KB080383

왠지 끌리는
명화 한 점

왠지 끌리는 명화 한 점

초판 1쇄 발행 2021년 12월 19일

지은이 이윤서
편집인 옥기종
발행인 송현옥
펴낸곳 도서출판 더블:엔
출판등록 2011년 3월 16일 제2011-000014호

주소 서울시 강서구 마곡서1로 132, 301-901
전화 070_4306_9802
팩스 0505_137_7474
이메일 double_en@naver.com

ISBN 979-11-91382-09-9 (03600)

왠지 끌리는 명화 한 점

이윤서더아트연구소 소장이 소개하는
이유 없이 끌리는 명화 72선

이윤서 지음

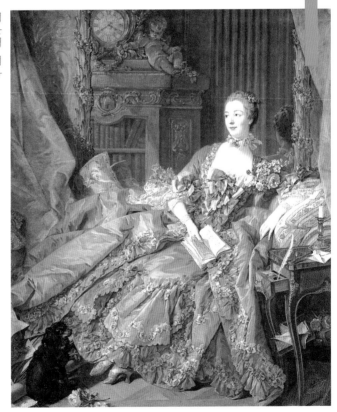

더블:엔

프롤로그

'지금 내 삶은 정말 내가 원했던 것일까?'
'내가 원하는 것은 무엇이었을까?'

생각 없이 들춘 페이지에서 지금 내게 꼭 필요한 그림을 만났다.
그날의 떨림을 잊을 수가 없다. 당당하게 서서 나를 똑바로 응시하고 있던
브룅의 눈부시게 빛나는 얼굴. 나는 그녀가 애써 감춘 슬픔을 읽었다. 그
러고는 그녀에게 말을 건넸다.
"모든 것이 순조롭게 흘러가고 있어요."
정말 모든 것이 잘 흘러가고 있었고, 그저 받아들이기만 하면 되었다.

화가의 삶은 고스란히 그림에 묻어 있다. 독자분들도 그림을 만날 때 화가
개인의 삶에 몰입되어 감상할 수 있으면 좋겠다는 바람으로 명화를 소개
하기 시작했다. 그림과 내 마음이 만나서 하고 싶었던 말을 조금씩 써나가
다 보니 지금 여기 도착해 있다.
삶은 불행하지만 행복하다고 거짓말을 하기도 한다. 그렇더라도 그림에서
느껴지는 슬픔은 어찌 감출 도리가 없다. 그림은 거짓말을 하지 못한다.

화가의 마음이 비친다. 그림에 비친 삶의 이야기는 너무 정직하기 때문에 당신이 지금 느끼는 그것이 맞다. 때론 그림을 보는 관람자의 마음이 투영되기도 한다. 누군가에게는 그냥 그림이지만 어떤 이에게는 내면에 깊이 숨어있던 감정이 복받쳐 올라와 그림 앞에서 펑펑 울게 한다.

울산MBC FM 97.5 〈이관열 이남미의 확 깨는 라디오〉 매주 금요일 3부 '주말의 명화' 코너에서 화가들의 이야기를 들려드렸다. 화가 개인의 삶과 마음에 집중하여 그때 그때 끌리는 그림을 선택했는데, 그 중에서도 의미 있는 내용들을 다시 정리하여 책《왠지 끌리는 명화 한 점》에 담았다.
한 번씩 라디오 진행자가 묻는다.
"매주 화가들의 이야기 준비하시느라 힘드시죠?"
나는 이렇게 답한다.
"아직까지 설레고 재미있어요. 하하하."
앞으로도 들려드릴 이야기가 많다.

약속을 지키기 위해 매주 준비했던 이야기가 책으로 완성되었으니, 그림 이야기의 원동력이 되었던 '확 깨는 라디오' 공이 상당하다. 말을 글로 담고, 때론 글이 말이 되어 전해졌다. 그때 다 전하지 못했던 말을 함께 나눌 수 있게 되어 여한이 없다.
《왠지 끌리는 명화 한 점》에는 라디오 청취자들이 무척 좋아해주셨던 조선시대 한국명화도 함께 담았다. 명화 하면 많은 분들이 서양그림을 떠올린다. 앞으로 '명화' 하면 우리 그림이 먼저 떠오를 수 있도록 애정을 가지고 소개해야겠다고 다짐해본다.

우리는 넘쳐나는 정보의 홍수 시대에 살고 있다. 집필하는 내내 그림 이야

...

기를 어떻게 더 재미있고 의미있게 전해드릴까 고민했다. 한 점의 그림이 탄생하게 되기까지 그 시대적 배경을 알지 못하면 개인사를 이해하기 어려운 그림이 있다. 또 그림 이야기를 듣고 읽는 독자들의 수준이 높아지고 있기 때문에 미술사의 흐름과 개인사를 적절하게 녹여내기 위해 노력했다. 그래도 부족한 부분이 있다면 앞으로도 멈추지 않고 성장하는 작가가 되겠다는 약속을 드리고 싶다.

함께하는 사람, 맛과 분위기의 조합이 맛있는 음식을 오래도록 기억에 남게 하는 것처럼, 이 책《왠지 끌리는 명화 한 점》도 화가와 그림, 감동의 조합으로 독자들의 마음에 오래도록 여운을 남기면 좋겠다.

"당신의 오늘도 그림처럼 아름답다는 거 아시죠?"

차 례

프롤로그 — 5

1장 | 내가 원하는 것은 무엇이었을까

◆ 엘리자베스 루이 비제 르 브룅 : 〈자화상〉 — 17

그녀의 눈빛이 향한 곳 | 18세기 귀한 여류화가 | 잘못된 만남 | 오늘의 명화 〈자화상〉 | 절대적인 후원자 마리 앙투아네트 | 굴곡 있는 삶 | 당시 유명했던 화가가 미술사에서 별다른 주목을 받지 못한 이유?

◆ 폴 세잔 : 〈병과 사과 바구니가 있는 정물〉 — 25

나는 사과 한 개로 파리를 놀라게 하고 싶다 | 포기하지 않으면 이루어진다 | 오늘의 명화 〈병과 사과 바구니가 있는 정물〉 | 이해받지 못한 사과

◆ 존 에버렛 밀레이 : 〈오필리아〉 — 33

사랑은 움직인다 | 오늘의 명화 〈오필리아〉 | 그림 속 상징 | 시작에서 완성까지 | 사랑

◆ 안견 : 〈몽유도원도〉 — 41

나의 소원은 말이죠 | 오늘의 명화: 안평대군의 꿈 〈몽유도원도〉 | 마음을 따라가다 | 예술은 영원하다

◆ 연담 김명국 : 〈달마도〉 — 49

자유로운 영혼 | 오늘의 명화 〈달마도〉 | 공주의 비첩에 무슨 일이? | 일본에서 특별 초청을 하다

◆ 미켈란젤로 메리시 다 카라바지오 : 〈나르키소스〉 — 55

스승을 뛰어넘은 천재화가 | 그가 원했던 것은 무엇이었을까 | 밑그림을 그리지 않던 화가 | 오늘의 명화 〈나르키소스〉 | 파란만장했던 삶을 산 화가

2장 | 마음을 그림으로 말하다

◆ 공재 윤두서 : 〈채애도 : 나물캐기〉 — 67

서민을 그린 선비화가 | 오늘의 명화 〈채애도 : 나물캐기〉 | 하층민의 삶에서 희망을 읽다 | 나만의 길을 간다는 것 - 윤두서의 자화상

◆ 피터 파울 루벤스 : 〈시몬과 페로〉 — 73

최고의 아름다움은 쾌락이라고 생각한 화가 | 루벤스는 마법사 | 오늘의 명화 〈시몬과 페로〉 | 네가 예술을 알아? | 불편한 그림

◆ 장 앙투안 와토 : 〈시테라 섬으로의 출항〉 — 81

화려한 그림을 그리는 우울한 화가 | 오늘의 명화 〈시테라 섬으로의 출항〉 | 시테라 섬을 향해 출발하는 것일까, 도착한 것일까? | 내 삶도 우아한 축제이고 싶다

◆ 카스파 다비드 프리드리히 : 〈안개바다 위의 방랑자〉 — 89

방랑자 | 내가 바로 나 자신이기 위해서 | 오늘의 명화 〈안개바다 위의 방랑자〉 | 죄책감과 우울감 | 텅 빈 공간에 나 홀로

◆ 프란시스코 고야 : 〈옷을 벗은 마하〉 〈옷을 입은 마하〉 — 97

뛰어난 처세술을 가진 화가 | 오늘의 명화 〈옷을 벗은 마하〉 〈옷을 입은 마하〉 | 마하가 누구니? | 의도가 담긴 그림 | 그는 정의의 투사였을까

◆ 장 프랑수아 밀레 : 〈씨 뿌리는 사람〉 — 105

농민화가의 그림을 종교화처럼 숭배하다 | 여자의 나체만 그리던 화가 | 오늘의 명화 〈씨 뿌리는 사람〉 | 화가의 영향력

3장 | 나는 최고가 될 것이다

◆ **알브레히트 뒤러 :〈코뿔소〉** — 115

독일의 국민화가 | 인생의 전환점 | 오늘의 명화〈코뿔소〉| 뒤러의 서명은 로고의 시초가 되었다 | 자신감 충만

◆ **아르테미시아 젠틸레스키 :〈수산나와 두 노인〉** — 123

오기가 한 몫 | 오늘의 명화〈수산나와 두 노인〉| 특별한 그림 | 시대 분위기 왜 이래? | 끝까지 응원합니다

◆ **프랑수아 부셰 :〈퐁파두르 후작부인의 초상화〉** — 129

실물보다 더 아름답게 그리는 재주 | 로코코 미술 | 오늘의 명화〈퐁파두르 후작부인의 초상화〉| 절대적인 후원자

◆ **김홍도 :〈씨름〉** — 137

모르는 사람이 없는 유명인 | 오늘의 명화〈씨름〉| 구도의 비밀 | 단원의 성품과 풍류

◆ **긍재 김득신 :〈파적도〉** — 145

조선 최고의 풍속화가가 되리라 | 오늘의 명화〈파적도〉| 나만 할 수 있는 것

4장 | 빛을 사랑한 사람들

◆ 렘브란트 반 레인 : 〈야경 : 프랑스 반닝코크 대장의 민병대〉 — 153

빛의 화가 │ 인생 한 방 │ 오늘의 명화 〈야경 : 프랑스 반닝코크 대장의
민병대〉 │ 그럼에도 불구하고 그림

◆ 에드가 드가 : 〈14살의 어린 무희〉 — 161

광선 공포증이 있던 화가 │ 오늘의 작품 〈14살의 어린 무희〉 │ 작품 속
모델은 누구일까? │ 지독한 고독을 자처한 남자

◆ 피에르 오귀스트 르누아르 : 〈물랭 드 라 갈레트의 무도회〉 — 171

슬픔이 없는 그림을 그렸던 화가 │ 오늘의 명화 〈물랭 드 라 갈레트의 무
도회〉 │ 아름다운 눈을 가진 화가 │ 삶을 낙관적으로 바라보다

◆ 메리 카사트 : 〈아이의 목욕〉 — 179

최초의 인상주의 여성멤버 │ 차라리 네가 죽는 것을 보면 좋겠다 │ 오늘
의 명화 〈아이의 목욕〉 │ 여자가 아닌 화가로 살고 싶었다

◆ 조르주 쇠라 : 〈그랑자트 섬의 일요일 오후〉 — 187

한 점 한 점 │ 오늘의 명화 〈그랑자트 섬의 일요일 오후〉 │ 착시현상 │
배경으로 다시 등장한 〈그랑자트 섬의 일요일 오후〉 │ 비운의 화가

5장 │ 나에게 특별한 그 무엇

◆ 산드로 보티첼리 : 〈비너스의 탄생〉 — 190

비너스를 사랑한 화가 │ 오늘의 명화 〈비너스의 탄생〉 │ 그림 속 신화
이야기 │ 화가의 이상형 │ 비너스 중에 비너스

◆ 대 피터 브뢰겔 : 〈네덜란드 속담〉 — 205

북유럽 르네상스의 농민화가 │ 오늘의 명화 〈네덜란드 속담〉 │ 그림의
재미 │ 가난하지만 괜찮아

◆ 피터 파울 루벤스 : 〈한복을 입은 남자〉 — 215

루벤스의 그림에 한국이 있다 │ 오늘의 명화 〈한복을 입은 남자〉 │ 이
모델은 누구일까 │ 추리소설 같은 이야기 │ 살아야겠다는 다짐

◆ 디에고 벨라스케스 : 〈시녀들〉 — 221

카라바지오의 영향을 받은 스페인 궁정화가 │ 오늘의 명화 〈시녀들〉 │
작품 제명의 비밀 │ 거울에 비친 화가 │ 이 그림이 가능하려면?

◆ 주세페 아르침볼도 : 〈사계〉 — 229

3대에 걸쳐 왕의 총애와 사랑을 받은 화가 │ 오늘의 명화 〈사계〉 겨울,
봄, 여름, 가을 │ 황제의 반응이 궁금해지는 그림

6장 │ 보는 만큼 보인다

◆ **히에로니무스 보쉬 : 〈쾌락의 정원〉 — 237**

지옥의 화가 │ 오늘의 명화 〈쾌락의 정원〉 │ 계속 행복해도 되나요? │ 그저 사과를 먹을 뿐 │ 역시 지옥은 가기 싫다 │ 정상적인 얼굴 하나

◆ **얀 반 에이크 : 〈아르놀피니의 결혼〉 — 245**

'최초'라는 영광 │ 오늘의 명화 〈아르놀피니의 결혼〉 │ 혼전임신 했나 봐 │ 찾아보는 재미가 있는 그림 │ 세상은 꾸미지 않아도 아름답다

◆ **한스 홀바인 : 〈대사들〉 — 251**

늘 죽음에 대해 생각한 화가 │ 오늘의 명화 〈대사들〉 │ 왕비와 이혼하고 싶은 남자 │ 메멘토 모리!

◆ **혜원 신윤복 : 〈연소답청〉 — 259**

여자를 잘 그리고 많이 그린 화가 │ 오늘의 명화 〈연소답청〉 │ 신윤복만의 특별함 │ 조선시대 리얼리즘 예술

◆ **라파엘로 산치오 : 〈아테네학당〉 — 264**

이성적 사고를 하게 만드는 그림 │ 사랑스러운 남자 │ 오늘의 명화 〈아테네학당〉 │ 고대의 유명한 학자들 │ 작품에 대한 궁금증이 생기네요 │ 그로부터 지금까지

◆ **앙리 마티스 : 〈붉은 식탁〉 — 273**

때론 야수처럼, 때론 아이처럼 │ 법학도, 화가가 되다 │ 오늘의 명화 〈붉은 식탁〉 │ 행복한 그림

에필로그 — 278
참고문헌 — 280

책을 편집하며

- 미술작품은 〈 〉로 표기했으며, 도서명은 《 》로 표기했습니다.
- 작품 설명은 화가명, 작품명, 제작연도, 작품 크기(세로×가로), 제작방법, 소장처의 순서로
 표기하였습니다.

PART 1

내가 원하는 것은
무엇이었을까

인류의 역사는
불균형과 차별을 극복하기 위해
투쟁과 도전의 연속이었다.
부와 명예를 가지게 되었을 때 그들은 행복했을까.
좋아하는 일이 노동이 되는 순간,
자신이 소멸해가고 있음을 알아차리지 않았을까.

그토록 원하던 것을 가지고 나서야 다시 묻는다.
"이것이 내가 정말 원했던 것이었나."

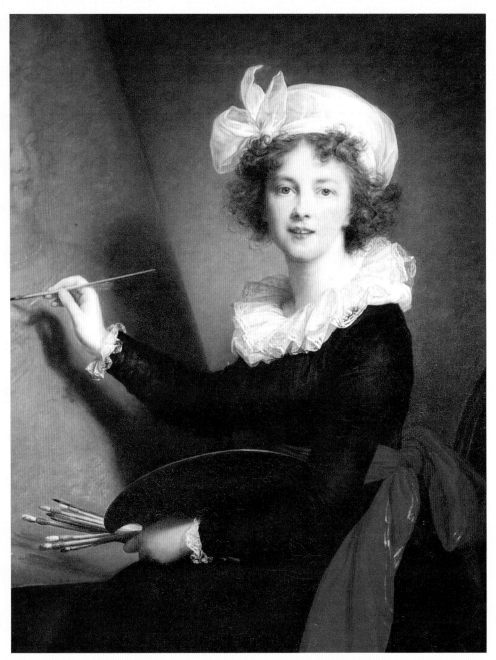

엘리자베스 루이 비제 르 브룅 〈자화상〉 1790년, 100×81cm, 유채, 우피치 미술관

엘리자베스 루이 비제 르 브룅

(1755~1842년, 프랑스)

:

〈자화상〉

그녀의 눈빛이 향한 곳

브룅의 자화상을 보고 난 후 오래도록 잔상이 남았다. 눈빛이 잊혀지지 않았다. 그림 속 여인의 외모가 아름다워서 라기보다는, 그녀에게 무척 잘 어울리는 블라우스가 탐이 나서 라기보다는, 세기를 뛰어넘어 기억되고 있는 저 여인의 눈빛에서 나는 무언가를 느끼고 있었다. 그것은 다름 아닌 희망과 기회였다.

그 어떤 사소한 것도 시작할 마음이 생기지 않을 때였다. 삶은 종종 뜻대로 되지 않는다. 기회가 올 때까지 마음이 움직일 때까지 오랜 시간 멈춰 있었는데, 브룅의 그림과 삶을 한참 들여다보고 나서야, 저 눈빛을 마주하고서야, 나는 '다시 시작해야겠다'고 결심했다.
"기회가 도처에 널려 있으니 눈 크게 뜨고 숨 한 번 들이쉬고 가슴을 펼쳐 봐" 하는 소리가 들리는 듯했다.

그림 속 한 인간의 야망이 느껴지는가. 더할 나위 없이 완벽해 보이지만 자신의 가장 화려해 보이는 찰나를 담아둔 SNS처럼 겉으로 보이는 게 다가 아니었다. 누구나 하나쯤은 애써 꽁꽁 숨겨둔, 결코 쉽게 꺼낼 수 없는 슬픔과 어둠을 가지고 있다. 나는 알 수 있었다. 그녀의 눈빛을 통해 내 마음을 읽을 수가 있었다. 그렇게 나는 '다시' 도전을 꿈꾼다.

18세기의 귀한 여류화가

엘리자베스 루이 비제 르 브룅은 18세기 로코코 미술을 대표하는 프랑스 여류화가다. 마리 앙투아네트의 공식적인 궁정 화가로 더 유명하다. 당시 18세기에는 감미롭고 세련된, 또는 사치스러울 정도로 지나치게 화려한 로코코 양식이 유행했다. 로코코 이전까지의 그림은 종교에 얽매여 있었다. 미술이 종교로부터 자유를 찾아가기 시작하면서 적극적으로 신앙과 무관한 인생의 행복과 기쁨을 담는 일이 많아졌다.

왕족과 귀족, 부유한 상류층은 로코코 풍의 초상화를 선호했다. 이런 풍의 그림이 점점 대중성을 얻어가기 시작했고 브룅은 최고의 인기를 누리며 활동한다.

브룅은 어린 시절부터 남다른 그림실력으로 사람들의 눈에 띄었다. 실력을 인정받는 화가였던 부친은 소질을 가진 딸에게 그림을 직접 가르쳤다. 어머니는 브룅을 데리고 룩상부르크 미술관, 루벤스 갤러리, 왕궁의 소장품을 자주 보러 다녔고 그림을 보고 돌아오면 그날 본 작품들에 대한 감상문을 적게 했다. 이들 부모는 딸의 재능을 길러주기 위해 최선을 다했다.

잘못된 만남

어린 나이에도 재치가 있었던 브룅은 상류층 사람들과 상당히 잘 어울렸고, 그들은 곧바로 그녀의 고객이 되었다. 브룅은 15살 때부터 전문 초상화가로 활동하며 돈을 벌었다. 그러던 어느 날 갑작스럽게 아버지가 돌아가셨다. 가정형편이 어려워졌지만 브룅은 희망을 잃지 않고 열심히 그림을 그리며 생계를 꾸려나갔다. 어머니는 어려운 형편을 재혼을 통해 극복하려 했다. 하지만 새 아버지가 번번이 딸의 수입을 착취했고, 가정 불화로 고통스러운 시간을 보내는 날이 많아졌다. 생활고에 시달리고 있을 때 브룅의 어머니는 딸의 결혼을 주선한다. 매너 좋고 부유한 재산가이자 아마추어 화가, 거대한 규모의 화상이었던 장 바티스트 피에르 르 브룅이었다. 그는 자신이 소장한 이탈리아 거장의 그림을 습작할 수 있도록 해주겠다며 어머니와 브룅의 환심을 샀다. 브룅의 어머니는 이 결혼이 딸을 행복하게 해줄 수 있을 거라 생각하고 결혼을 적극 추진했다. 하지만 결혼 후 알고 보니 이 남자는 도박벽에 여성편력이 있었다.

행복을 기대했던 것과 달리 그녀의 결혼생활은 암울하기만 했다. 그나마 다행이랄 수 있었던 것은 남편의 직업과 사회적 지위가 브룅이 화가로서 명성을 높일 수 있는 발판이 되어주었다는 점이다. 남편을 통해 파리 사교계에 입문할 수 있었고, 그녀의 재능과 사교적인 성격으로 사교계에서 인기를 독차지하며 큰돈을 벌 수 있는 기회가 찾아왔다. 그러나 브룅이 번 돈은 다시 남편의 주머니로 들어갔고, 그녀의 남편은 컬렉션을 모으고 저택을 구입하고는 모두 자신의 소유로 등록해버린다. 첫 단추가 잘못 채워진 것이다!

오늘의 명화 〈자화상〉

필자는 그녀가 남긴 수많은 여성상 중 최고의 작품으로 〈자화상〉(1790)을 꼽는다. 그녀는 스스로 능동적이고 주체적인 여성으로 보여지기를 원했다. 자화상을 비롯해 자녀와 함께 있는 그림에도 화가로 성공한 직업여성, 어머니로서 자신을 구현하고자 하는 의도가 강하게 나타나 있다.

우리는 자화상이 흔히 자기탐구이거나 객관화보다는 자기고백이라 생각하지만 그녀가 그린 〈자화상〉(1790)은 자기 고백적이지 않으며 자신의 이미지를 의도적으로 만들어낸 작품이다. 입을 벌리고 있음으로 해서 소녀답고 순수한 이미지를 연출하고 있는 작품 속 브룅의 표정은 무척 행복해 보이기까지 한다. 하지만 당시 재능을 인정받고 사회적 성공을 했음에도 불구하고 그녀를 괴롭히는 것이 있었으니, 다름 아닌 자존감을 낮추는 우울감이었다. 아버지의 죽음, 새아버지와 남편에게 받은 상처로부터 벗어나고자 했던 감정이 〈자화상〉 안에 왜곡방어기제로 나타난 것으로 보인다. 〈자화상〉은 무겁고 어두운 현실은 잊고 마냥 행복하고 순수한 소녀의 이미지로 이상화시킨 작품이었다.

절대적인 후원자 마리 앙투아네트

브룅과 동갑내기였던 마리 앙투아네트 왕비는 그녀를 무척 좋아했다. 브룅은 마리 앙투아네트 왕비가 프랑스 혁명으로 처형당하기 전까지 총애받는 궁정화가였다. 그녀는 30점이 넘는 왕비의 초상화를 그렸으며, 그림을 통해 왕비의 아름다운 이미지와 모성애를 강조하고자 많은 심혈을 기울였다.

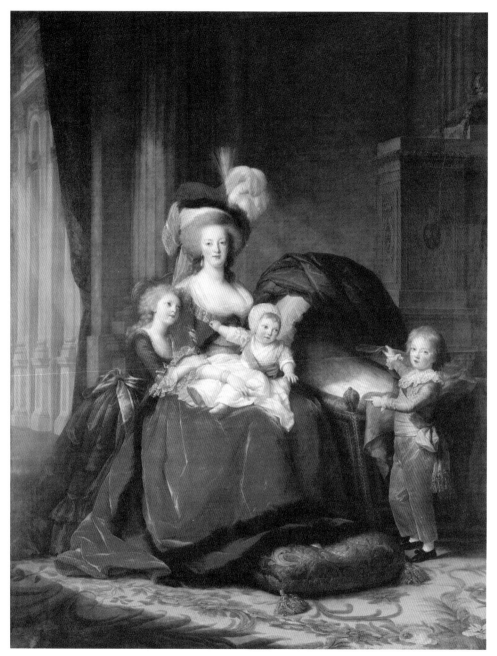

엘리자베스 루이 비제 르 브룅 〈마리 앙투아네트와 그녀의 아이들〉
1787년, 275×216.5cm, 유채, 베르사유 궁전

브룅은 사실적으로 표현하기 보다 우아하고 화려한 여성으로 표현하여 아름다움이 돋보이도록 초상화를 그렸다. 브룅은 자신은 물론이고 후손까지도 속아 넘길 만큼 이상적인 아름다움을 표현하는 데 재주가 있었다. 그래서 잘 그린 것과 또 다른 의미로 잘 그린 초상화다. 브룅은 왕비가 바라던 대로 대중의 시선으로 보이고 싶어 하는 대로 이상적인 초상화를 그렸다. 단점은 없고 완벽한 모습 그 자체였다.

브룅은 프랑스 아카데미의 최초 여성회원이며 전 유럽의 아카데미 회원으로 활동했다. 아카데미 멤버십 규정은 새로운 여성은 받지 않겠다고 되어 있었다. 하지만 마리 앙투아네트는 개정안을 만들어 브룅을 회원으로 정식 등록했다. 아카데미에 들어가기 위해 마리 앙투아네트의 절대적인 영향력이 행사되었던 것이다. 사실 브룅은 왕비뿐만 아니라 귀족들에게도 인기가 상당했다. 같은 여성으로서 모델들의 삶을 이해하고 공감했던 유일한 화가였기 때문이다. 그녀가 남긴 작품 대부분의 초상화 주인공이 여성인 이유도 그래서일 것이다.

굴곡 있는 삶

프랑스 혁명이 일어나자 왕과 왕비는 사형에 처해졌다. 브룅은 궁정의 후원을 받고 있었고 절대적인 왕당파였던 그녀의 목숨 또한 위태로워졌다. 그녀는 망명을 선택할 수밖에 없었다. 망명 이후 그녀가 고국에 돌아오기까지는 12년이 걸린다.
망명 덕분에 브룅은 남편에게서도 자유로워졌다. 유럽 각지를 여행하였고 이탈리아에서 거장들의 작품을 연구할 기회와 큰 행운을 갖기도 했다. 그

녀는 여러 도시를 여행하고 공부하며 왕족, 귀족들의 초상을 그리며 살았다. 마리 앙투아네트의 초상화를 그린 그녀의 뛰어난 그림실력은 이미 곳곳에 소문이 나 있었다. 그래서 브룅은 가는 곳마다 왕족과 귀족들에게 환영을 받았다. 화가로서는 매우 성공한 삶이었다. 화가로서 엄청난 인기와 지지를 얻으며 이전보다 더 유명한 화가로 거듭났지만 그녀는 행복하지 않았다. 스스로가 '망명자'라는 생각을 떨치지 못했기 때문이다. 파리에 대한 그리움과 왕비에 대한 생각으로 슬픔에 사로잡혀 있었던 그녀는 자신의 삶이 너무나도 불행하다고 느끼고 있었다.

당시 유명했던 화가가
미술사에서 별다른 주목을 받지 못한 이유?

프랑스 혁명을 통해 나폴레옹 시대가 도래하면서, 황제와 그의 승리를 기리는 신고전주의가 등장했다. 감각적이고 화려하며 우아하고 여성적이었던 로코코 미술은 이제 타락한 귀족사회의 산물로 취급되기 시작했다. 당시 유행했던 귀족적인 예술과 여성들의 권리가 저지되었고, 그동안 여성화가들이 쌓은 기반에서 더 이상 올라가지 못하고 잊혀지기 시작했다. 물론 브룅 또한 함께 말이다.

19세기 말, 미국에서 여권신장운동이 사회적 이슈가 되면서 미술계에서도 역사에서 잊혀진 여성미술가들 발굴 운동이 일어났다. 미술사를 비롯한 거의 모든 분야에서 남성 우월주의와 모순된 사회적 구조 때문에 의도적으로 잊혀졌던 여성화가가 재조명되었다.

이때 발굴된 브룅의 작품은 초상화가 600점, 풍경화가 200여 점이 있다. 이렇게 800여 점의 방대한 작품들이 재조명되면서 브룅은 다시 사랑을 받

게 되었다.

화려하고 감각적이면서 우아한 여성의 모습을 그려냈던 화가 엘리자베스 루이 비제 르 브룅! 오늘의 명화 〈자화상〉을 통해 행복한 소녀처럼 미소 짓고 있는 그녀의 진짜 숨겨둔 이야기를 보게 되면 좋겠다.

"내면적인 삶과 외면적인 삶의 일치를 희망하다"
- 작가노트 -

폴 세잔
(1839~1906년, 프랑스)

:

〈병과 사과 바구니가 있는 정물〉

나는 사과 한 개로 파리를 놀라게 하고 싶다

'사과' 하면 생각나는 화가, 바로 프랑스 화가 폴 세잔이 아닐까.
인상파의 영향에서 차츰 벗어나 개성적인 방향을 모색했던 '후기 인상주의'
에 분류되는 화가다. 인상주의를 수정하려고 하는 사람들로, 자신만의 색
깔을 찾아 활동했던 그들의 화풍을 후기 인상파라 한다. 대표적인 세 사람
을 꼽는다면 세잔, 고흐, 고갱일 것이다.

포기하지 않으면 이루어진다

세잔은 윤택한 가정에서 태어나 어릴 적부터 최고시설의 학교교육을 받
으며 성장했다. 자수성가한 아버지는 세잔이 법학공부를 하길 원했다. 세
잔은 아버지의 뜻대로 법학과에 들어갔고 법학과의 유망주로 꼽힐 만큼
우수한 학생이었다. 하지만 2년 후 교양으로 인물화 수업을 듣기 시작하

면서 완전히 다른 삶의 문턱에 서게 된다. 점점 법학 공부를 게을리했고 그림에 몰입하는 날이 많아졌다. 그가 진짜 원하고 마음이 끌렸던 것은 법학공부가 아닌 그림이었음을 알게 되었다.

그의 결심에 가족의 반응은 참으로 냉담했다. 경제적인 능력이 없던 세잔은 포기하지 않고 그림을 그리며 아버지를 설득했다. 이후 아버지는 세잔이 파리에 가도록 허락했다. 그는 루브르박물관에서 거장들의 그림을 모사하며 좋아하는 그림을 그렸으나 당시 모두가 인정하는 에콜 데 보자르 국립예술학교에 번번이 낙방했다. 이때 아버지는 아들의 재능에 대해 의심했을지도 모른다. 세잔은 모두가 인정하는 학교에 입학해야 아버지에게 인정받을 수 있다는 생각에 최선을 다해 도전하지만 또 다시 낙방했다. 그때 그의 심정은 어땠을까. 어쩌면 나였다면 그 길이 내 길이 아닌가 하고 수십 번을 의심하며 포기했을지도 모른다. 결국 그는 학교를 대신한 차선책으로 아카데미에 입학해서 그림을 배운다.

세잔의 그림에 자주 등장하는 모델이 있는데 그녀의 이름은 오르탕스 피케다. 훗날 〈빨간 안락의자에 앉은 세잔 부인〉 그림 속 주인공이다. 그는 가족 몰래 피케와 동거를 시작했다. 아버지에게 들킬까 두려워한 걸 보면 아버지에게 마뜩치 않는 결혼상대라 생각했던 모양이다. 결국 이 모든 사실을 아버지가 알게 되었고 아버지로부터 지원금이 완전히 끊겨 세잔은 오랫동안 생활에 어려움을 겪는다. 살롱전에서는 번번이 낙선했고 그의 그림에 대해 평론하는 글을 공감하고 이해하는 사람들이 드물었다. 또 다시 가족의 냉대를 견뎌야 했고, 사회적으로는 거의 평생 인정받지 못했다. 하지만 그는 자신의 고통을 작품에 대한 열정으로 극복했다. 훗날 미술사에 큰 기여를 하게 된 화가로 남아있으니 말이다. 근대회화의 아버지로 불리는 세잔의 삶을 들여다보면서 나는 어떻게 살아야 할까 어떤 방향으로 가야 할까 질문을 던지게 된다.

• • •

'성과가 눈에 보이지 않을 때 실패가 아님을 알 수 있는 방법이 있을까.'

내게도 그런 지혜가 있었으면 좋겠다.

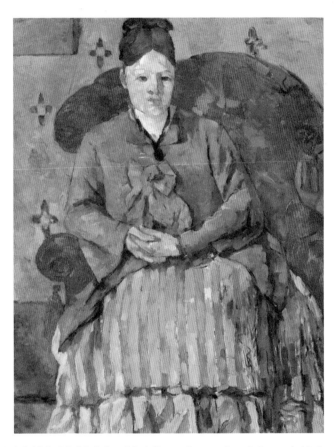

폴 세잔 〈빨간 안락의자에 앉은 세잔 부인〉 1877년, 72.5×56cm, 유채, 보스턴 미술관

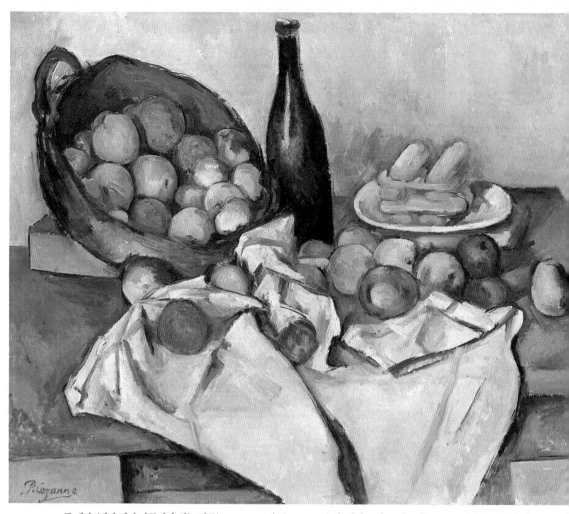

폴 세잔 〈병과 사과 바구니가 있는 정물〉 1890~1894년, 62×79cm, 유채, 시카고 아트 인스티튜트

오늘의 명화 〈병과 사과 바구니가 있는 정물〉

〈병과 사과 바구니가 있는 정물〉을 보면 원근법이 무시되어 있다. 시각에 따른 높낮이 또한 달리하고 있다. 그래서 투박하고 형태와 윤곽이 단절된 듯 느껴진다. 세잔은 평소 기하학적인 평면에 관심이 많았는데 그러한 점들은 훗날 탄생되는 미술사조의 입체파와 야수파에 큰 영향을 미쳤다.

사물을 바라보는 시각에 따른 높낮이를 달리해서 한 화면에 동시에 보여주려는 시도는 입체파(대표적인 화가로 피카소)에 영향을 미쳤다. 그리고 원근법을 무시하고 색채를 강조했던 점은 야수파(대표적인 화가로 마티스)에 큰 영향을 미쳤다.

그는 인상주의자들과 함께 토론하며 많은 시간을 보냈다. 그러던 어느 날 인상주의 전시에서 극심한 비난과 악평을 받았다.

"마치 미완성된 그림을 보듯 성의 없다."

당시 사람들의 반응은 세잔에게 큰 충격이었고 그날 이후 인상주의자들과 함께 작업하고 전시하는 것을 그만두기로 결심한다.

이후 세잔은 조용히 그림 연구에 몰두하는 시간이 많아졌고, 독자적인 화풍을 개척해나가기 시작했다. 그런 그에게 특별한 소재가 하나 있었는데 다름 아닌 '사과'였다.

그에게 '사과'라는 소재는 마치 아담과 이브의 사과처럼, 뉴턴의 사과처럼 특별했다. 세잔은 사과 정물 한 점을 그리기 위해 백 번 이상 그렸다. 사실 사과 그리기는 쉬운 듯 쉽지 않은 정물이다. 세잔 또한 어려움을 토로했던 정물이 사과였다. 사과를 그리다 보면 알게 되는 사실이 있다. 결코 '절대 사과'는 없다는 것이다. 세잔은 모든 사물을 구형, 원통형, 원추형으로 단

순히 해석해서 그림을 그렸다. 자연을 구형, 원통형, 원추형으로 해석하라고 강조했던 세잔의 이 이론은 그림을 배우는 학도들에게는 무척 익숙한 말이기도 하다. 학창시절 데생을 배우는 과정에서 무수히 많이 들었던 이론이 세잔이 중요시했던 이론이라는 사실이 놀라웠다.

이해받지 못한 사과

그의 바람대로 세잔은 사과 한 개로 파리를 놀라게 했고, 더 넓게는 사과 한 개로 세계가 놀라는 화가가 되었다. 사과 한 개로 영원히 자신의 그림을 기억되게 했던 화가는 초상화를 그릴 때조차 모델에게 이렇게 말했다.
"움직이면 안 돼! 사과가 움직일 수도 있는가?"
이렇게 모델에게 까다롭게 구는 바람에 다들 세잔의 모델이 되길 무척 꺼려했다. 거기에다 작업속도까지 느렸으니 모델 입장에서는 다시는 만나고 싶지 않은 화가였을 것이다. 꽃을 그리기 시작하면 끝까지 완성하기도 전에 시들어버리는 경우가 허다했을 정도였으니 말이다.

세잔에게는 30여 년 평생친구였던 에밀 졸라가 있었다. 그는 세잔이 화가의 삶을 시작할 수 있도록 늘 곁에서 응원했던 친구였다. 그런데 에밀 졸라는 당시 인상파 화풍으로 그림을 그렸던 세잔에게 무수히 많은 충고를 하며 그들의 그림에 대해 못마땅해 했다. 에밀 졸라의 눈에도 인상주의 그림은 우스워 보였던 모양이다. (당시 인상주의가 활동할 때 대중의 반응은 지금과 정반대였다. 고흐의 유화그림이 당시 팔리지 않았던 것처럼) 그러다 1886년 에밀 졸라가 소설을 발표했다. 소설의 내용은 실패한 화가가 무모한 삶을 살다가 자살하는 내용이었다. 졸라의 눈에는 친구가 인상

주의풍의 그림을 그리는 일이 무모한 삶을 사는 것처럼 보였던 것이다. 누가 봐도 세잔을 모티브로 한 것이었고, 대놓고 친구의 이야기를 한 것이나 다름없었다. 이 일로 세잔은 큰 충격과 상처를 받았다. 결국 세잔은 생을 다하는 날까지 졸라와의 관계회복을 하지 못한다. 어쩌면 내가 당사자라 해도 '이건 소설이잖아' 하며 너그러운 척하기가 쉽지 않을 것 같다. 그렇게 그들의 길고 긴 30여 년 우정은 종지부를 찍게 된다.

'그래도 친구 너만은 나를 이해해줬으면…' 하는 마음이지 않았을까.

당시 인상주의에 대한 생각은 에밀 졸라 뿐만 아니라 대부분의 사람들도 같았다. 세잔이 그려내는 정물이나 풍경, 초상은 사람들에게 '데생력의 부족인가?' 하는 의심을 받기까지 했다. 대부분의 사람들이 인상파를 이해하지 못했고 세잔의 개성적인 그림을 이해하지 못했던 탓이다. 그럼에도 불구하고 세잔은 자신의 소명을 다해 그림을 그렸다. 마치 그림을 그리기 위해 태어난 사람처럼.

그의 그림에 대한 철학은 '대상을 모방하지 않는다'였다. 그래서 사물에서 받은 느낌 그대로 보존하기 위해 그림을 수정하지 않았다. 사물의 감정을 덧그리며 표현하지 않았다는 의미다. 그래서 그가 그린 부인의 초상에서조차 감정이 드러나지 않은 듯 차가운 느낌이 든다. 그는 사물의 감정보다는 강렬한 색채를 다루는 방법과 사물의 본질적 구조에 집중했다.

세잔의 그림은 말년이 돼서야 인정을 받기 시작한다. 그는 살아생전보다 사후에 더욱 유명해졌다. 이제는 냉소와 조소로 일관하던 사람들은 사라지고 그의 그림을 사랑하고 인정하는 사람들이 그의 그림 앞에 선다.

세잔의 〈카드놀이 하는 사람들〉은 세상에서 비싼 그림 탑10에 들어가는 그림으로, 3,000억 원에 경매에 낙찰되었다. 절친도 이해하기 어려운 그림이었던 그의 그림이 훗날 이렇게 많은 사랑을 받게 될 줄 그 누가 알았

을까. 짐작하지 못했으니 이해하지도 못했겠지만 말이다.

세잔은 노년에 명성을 얻기 시작하지만 인기에 연연해하지 않고 은둔생활을 하다시피 하며 오직 그림만 그렸다. 생트-빅투아르의 풍경화만 해도 90점 가까이 남겼다. 매일 생트-빅투아르산을 그리기 위해 언덕을 오르는 일을 되풀이하며 시간을 보냈다. 그에게 그 산은 뮤즈였던 것이다.

세잔이 노년에 자신의 뮤즈였던 빅투아르 산을 바라보고 서 있는 모습을 상상해본다. 그는 어떤 마음이었을까.

'이만하면 내가 원하는 것을 이루었다'고 생각했을까.

On My Way!
- 작가노트 -

• • •

존 에버렛 밀레이

(1829~1896년, 영국)

:

〈오필리아〉

사랑은 움직인다

영국의 부유한 집안에서 태어난 존 에버렛 밀레이는 왕립미술아카데미에
입학하여 많은 상을 받았고, 라파엘 전파(前派) 그룹을 결성하여 활동했
다. 라파엘 전파 그룹은 당시 왕립아카데미의 역사화가 상상력도 없고 인
위로 가득 찼다고 여긴 젊은 영국화가와 시인들이 결성한 단체였다. 야외
풍경을 보고 사실적으로 표현하던 밀레이는 시간이 흐를수록 대중적 취
향으로 그림풍이 변해갔다.

라파엘 전파는 당시 최고의 미술평론가였던 존 러스킨의 옹호 덕분에 서
양미술사에 자리 잡을 수 있었다. 하지만 밀레이와 존 러스킨의 친밀한 관
계는 밀레이가 러스킨의 아내와 사랑에 빠지면서 끝나버리고 말았다. 추
문에 의해 존 러스킨 부부의 혼인이 파기된 후, 밀레이는 러스킨의 아내와
1855년에 결혼했다. 밀레이는 그들의 우정을 끝으로 아카데미에 반해 결
성되었던 라파엘 전파 활동을 접는다. 그리고 훗날 왕립아카데미 원장이
되었다.

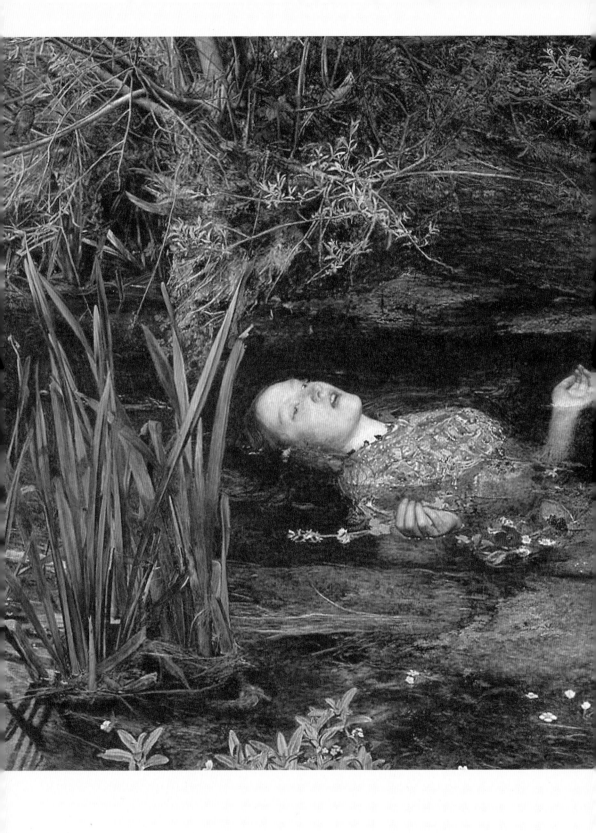

존 에버렛 밀레이 〈오필리아〉
1851~1852년, 76×112㎝, 유채, 런던 테이트 브리튼 미술관

오늘의 명화 〈오필리아〉

셰익스피어의 희곡 《햄릿》 속 여주인공 오필리아를 그린 〈오필리아〉. 수많은 화가들이 마치 종교화처럼 햄릿의 연인 '오필리아'를 그렸는데, 그중 밀레이의 〈오필리아〉는 단연 최고로 손꼽히는 그림이다. 라파엘 전파의 화가들은 특히 셰익스피어의 문학에서 영감을 많이 받았으며, 이 작품은 라파엘 전파의 정신을 가장 잘 드러낸 수작으로 꼽힌다.

처음부터 밀레이의 그림이 인기가 있었던 것은 아니었다. 초현실주의의 대표적인 화가 살바도르 달리가 극찬을 하면서 〈오필리아〉는 사람들의 관심을 끌기 시작했다. 유명화가의 말은 대중에게 상당한 영향을 미친다. 당시 '셀럽'이던 화가의 안목이 명화에까지 미쳤다고 할 수 있다.

햄릿은 덴마크의 왕자였다. 아버지가 돌아가시고 숙부 클로디어스가 햄릿의 어머니이자 왕비인 거트루드와 결혼을 하고 왕의 자리를 차지하자 햄릿은 충격에 빠진다. 어느 날 죽은 아버지가 햄릿 앞에 유령으로 나타나 클로디어스가 자신의 귀에 사리풀독을 넣어 살해했다는 사실을 알린다. 그 누구도 왕이 클로디어스로부터 살해당한 사실을 알지 못했다. 햄릿은 자신이 유령을 말을 믿는 것이 미친 짓은 아닐까 생각하면서도 유령의 말을 믿기로 한다. 햄릿은 숙부에게 복수하기로 결심하고 미친 사람처럼 행동하기 시작했다. 실성한 척하며 햄릿은 그의 연인 오필리아에게 수녀원에 들어가든지 바보와 결혼하라며 막말을 퍼붓기도 했다. 그러다 오필리아의 아버지이자 왕의 고문관이던 플로니어스를 죽이는 실수를 저지르고 만다. 아버지는 죽고 연인도 잃은 오필리아는 절망했다. 사랑하는 두 사람을 잃은 그녀가 허망한 이 삶에서 무엇을 더 희망할 수 있었을까.

• • •

오필리아는 상실의 시간을 건너고 있다. 화환을 나뭇가지에 걸려다가 약한 나뭇가지가 부러져 물에 빠지고 말았다. 하지만 살고자 하는 어떠한 의욕도 없다. 노래를 부르며 점점 물속으로 끌려들어가는 장면의 그림이다.

그림 속 상징

손에 들고 있는 데이지 꽃은 순결을 뜻한다. 그들의 공허한 사랑은 노란 팬지꽃으로 대변하고 있다. 밀레이가 활동할 당시 영국 빅토리아 여왕 시대에는 '꽃말' 놀이가 유행이었다. 덕분에 희곡 속 오필리아의 심리를 주변 배경의 꽃과 풀을 통해 알 수 있다.

그녀의 오른쪽 주변에는 붉은 양귀비꽃이 있다. 양귀비는 깊은 잠 또는 죽음을 상징한다. 양귀비는 원작에 등장하지 않는 꽃이지만 화가의 의도대로 그려졌다. 버림받은 사랑에 대한 그녀의 고통을 간접적으로 느낄 수 있다. 늘어져 있는 버드가지를 통해 버림받은 사랑을 느껴보고, 쐐기풀에서는 고통을 가늠해본다. 또 그녀의 목에 걸려있는 제비꽃은 신뢰, 육체적 순결, 젊은 날의 죽음을 상징한다. 오필리아의 오빠는 그녀를 '5월의 장미'라고 불렀다. 뺨 옆의 장미가 그것을 뜻한다.

시작에서 완성까지

밀레이는 실제 풍경을 그대로 그렸다. 1차로 그림 작업을 한 후 2차 작업은 화실에서 완성해나가는 방식을 택했다. 이 배경을 그리기 위해 강가에서 5개월 이상 하루 11시간씩 정성을 들이는 노고를 감내했다.

물속에 누워있는 오필리아의 머리와 상체는 물위로 올라오게 표현했다. 마치 관에 안치되어 있는 느낌이다. 그녀의 붉은 뺨과 붉은 입술은 완전히 숨이 끊어지지 않은 살아있는 모습처럼 느껴진다. 화가들이 주로 창백한 모습을 많이 그렸다면 밀레이는 핏기가 가시지 않은 모습을 통해 서서히 죽어가는 모습을 의도했다. 물속에 빠져 죽는다는 게 이상하게 느껴질 만큼 얕은 강을 골랐다. 살고자 하는 의욕이 없는 무력감을 강조하기 위해서였다. 그래서 저항하지 않고 강을 따라 떠내려가는 모습에 몰입되면 관람자도 무력감을 느끼게 된다.

그림 속 실제 모델은 라파엘 전파 화가 로제티의 부인 엘리자베스 시덜로, 의상은 자신의 결혼식 때 입었던 드레스다. 화가는 1차 작업을 마치고 화실로 돌아와 욕조를 가져다 놓고 시덜을 물속에 눕게 했다. 그리고 주위에 진짜 꽃과 풀들을 뿌려놓았다. 실제로 시덜이 작품과 같은 비극적인 삶으로 생을 마쳤다(자살했다)는 이야기는 작품에 대한 몰입도를 높인다. 오필리아의 비극을 시덜의 비극과 연관 짓게 된다.

문득 이별로 모든 것이 끝이 날 수 있을까 하는 생각이 든다. 해마다 때가 되면 피고 자라는 꽃과 풀이지만 그림 속에서는 영원하다.
알면 알수록 가만히 들여다보면 볼수록 아련하게 아픔이 전해온다. 왜일까. 생각해보니 그 꽃말에 대한 기억 때문인 것 같다.

존 에버렛 밀레이 〈첫 번째 설교를 듣던 날〉 1862~1863년, 92.7×72.4cm, 유채, 길드홀 아트갤러리

사랑

무엇을 사랑이라 말할 수 있을까.

밀레이가 사랑하는 딸을 그린 초상화 〈첫 번째 설교를 듣던 날〉을 보면서 사랑이라는 단어를 적었다 지우고 다시 적는다. 밀레이는 아이들 그림도 많이 그렸는데, 이 작품은 처음 교회에 간 딸 에피가 어른들 사이에서 설교를 듣는 모습을 그린 것이다. 긴장한 모습이 귀엽다. 사랑하는 딸을 바라보는 아버지의 시선이 느껴진다. 끝없는 무한한 사랑이 담긴 그림이다.

비록 극 속의 오필리아는 사랑을 잃으며 비극적으로 결말이 났지만 그것 또한 사랑의 한 형태라고 생각하는 이도 분명 있을 테다. 각자가 생각하는 사랑을 그림을 통해 정의해본다면 당신은 뭐라고 할까.

당신은 사랑받기 위해 태어난 사람
따지지도 묻지도 않고 사랑해. 존재만으로 사랑해.
누구를? 글쎄...
- 작가노트 -

안견
(1418~? 조선 초기)

:

〈몽유도원도〉

나의 소원은 말이죠

안견은 조선 초기 산수화의 대표 인물 중 한 사람이다. 세종의 총애를 받
았던 안견은 그림 실력이 상당히 뛰어났던 도화서 화원이었다. 그는 채색
위주의 고려 회화의 전통을 수용하면서도 수묵화법의 양식으로 전환해 자
신의 화풍을 완성시켰다. 이후 그의 화풍은 일본에 상당한 영향을 미쳤다.

안견은 세종, 문종, 단종, 세조, 예종 등 왕권이 여러 번 탈바꿈할 때에도
굳건히 살아남았던 인물이다. 과연 세월의 풍파 속에서 그는 어떤 일을 겪
었던 것일까? 또 어떻게 목숨을 부지하며 살아남았을까? 단순히 운이 좋
은 사람이었을까?
그는 수양대군의 집을 나와 자신의 집에 들어간 후 두문불출했고, 이후의
기록은 찾아보기가 어렵다. 안견은 어떻게 해서 피바람 부는 소용돌이 안
에서 자신 그리고 가족의 안위를 지켜낼 수 있었을까.

안견 〈몽유도원도〉
1447년, 38.7×106.5cm, 비단에 수묵담채, 일본 덴리대학교 중앙도서관

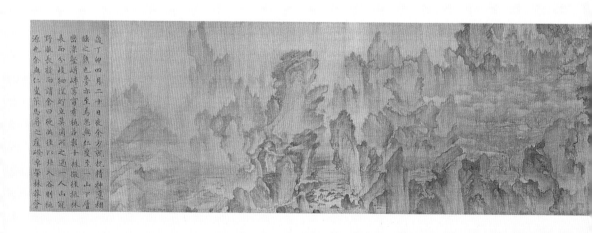

오늘의 명화 : 안평대군의 꿈 〈몽유도원도〉

〈몽유도원도〉는 안견의 대표적인 그림으로, 워낙 유명해 누구나 한 번쯤은 들어본 적이 있을 법한 그림이다. 안타깝게도 우리나라에서 소장하고 있지 못하고 일본 덴리대학교에 소장되어 있다.

〈몽유도원도〉는 안평대군의 꿈 이야기를 듣고 안견이 3일 만에 그린 그림이다. 실제로 존재하는 곳을 보고 그린 것이 아닌 꿈 이야기를 그린 그림으로 관념 산수라 한다.

세종의 셋째아들 안평대군은 안견을 무척이나 아끼고 좋아해 항상 그를 곁에 두려 했다. 어느 날이었다. 안평대군은 안견을 불러 꿈 이야기를 들려주었다. 꿈에서 보았던 아름답고 평화로운 그 꿈속의 장소를 안견에게 그리도록 했다. 정확하게 말하면 안평대군의 기록이 먼저 있었고 그 후에 그림을 그렸다. 그렇게 해서 완성된 그림에는 안평대군의 발문이 산문형식의 글, 시문형식의 글로 함께 적혀 두루마리 형식으로 완성되었다. 두루마리에는 안평대군의 측근들 명사 21명이 시문으로 그림에 대한 이야기를 나누고 있는 기록을 남기게 했다. 그 글과 몽유도원도가 하나가 되어 오늘날까지 운명을 함께하고 있다. 안평대군의 제서와 시 1수를 비롯해 당대 20여 명의 고사들이 쓴 20여 편의 찬문으로 조선시대 제작자와 제작 시기를 정확히 알 수 있는 가장 오래된 작품이다. 〈몽유도원도〉는 시서화의 조화가 완벽하게 이루어진 대작이라 할 수 있다.

마음을 따라가다

우리가 책을 읽는 방식으로 본다면 두루마리를 펼쳤을 때 왼쪽부터 현실

세계 → 도원의 입구 → 중간경치 → 도원의 선경으로 보게 된다. 하지만 몽유도원도처럼 옛 그림의 읽는 방식은 오른쪽에서 왼쪽이다. 오른편은 위에서 내려다보는 시점의 부감법을 사용하고, 왼편에는 아래에서 위로 올려다보는 고원법의 시점으로 표현하고 있다. 그림 오른편에서 내려다보면서 도원의 모습을 잠시 감상해보자. 복숭아나무가 보인다. 오른쪽 상단에 보면 집 두 채가 있는데 사람과 가축 따위는 보이지 않는다. 시냇가에 빈 배만 덩그러니 정박해 있다. 인적조차 없는 신선들이 사는 곳이다. 꿈속에서 안평대군이 도원으로 향하기 전 신선 같은 사람을 만났다는 기록의 글이 있다.

"어느 쪽으로 가야 할지 망설이는데 신선 같은 사람이 이 길을 따라서 북쪽으로 가시면 골짜기에 들어서게 되는데 그곳이 도원입니다."

그 길을 따라갔더니 그림에서 보이는 오른편 도원이 나타난 것이다.
꿈속 도원의 모습과 다시 도원의 입구를 거쳐 현실세계로 돌아오는 방식으로 읽는다면 당시 안평대군이 처한 상황이 이해가 된다.
문종이 죽자 어린 단종이 왕위에 오른다. 이 일로 형제들 간에 정권다툼이 일어나는데 숙부였던 수양대군의 야망으로 안평대군의 안위가 위태로운 상황에 처한다. 이때 수양대군이 왕위에 오르게 되면 평소 안평대군을 눈엣가시처럼 생각했기 때문에 가만두지 않을 것이 분명했다. 안평대군은 단종 복위운동을 지지하던 세력이었기 때문이다. 당시 안평대군이 처한 상황으로 인한 심리적 압박감은 말해 뭣하겠는가. 꿈속에서나마 세속을 벗어나 살고 싶었던 마음이 아니었을까. 속세를 떠나 이상향을 꿈꾸던 그의 심정을 잘 나타낸 그림이 아닐 수 없다.

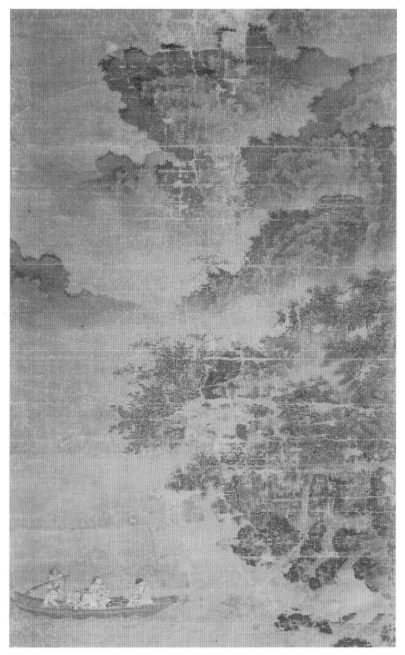

안견 〈적벽도〉 15세기, 161.3×102.3cm, 비단에 수묵담채, 국립중앙박물관

그림이 그려진 배경을 알면 꿈 이야기이지만 괴로운 현실에서 벗어나고 싶은 바람이 담긴 그림이라는 것을 이해할 수 있다. 〈몽유도원도〉를 통해 현실세계의 고달픔, 인생의 덧없음을 한 번쯤 생각해보게 된다.

예술은 영원하다

안평대군은 평소에도 음악, 시, 서, 화를 즐기던 풍류객이었다. 예술 활동에 큰 기여를 했던 인물이다. 안평대군은 중국 회화를 많이 소장하고 있었는데 이런 소장품을 직접 관찰하고 연구할 수 있도록 안견을 후원했다. 늘 안평대군의 총애를 받고 있던 안견 또한 마음 편할 날이 없었을 것이다. 자신과 가족의 안위를 생각한다면 어떻게든 안평대군의 총애를 벗어나 홀로서기를 위해 고심했을 것이다.

안견에 대한 기록이 거의 없기 때문에 생애에 대해 자세히 알 길은 없지만 윤후의《백호전서》에 기록된 일화가 하나 있다.

안평대군이 귀한 용매 먹을 구하여 안견에게 그림을 그리게 하였다. 그런데 안평대군이 자리를 비운 사이 용매 먹이 없어지는 일이 생긴다. 누가 훔쳐간 것일까! 안견이 자리에서 일어서자 소매 끝에서 용매 먹이 툭 하고 떨어진다.

누가 훔쳤는지를 알아내기 위해 노비를 심문하고 있던 중에 일어난 일이었다. 안평대군은 노발대발하며 "다시는 내 집에 발을 들여놓지 말라" 하며 쫓아냈다고 한다. 이후 안견은 집 밖으로 나오지 않고 숨어 지냈는데 얼마 있지 않아 계유정난이 일어났다. 단종 복위운동을 지지하던 안평대군의 측근들은 세월의 반전으로 줄줄이 처단되었다. 〈몽유도원도〉에 적

흰 찬문은 마치 살생명부가 되어 그곳에 글을 적은 성삼문, 박팽년, 정인
지, 서거정 등 줄줄이 처단되게 된다.

용매 먹을 훔쳐 그들의 무리에서 쫓겨난 안견은 어떻게 되었을까? 어쩌면
자신도 신의를 저버리는 일이 죽기보다 싫었을 것이다. 하지만 그보다 가
족의 안위가 우선이었던 그는 선택을 했다. 그의 바람은 오직 죽음을 면하
고 후손들 명성을 유지하는 일이었을 테니 그의 소원대로 대대손손 잘 살
았다고 전해진다. 안견의 기질에 감탄하게 되는 일화다.

어찌되었든 안견의 작품은 "예술은 영원하다"는 말을 실감하게 한다.

"우정은 짧고 예술은 영원하다"

- 작가노트 -

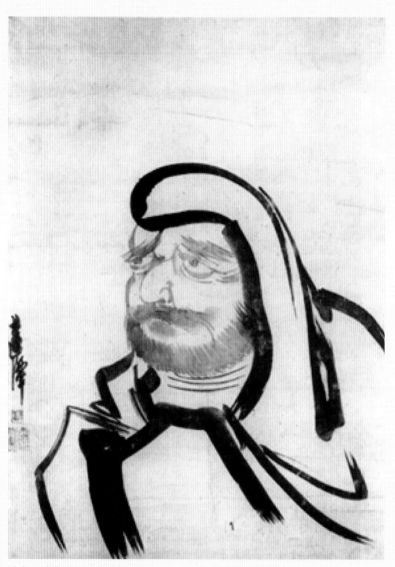

김명국 〈달마도〉 17세기, 83×58.2cm, 종이에 수묵, 국립중앙박물관

연담 김명국
(1600~? 조선 중기)

:

〈달마도〉

자유로운 영혼

술과 인연이 깊은 예술가의 이야기가 많다. 고흐, 로트렉, 장승업, 잭슨 폴록와 같은 유명화가부터 현재 예술을 업으로 살고 있는 나의 지인 중에도 술과 꽤 가까운 일상을 보내는 이들이 많다.

사람들은 보통 외로워서 술을 마신다고 말한다. 사람들과 어울릴 수 있는 일을 만들어주는 게 술이라 했다. 술잔을 기울이며 나누는 이야기는 삶의 어려움에 대한 토로가 더 많을 것이 분명하지만 그것을 나눌 수 있는 그 누군가가 있다는 점에서 큰 위로가 된다. 분명한건 외로워서 술을 마신다는 것 또한 틀린 말은 아니다. 나도 예술과 술은 떼려야 뗄 수 없는 연인같은 관계라 생각했던 적이 있다. 인생의 맛을 표현한다면 "그건 소주맛과 비슷할거야" 라고 말했던 적도 있었으니 말이다. 역설적이게도 예술한다 말할 수 있는 직업을 가진 사람들에게는 외로움이 마치 창작의 필수조건처럼 느껴질 때가 있다. 스스로를 통제해야 하고(자신과의 싸움이라는 표현이 적당할까?) 창작물이 완성되기까지 무수한 시간 동안 화가에게 정해

진 룰이 그다지 없다. 그래서 때때로 공백이 생기면 외로움이 그 틈을 파고든다. 자신에게 맞는 방법으로 외로움을 달래거나 해소할 수 있는 매개체를 찾지 못하면 가장 쉽게 술을 찾게 된다.

조선시대에도 술에 취하지 않고서야 도통 그림을 그리려 하지 않았던 사람이 있었으니, 바로 조선 중기 인조와 효종 연간에 활동했던 화원으로 연담 김명국이다. 호방한 성격에 술을 아주 좋아했는데 그의 창작의 촉매제는 술이었다고 해도 과언이 아니다. 당시 도화서의 화원으로 사학교수를 지냈던 인물이기도 하다.

자유분방한 기질을 가졌던 것에 비해 김명국처럼 국가의 일정한 업무까지 충실히 한 경우는 흔치 않았다. 비교하자면 장승업처럼 자유로운 영혼은 왕의 어명에도 불구하고 궁궐생활을 견디지 못하고 몰래 술을 마시기 위해 도망치기 일쑤였다는 일화가 있는데, 그에 비해 김명국은 공과 사를 분명히 구분했던 선택형 자유인이었던 것 같다. 분명한건 대단한 애주가였다는 사실이다.

김명국이 활동했던 시기는 안팎으로 세상이 어지러웠던 때다. 안으로는 극심한 당쟁으로 정치적 갈등을 겪고 있었고, 밖으로는 임진왜란과 정유재란으로 혼란스러웠다. 이 시기 우리나라에서는 선종의 이념이나 그와 관계되는 소재를 다룬 그림이 많이 그려졌다. 선종은 불교종파의 하나로 650년경 남인도의 보리달마가 중국에 입국하면서 종파로 성립되었는데, 우리나라에도 그 영향을 미치며 선종의 황금기를 맞이했다.

불안과 공포로 혼란스러웠던 백성들에게 위안이 되었으니 달마대사 그림 또한 꽤 인기가 있었다. 물론 사대부들은 김명국의 그림과 같은 선종화를 '광태사학파' 라는 말로 폄하하기도 했다. 미치광이 그림이란 것이었다.

선종화가의 대표적인 인물로 김명국을 이야기하기도 하는데 선종의 이념이나 그와 관계되는 소재를 다룬 그림이 많다. 김명국의 대표적인 작품이 많지만 그중에서도 단연 〈달마도〉를 꼽는다. 달마도를 비롯한 〈노엽달마〉〈포대화상도〉가 유명하다.

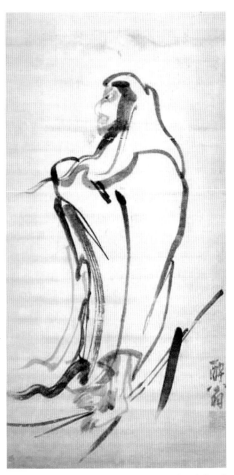

김명국 〈노엽달마〉 17세기, 97.6×48.2cm, 종이에 수묵, 국립중앙박물관

사실 분위기로 보자면 김명국이 활동하던 당시 인조 연간에 화단은 무척이나 경직되고 권위적이었다. 그래서 개성적이고 기질이 자유분방한 김명국의 선종화 그림풍은 배척될 수밖에 없었다. 하지만 반세기가 지나자 그의 그림에 대한 평가는 반전이 된다.

오늘의 명화 〈달마도〉

김명국은 문인화와 남종화풍의 그림도 잘 그렸는데 그가 좋아했던 그림은 〈달마도〉와 같이 대담하게 한 붓에 내려 긋는 과감한 운필이었다. 운필에 자신 있지 않고서야 할 수 없는 것이 선종화 아니겠는가. 그림을 보면 수정이나 덧칠을 하지 않는다. 선화만으로 그려졌고 아주 적은 운필로 표현되어 있는 것을 알 수 있다. 선종화는 채색 사용을 절제하여 수묵만으로 표현한다. 자유분방하게 멋대로 그려 정해진 법이 없고 포치(구도) 또한 규범대로 그리지 않는다. 작품 왼쪽에 빠른 필치로 관서가 되어 있는데 그의 호 '연담'이 쓰여 있다. 아래 취옹이라는 주문방인(朱文方印: 글자나 그림 따위를 도드라지게 양각으로 새겨 종이에 찍었을 때 글씨가 붉게 나오는 사각 모양의 도장)이 찍혀있다. 김명국은 여러 호를 사용했는데 '술 취한 늙은이'라는 뜻의 '취옹'이라는 호로 달마도에 주문방인했다. 그가 얼마나 술과 친했는지 알 수 있는 대목이다.

공주의 비첩에 무슨 일이?

그의 평소 호방하고 개성적인 성격이 잘 드러나는 일화가 있다. 다름 아닌

인조의 명으로 공주에게 줄 노란 비단을 바른 비첩에 그림을 그리게 되었을 때의 일이다. 열흘이 지나 비로소 비첩을 올리는데, 아무리 찾아보아도 그림이 없었다. 화가 난 인조가 벌을 주려고 김명국을 불렀다.

"신은 분명히 그림을 그려 넣었습니다. 다음날 저절로 알게 될 것입니다."

당당하게 이야기하는 김명국을 일단 믿어보기로 하고 왕은 공주에게 비첩을 주었다. 다음날 공주가 비첩을 보는데 가장자리에 이 두 마리가 붙어 있는 게 아니겠는가. 그래서 손톱으로 눌러 죽이려 했지만 좀처럼 죽지 않아 자세히 보니 그것이 그림이었다.

이 일로 김명국은 유명해지게 된다. 평소 술을 좋아하던 김명국에게 그림이라도 하나 얻으려면 그에게 갈 때 술을 말로 업고 가야 했다. 그는 좀처럼 먹고는 취하지 않았고 양껏 마시고는 취기가 오르면 그때서야 붓을 들었다. 이 때문에 그의 오점이라고 할 수 있는 점이 하나 있다. 술에 의해 그려진 그림은 걸작 아니면 수준에 못 미치는 작품이 탄생했다는 것이다. 그리고 술에 취한 채로 그림을 그리다보니 작품관리가 제대로 되지 못했다. 이러한 점은 화가로서 최악의 단점이다. 아쉽게도 많은 그림들이 후손들에게 전해지지 못했고 수준도 들쑥날쑥이었으니 말이다.

일본에서 특별 초청을 하다

1636년 조선은 일본으로 통신사를 보냈는데 그때 조선통신사 화원의 자격으로 김명국이 가게 된다. 일본에서 김명국의 선종화 성과와 활약상은 대단했다. 통신사에 화원이 두 번 이상 다녀온 인물이 없는데 김명국은 일본으로부터 방문을 요구하는 공식적인 특별 초청을 받기도 했다.

당시 일본 사람들은 김명국의 그림이라면 조그마한 종이조각 하나라도 큰 보물을 얻은 것처럼 대했다. 어느 날, 김명국은 부유한 왜인으로부터 거하게 술대접을 받으면서 그 자리에서 그림 요청을 받았다. 왜인은 그림에 그릴 금가루를 준비했는데 술에 취한 후에 김명국이 그 금가루가 들어간 사발을 한입 가득 머금고 벽의 네 모퉁이에 뿜어서 다 비워버렸다. 그것을 본 왜인이 순간 화가 나서 칼을 뽑아 들고 죽일 것처럼 굴었다. 나같으면 "어이쿠, 술이 나를 죽이네" 했을 것인데 김명국은 태연하게 웃으며 벽에 부려진 금물가루를 따라 그려갔다. 그의 손놀림으로 벽에는 산수가 그려지고 인물이 그려졌다. 그의 손놀림에 따라 자연스럽게 모든 형세가 나타나는데 신기하고 감탄하지 않을 수 없었다. 이후 그의 후손까지도 이 그림이 훼손될까 기름막을 입혀 보존하고 있다고 전해진다. 술을 먹고 그린 그의 그림이 평생의 명작이 되었다. 술에 취해 취기로 금물을 내뱉었다가 죽을 뻔도 했지만 평생 보존되어 귀하게 가보로 전해질 만큼 걸작이 되었다니 참으로 아찔하면서도 다행한 일이 아닐 수 없다.

당시 조선통신사로 가서 일본에서 시현한 작품이 현재 13점 확인되는데 오늘의 명화 〈달마도〉 또한 일본에서 그려 남겨두고 온 작품 중 하나다. 현재 우리나라 박물관에서 구입하여 후대의 평가를 받는 불후의 명작이 되었다. 그의 그림의 가치를 충분히 높게 샀던 왜인들 덕분에 우리나라 화가 김명국의 그림과 존재를 기억할 수 있다니 그것 또한 다행한 일이다.

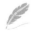

술 그리고 불후의 명작!
- 작가노트 -

· · ·

미켈란젤로 메리시 다 카라바지오

(1571~1610년, 이탈리아)

:

〈나르키소스〉

스승을 뛰어넘은 천재화가

우리가 잘 알고 있는 르네상스 미술의 거장 '미켈란젤로'와 이름이 같은 화가, 미켈란젤로 메리시 다 카라바지오. 그는 위대한 화가 미켈란젤로를 스승으로 여겼다. 그리고 스승을 뛰어넘는 천재화가가 되기를 희망하며 경쟁자로 생각했다. '카라바지오'는 그가 태어난 마을 이름으로, 그는 우리에게 미켈란젤로라는 이름보다 카라바지오로 기억되고 또 불리고 있다.

어린 시절, 전염병(흑사병)이 창궐하여 카라바지오는 건축 장식 장인이었던 아버지와 할아버지, 삼촌을 한꺼번에 잃었다. 의지했던 집안 어른들을 모두 잃으면서 어머니와 카라바지오 남매는 생활고를 겪었다. 갖은 고생을 하며 4남매를 키워내는 어머니를 보면서 어린 카라바지오는 결심했다. 그림으로 최고가 되어 생계를 책임져야겠다고 말이다.

당시 카라바지오가 활동하던 시대에 로마에는 왜곡되고 좌우의 균형을 잃은 '매너리즘' 또는 '마니에라' 라고 불리는 그림풍이 인기가 있었다. 카

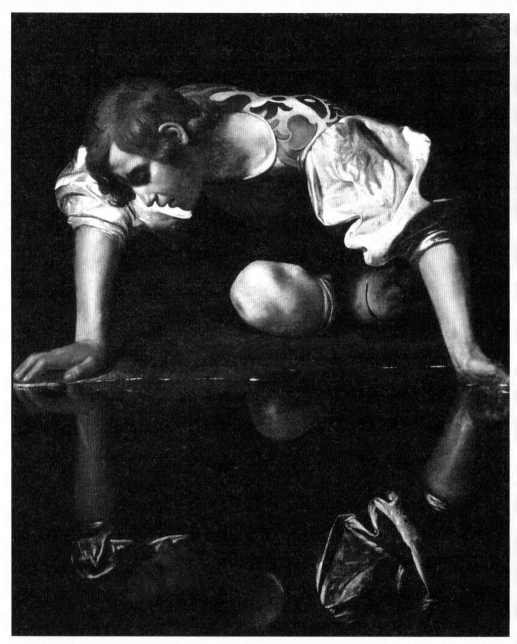

미켈란젤로 메리시 다 카라바지오 〈나르키소스〉 1597년?, 113×95cm, 유채, 로마국립고대미술관

라바지오는 매너리즘풍의 그림에 대해 무기력하고 이상에 치우쳐 있다고 생각했고, 미켈란젤로와 라파엘로가 죽은 이후 그들을 능가할 고전적 미술을 구현할 수 있는 힘을 잃어가고 있다고 보았다. 그래서 그는 그림에 생명력을 불어넣어 이탈리아 르네상스의 거장 미켈란젤로를 뛰어넘는 그 이상의 화가가 되겠다고 결심했다.

그가 원했던 것은 무엇이었을까

'그가 정말 이런 삶을 원했을까.'

카라바지오의 삶을 들여다보면서 제일 먼저 떠올랐던 생각이다. 불같은 성격, 성적 정체성, 자유분방한 생활과 수없이 많은 투옥과 탈옥까지 그의 파란만장한 일대기를 보고 있자면 마치 영화에서나 나올 법한 이야기인 듯 싶다. 도무지 현실의 이야기 같지가 않다.

그가 광기에 사로잡힌 야만성을 가진 이단아라 불리게 되면서, 그의 그림에 대한 평가도 영향을 받았다. 하지만 세기를 대표하는 렘브란트, 여류 화가 젠틸레스키 외에도 무수한 화가들이 카라바지오의 절대적인 영향을 받으며 성장했다. 카라바지오가 탄생시킨 명화가 또 다른 명화를 낳게 한 것이다.

오랜 시간 그의 정체성에 가려진 편견으로 제대로 된 평가를 받지 못했지만, 그의 행적을 인정하지 않고서는 훗날 탄생되는 명화들이 결코 이야기가 되지 않는다. 렘브란트를 비롯한 많은 화가들이 명암 대조와 같은 인위적인 조명과 제한된 빛을 구사하는 데 있어 카라바지오의 영향을 받았다. 이처럼 그의 업적에 대한 재평가가 이뤄지면서 카라바지오는 어둠에서 다시 세상의 빛을 보게 되었다.

밑그림을 그리지 않던 화가

16세기 티치아노를 중심으로 베네치아 출신 화가들은 색채를 중시했기 때문에 밑그림을 그리지 않고 색을 칠하면서 그림을 완성시켰다. 카라바지오 또한 기초도안, 즉 밑그림을 그리지 않고 색을 칠하는 '알리 프리마' 방식으로 그림을 그리는 몇 안 되는 이탈리아 화가였다.

단지 밑그림을 그리지 않고 그렸기 때문에 실력이 더 우수하다는 게 아니라 방식의 차이를 이야기하고 싶은 것이다. 물론 나의 실력으로도 밑그림 없이 이렇게 완성시킬 수 없기 때문에 그의 그림을 감상하고 있으면 '밑그림 없이?' 라는 생각이 전제가 되어 감탄이 절로 나온다. X-선을 통해 보여진 여러 형태들은 그가 하나를 그리기 위해 무수히 행한 흔적들을 알 수 있게 해준다. 그렇게 스케치 없이 캔버스 위에 바로 완벽하게 완성해내는 시간은 점점 짧아졌다. 분명한건 오랜 시간 노력한 끝에 자기만의 기술과 안목을 가질 수 있었으리라는 점이다.

최고의 화가가 되길 원하는 간절함이었을까. 천재적인 재능을 뛰어넘는 것은 끈기와 열정이라는 것을 새삼 깨닫게 된다.

오늘의 명화 〈나르키소스〉

나르키소스는 '한 송이 수선화' 라는 뜻이다. 카라바지오는 강의 신 케피소스와 물의 님페 리리오페 사이에 태어난 '나르키소스'에 관한 이야기를 그림의 소재로 선택했다. 엄마 리리오페는 아들 나르키소스가 오래살 수 있을지 궁금해 예언자 '테이레시아스'를 찾아간다. 예언자가 말했다.

"자기 자신을 알지 못한다면"

나르키소스는 눈부시게 빛났다. 가던 길도 멈추어 넋을 놓고 바라보게 하는 용모에 많은 이들이 그를 흠모했다. 그 중 나르키소스를 열렬히 사랑했던 숲의 님프 '에코'가 용기를 내어 그에게 사랑을 고백한다. 하지만 나르키소스는 에코가 자신을 얼마나 사랑하는지조차 관심이 없었다. 에코 외에도 무수히 많은 여인들과 님프들로부터 구애를 받았지만 모두 거절했다. 마음이 너무 아팠던 에코는 그만 실의에 빠져 죽고 말았다. 그녀는 죽어서 메아리가 되었고, '복수의 여신' 네메시스에게 가서 나르키소스 또한 사랑의 고통을 겪게 해달라고 소원을 빌었다. 네메시스는 에코의 소원을 들어준다. 그 복수는 나르키소스가 자기 자신과 사랑에 빠지게 되는 일이었다. 어느 날 나르키소스는 사냥을 하다 샘물을 발견한다. 샘물 가까이 다가가 물을 마시려고 하는 찰나 샘물에 비친 자신을 보고는 빛나도록 아름다운 모습에 반한 나머지 나르키소스는 자신의 아름다움에 취해 물에 빠져 죽고 말았다. 그리고 그 자리에 한 송이 수선화가 피어났다.

카라바지오의 작품 〈나르키소스〉는 델 몬테 추기경을 위해 그린 것으로 추정된다. 그의 그림에서는 신화에 나올 법한 미화된 인물의 모습은 찾아볼 수 없다. 〈나르키소스〉 또한 눈부신 용모 대신 평범한 얼굴의 이탈리아 청년을 모델로 했다. 실제로 카라바지오는 당시 그림속 모델을 귀족이나 부유한 상인이 아닌 부랑자나 창녀 또는 거지를 등장시켰다. 당시로서는 상당히 파격적인 일이었고, 이런 점들은 계속 논란이 되곤 했다. 이제까지 신화 속 인물의 미화된 모습 대신 평범한 얼굴의 모습을 표현하거나 성상화 속의 신을 인격화하여 극단적인 명암 대조법으로 그렸던 화가는 없었기 때문이다.

카라바지오의 〈나르키소스〉는 어둡고 궁핍해 보여 보는 이로 하여금 연민을 불러일으킨다. 많은 화가들 그림속에 묘사되었던 나무와 숲은 그려지지 않았다. 마치 구덩이에 빠진 것처럼 보이기도 한다. 웅덩이에 고인 물에 비친 자신을 들여다보고 있는 나르키소스는 눈부신 용모에 반하는 대신 무언가를 기대할 수 없는 고독함을 내비치고 있다. 그가 원했던 것은 무엇이었을까. 어쩌면 자신의 내면을 그림 안에 비추고 있는 것인지도 모른다. 삶에 지쳐가는 청년을 세워두고 가만히 바라본다. 어쩌면 쏟아버린 물처럼 다시 주워 담을 수 없는 자신의 행적들에 대한 불안이 담겨 있었던 건 아닐까. 어떻게 해야 하나. 나는 무엇을 원하는 것일까.

파란만장했던 삶을 산 화가

카라바지오는 르네상스의 고전주의와는 구별되는 새로운 '바로크 예술' 시기의 정점에 있었던 화가다. 하지만 죽음과 동시에 잊혀졌다. 그리고 곧 한 편의 소설 같은 그의 인생이야기가 그림과 함께 부활했다. 세계 곳곳에 흩어져 있는 그의 그림처럼 참 바람 같은 삶이었다.

살아생전 그는 닿을 수 있는 곳이라면 어디로든 도망을 갔다. 돈을 걸고 게임을 하다 상대를 부상 입혀 죽였고, 사형선고를 받고 추방당하기도 했다. 비방과 고소 그리고 마음에 들지 않는다며 웨이터 얼굴에 접시를 던지는가 하면, 전쟁선포를 하는 등 폭행이 일어나는 모든 곳에 카라바지오가 연루되어 있었을 정도였다. 그렇게 14번의 전과가 있었고, 7번 감옥에 투옥된다. 그러나 카라바지오는 가는 곳마다 환대를 받았고 그의 그림을 얻고자 하는 사람들이 줄을 섰다. 그렇게 그는 추종자들과 후원자들의 도움

으로 매번 풀려났다. 성적 정체성과 야만성에 의해 이단아로 여겨졌던 카라바지오는 아이러니하게도 죄를 저지르는 횟수만큼 많은 종교화를 제작했다. 종교화를 그리면서 죄 사함을 받을 수 있다고 생각했던 것 같다. 분명 자신이 저지른 죄에 대한 두려움을 가지고 있었으리라.

39번째 생일을 며칠 앞두고, 그는 몰타에서 기사단을 모욕해 감옥에 갇혔다. 누군가의 도움으로 탈옥해 나폴리로 온 상태였는데 다시 도망쳐야 했다. 교황경찰이 그의 뒤를 쫓고 있었고, 잡히기 전에 로마로 가야만 했다. 다행히 로마에서 카라바지오에게 손을 내미는 후원자가 있었다.

그는 늘 새로운 출발을 꿈꿨고, 일을 그르치면 다시 도망쳤다. 결국 모든 것의 출발점이었던 로마로 돌아가기로 결심하지만 카라바지오는 로마로 가지 못한다. 해변가에 버려진 채 3일 동안 고열에 시달리다 죽었다는 추측만 남아 있다. 배를 타기 전에 어떤 문제에 연루되었던 것이 분명했다. 유력한 두 가지 설 중 하나는 카라바지오가 배에 타려다 몰타 기사단에 붙잡혀 끌려내려오며 그림마저 빼앗겼다는 설이다. 그는 그림이 없으면 로마로 돌아갈 수 없었다. 후원자는 그림을 기다리는 것이지 카라바지오를 기다리는 게 아니었으니 말이다. 또 하나의 설은 승무원의 분노를 사서 배에서 강제로 내려졌다는 것이다. 그때 그림마저 잃어버리게 되었다. 아무리 소리를 지르고 불같이 화를 내도 소용이 없다. 그는 배를 타지 못했고 그림도 잃어버렸다.

18년의 짧은 경력이지만 그의 작품은 혁명적 성과를 거두었다. 이탈리아 곳곳을 두루 거처하며 안정적이지 못한 생활을 했음에도 불구하고 말이다.

파란만장했던 일대기와 많은 편견에 가려져 있던 카라바지오가 화가로서 재조명된 것은 그가 죽은 뒤 300년이 지난 19세기 말에 이르러서다. 만약

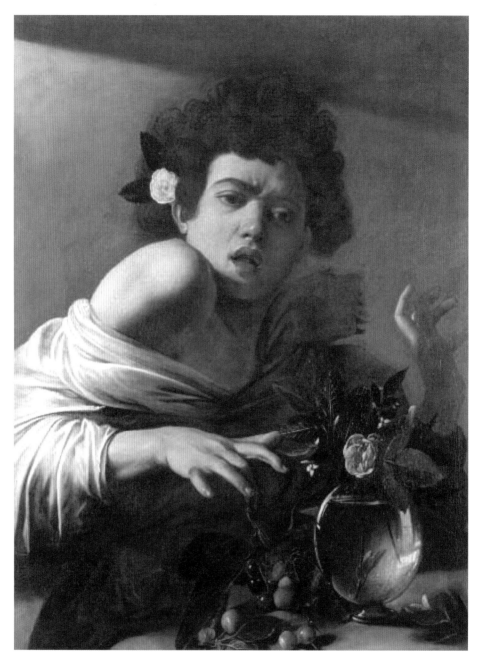

미켈란젤로 메리시 다 카라바지오 〈도마뱀에게 물린 소년〉
1593~94년, 66×49.5cm, 유채, 런던국립미술관

그가 없었다면 리베라, 베르메르(진주 귀고리를 한 소녀), 렘브란트도 없었을지 모른다. 또한 들라크루아, 쿠르베, 마네의 그림은 어떻게 달라졌을까. 무엇이 되었든 간에 그의 그림은 영원히 살아 영화를 누리고 있다. 그가 이런 사실을 생전에 상상이나 해보았을까.

미지의 여행, 불명예스러운 삶, 망명, 고독함 속에서도 그는 예술적 힘을 이용하여 자신을 일으켜 세우려 끊임없이 노력했다. 하지만 결국 지독하게 고독하고 씁쓸한 죽음을 맞이했다. 왜 그런 삶을 살았을까. 그의 삶을 인과응보로만 보아야 할까. 아니면 심리학적 접근으로 어릴 적 트라우마에 의한 것으로 보아야 할까. '그렇게 살았기 때문에 결과가 그래' 라든지 '그렇게 살 수밖에 없었기 때문에 이렇게 된 거야' 라든지 말이다. 한 편의 영화를 보듯 그의 삶을 들여다보고 나니 확실한 것 하나쯤은 남는다.

"나는 어떻게 살아야 할까."
- 작가노트 -

PART 2

마음을 그림으로 말하다

사람들은 각자 자신만의 통로를 가지고 있다.
화가에게는 그림이 통로였다.
우리는 시공간을 초월해 화가의 마음을 읽고 있다.

어쩌다보니
그들이 남긴 흔적에
나의 아픈 구석이 치유되는 경험을 한다.

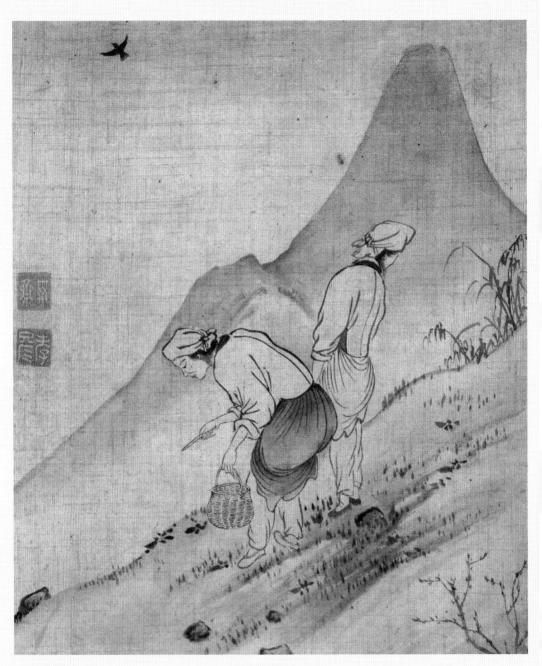

윤두서 〈채애도〉, 《윤씨가보》 18세기 초, 30.4×25cm, 모시에 먹, 해남종가 소장

공재 윤두서
(1668~1715년, 조선 중기)

:

〈채애도: 나물캐기〉

서민을 그린 선비화가

풍속화는 조선 후기에 유행한 서민예술로, 인간 생활상과 같은 풍속을 그린 그림을 말한다. 이러한 민족적 리얼리즘의 예술화가로는 김홍도, 신윤복이 널리 알려져 있다. 하지만 이들보다 한참 더 전에 서민을 화폭에 담은 풍속화가가 있었으니, 바로 조선 중기와 후기의 전환기에 활동했던 선비화가 공재 윤두서다.

17세기에는 기록을 목적으로 연회, 행사장면을 그린 그림을 (서민들의 일상을 그린 건 아니지만) 넓은 의미로 풍속화라 불렀다. 기록화가 그려지던 때는 사진기가 없던 시절이다. 그래서 화원들은 사진과 같은 기록적인 역할을 충실히 해냈다. 이런 기록적인 성격을 가진 그림이기 때문에 예술성으로 높이 평가받기는 어렵지만 당시 문화 사료로서 가치가 높다.

서민들을 대상으로 그림을 그리는 풍속화는 일명 속화로 불렀다. 천한 그림이라 여겨졌기 때문이다. '서민의 모습을 화폭에 담는 것만큼 가치 없고 쓸데없는 짓이 없다' 라고 여겨질 만큼 인정받지 못하던 시대였다. 천하다

고 여겨졌기 때문에 당연히 그 예술성을 인정받지 못했다. 남몰래 서민들을 그리고는 그 누구에게도 보이지 않았던 사대부가 있었을 정도이니 말이다. 다름 아닌 관아재 조영석이다. 그는 유언으로 "그림을 남에게 보이지 말라. 이를 어기는 자는 내 자손이 아니다" 라고 말했을 정도였으니 당시 분위기를 짐작해볼 수 있다.

사회적 분위기가 이러했을 때, 자신의 신분과는 대조적으로 서민들의 삶에 관심을 가지고 그림을 그렸던 선비가 바로 공재 윤두서였다.

오늘의 명화 〈채애도: 나물캐기〉

공재를 시작으로 하여 18세기 후반과 19세기 초에 많은 풍속화가 등장한다. 그의 풍속화는 현재 다섯 점이 전해져오고 있는데, 그 작품들 중 오늘의 명화는 〈채애도: 나물캐기〉다.

그림의 배경을 보면 가파른 산세를 표현하고 있다. 우리의 산세를 직접 보고 관찰 묘사하는 실경산수가 그려지기 이전이라 〈채애도〉는 전형적인 중국화본의 표현법을 따르고 있다.

상단 좌측 화면의 빈 공간에 새가 한 마리 날아가고 있다. 넓은 여백 위에 한 점을 찍어 새를 그려 그림의 균형을 이룬다. 그림은 화면을 과감하게 대각선으로 나누고 있다. 이러한 구도는 매우 불안정한 느낌을 주기 때문에 조심스러운 구도가 아닐 수 없다. 화면 앞쪽 여인은 한 손에 광주리를 들고서 산비탈에 쪼그려 앉으려 하고 있다. 여인의 머리 방향으로 인해 아래로 쏟아지는 듯한 느낌이 더해지고 있다. 다행히 그것을 염두에 두고 산비탈 위로 서 있는 여인의 머리 방향은 뒤를 보고 있다. 덕분에 앞쪽으로 쏠리는 느낌이 덜어졌다. 둘 다 왼쪽 방향을 향하고 있었다면 그림을 보는

내내 앞으로 고꾸라질 것 같은 느낌이 들었을지도 모른다.

빈 공간에 한 마리의 새와 더불어 균형을 맞추고 있는 것이 하나 더 있는데 낙관이다. 일정한 위치가 정해져 있는 것은 아니지만 그림의 전체적인 균형과 조화를 맞추기 위해 낙관의 위치는 상당히 중요하다.

〈채애도: 나물캐기〉는 서민들의 생활상을 담은 풍속화의 시초라 할 수 있는 작품이다. 초기 풍속화라 생동감이나 사실적인 면이 두드러지게 보이지 않지만 후에 등장하는 김홍도와 신윤복의 작품 탄생에 영향을 미친 선구적인 작품임에 틀림없다.

하층민의 삶에서 희망을 읽다

해남 출생인 윤두서는 어릴 적부터 재주가 많았다. 그는 시, 서, 화, 천문, 음악 등 모든 분야에 특출난 재능을 보여 집안의 기대가 컸다. 그런 윤두서가 중앙 정치에 나서지 않고 학문과 예술에 전념하며 살게 된 이유가 있었을까.

그의 증조부였던 고산 윤선도가 살았을 당시 조선시대는 역사상 가장 당쟁이 치열한 때였다. 증조부 윤선도는 남인이었다. 당쟁싸움을 하던 당시 그는 노론을 공격했는데 훗날 노론이 집권을 하게 된다. 이후 그 후손들은 자신을 드러내며 살기 힘든 시간을 보냈다. 그 여파는 윤두서에게도 미쳤다. 역모를 꾀했다는 억울한 모함을 받게 된 것이다. 다행히 시간이 지나 무고함이 밝혀지긴 했지만 그 일로 그는 세상에 환멸을 느끼게 되었다. 이후 공재 윤두서는 모든 것을 내려놓고 많은 학문적 업적을 쌓으며 예술작품에만 매진하며 지냈다.

그는 민중의 생산 활동과 인생사에 관심을 갖기 시작했다. 글과 그림을 통해 유교의 이상적인 인간상이 아닌 노동하는 인간들을 담았다. 하층민의 삶에서 희망과 기대를 보았을까.

그는 자신의 신분과 대조적으로 서민들의 삶에 애정 어린 관심을 가지고 있었다. 그 일화가 전해 내려온다.

"하인에게 이름을 불러 주었다.
고향 사람들의 가난한 삶을 보고
자기 집안에 빚진 채권 기록을 불태웠다.
어려운 사람들을 돕고 아끼고 다정하게 대하였다."
– 윤두서의 아들 윤덕희가 아버지에 대해 쓴 글 중
〈공재공 행장〉에서

나만의 길을 간다는 것 – 윤두서의 자화상

윤두서의 자화상은 학창시절 교과서에서 익히 보았던 그림이다. 물론 많이 보아 익숙하지만 인상이 강렬하여 친근한 느낌은 아니다. 공필법으로 터럭 한 올도 놓치지 않으려는 듯 자세하고 정확하게 묘사를 하였다. 좌우 대칭적인 수염, 화면을 가득 채우고 있는 얼굴, 그리고 눈동자를 보면 기운생동을 느낄 수 있다. 눈빛에서 강한 의지가 엿보이는데 분명 외형적인 묘사보다 내면의 정신세계를 그리고자 했을 것이다.

학창시절에 배웠던 기억으론 이러했다. 조선 중기 그림으로 인물의 얼굴만 표현하여 무척 독특한 그림이라는 것이었다. 하지만 의습(회화나 조각

에서 인물의 의상에 나타나는 '옷의 주름') 표현을 한 자료가 훗날 밝혀졌다. 도판 오른쪽을 보면 자세하게 표현하고 있는 얼굴묘사와 대조되게 의습이 간략하게 그려졌음을 알 수 있다.

세기를 거듭하며 회자되고 있는 윤두서의 자화상이나 풍속화의 탄생은 결코 그의 삶과 무관하지 않다. 윤두서는 안타깝게도 48세의 젊은 나이에 타계했다. 그 시대의 성공을 '중앙에 나서는 일'이라 한다면, 그는 개인적인 불운으로 성공하지 못한 삶을 살았다고 할 수 있다. 하지만 먼 훗날 그의 예술은 조선 중기를 대표한다. 이보다 더 큰 성공이 있을까.

오로지 학문과 예술에 전념하며 나만의 길을 간다는 것.

세상의 이치에 맞게 살고 때를 기다린다는 것.

나는 감히 공재 윤두서가 이 자화상을 그릴 때 자신의 소명을 알게 되지 않았을까 생각해본다. 그의 소명은 중앙에 나서 정치를 하는 일보다 학문과 예술의 결실을 맺는 것이었다. 그의 앞선 풍속화 그리고 자화상을 가만히 들여다보고 있으니 '내 삶의 소명은 무엇인가' 생각하게 된다.

"내 삶의 소명은 무엇인가"

- 작가노트 -

피터 파울 루벤스

(1577~1640년, 벨기에)

:

〈시몬과 페로〉

최고의 아름다움은 쾌락이라고 생각한 화가

"지상의 현실에서 쾌락이 최고의 아름다움"이라는 세계관을 가진 화가가 있었다. 17세기 벨기에 플랑드르 출신으로 절대군주의 귀족사회에서 사랑받았던 화가 피터 파울 루벤스다. 그는 권력자들의 보호 아래 자신의 역량을 마음껏 펼쳤던 예술가다.

그는 17세기 예술활동이 한창 고조되었던 르네상스와 고전주의 시대 사이에 낀 바로크 시대에 활동했다. '바로크'는 보석세공사들 사이에 사용되던 직업용어로, 모양이 고르지 못한 진주를 일컫는다.

루벤스는 부유한 귀족 집안의 아들로 태어났으며, 그의 아버지는 유능한 변호사였다. 어릴 적부터 라틴학교를 다니며 고전공부를 했고 예술의 중심지인 로마로 유학을 가 대가들의 그림을 모사하며 실력을 탄탄히 쌓아갔다. 부족함 없는 유년시절을 보냈고, 훗날 루벤스는 어렵지 않게 궁정화가가 될 수 있었다. 화가라면 누구나 이런 수순을 밟아간다고 생각하기 쉽지만 이런 기회를 가지고 성장하는 화가는 상당히 드물었다.

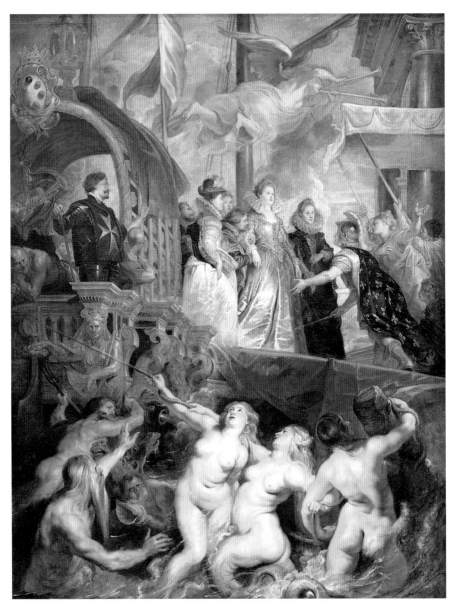

피터 파울 루벤스 〈마르세유 상륙〉 1622~1625년, 394×295cm, 유채, 루브르박물관

루벤스는 화업 외에도 6개 외국어를 구사했고, 외교관으로서 사회적 성공에 필요한 지성, 건강, 외모, 재력 등 모든 것을 갖춘 천재라 할 만한 인물이었다. 사실 이쯤 되면 좌절이나 실패를 몰랐던 인생이었다 해도 과언이 아니다. 한 가지도 갖기 어려운 일인데 지성과 건강, 외모, 재력, 천재적 재능을 모두 가지고 있었으니 사람들로부터 부러움을 살만 했다. 요즘 시대 말로 루벤스는 엄친아, 금수저 화가였다.

루벤스는 마법사

당시 루벤스는 역사화와 종교화 분야에서 세계적 권위자라 일컬을 정도로 실력자였다. 제단화, 천정화, 인물화, 초상화, 동물화와 같이 다양한 장르의 회화를 그렸는데, 특히 인체의 묘사능력이 뛰어났다.

그의 대표적인 작품으로 꼽히는 〈마르세유 상륙〉은 룩셈부르크 궁의 21면으로 이루어진 연작 중 하나다. 인체의 에로틱한 관능미와 밝은 색조가 특징이다. 또 역사화, 종교화를 그릴 때 자주 사용했던 대각선 구도를 이용하여 웅대하고 생기 넘치는 장면을 연출했다.

그림 속 주인공 마리 드 메디치는 1600년 프랑스 왕 앙리 4세와 결혼한 왕비다. 이탈리아 메디치 가문은 프랑스와 정략적 결혼으로 동맹을 맺었다. 그녀는 왕 앙리 4세가 사망하자 어린 아들 루이 13세의 섭정이 되어 프랑스를 통치했다. 하지만 아들과의 불화로 유배를 가는 운명을 맞게 된다.

〈마르세유 상륙〉은 유배지로부터 3년 만에 파리로 돌아오는 장면을 그린 것이다. 등장이 예사롭지 않다. 그 웅장함에 긴장감마저 감돈다. 예술이 주는 선전효과를 잘 알고 있던 마리 드 메디치는 약해져 있던 자신의 정치적 입지를 강화하고 과거 일을 정당화하기 위해 그림의 힘을 이용한다.

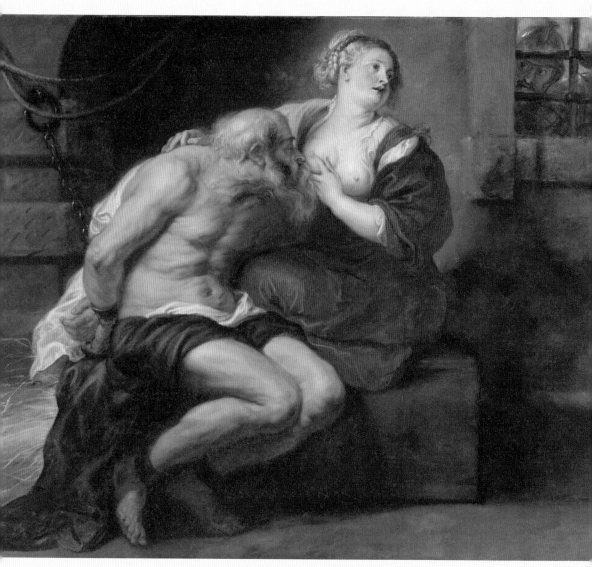

피터 파울 루벤스 〈시몬과 페로〉 155×190cm, 유채, 암스테르담 레이크스 미술관

마리 드 메디치는 당시 역사화와 종교화 분야에서 세계적 권위자였던 루벤스에게 연작을 의뢰했다. 그녀는 그림 속에서 지혜와 전쟁의 여신 미네르바로 묘사된다. 그림을 통해 자신이 평화를 수호하는 인물이자 승리자임을 알리며 마리 드 메디치는 자신의 입지를 굳혔다.

24개의 그림으로 계획된 연작은 그녀의 거처로 지어진 룩셈부르크 궁 1층을 장식하게 될 예정이었다. 하지만 루벤스가 사망하면서 24개는 완성되지 못했고 계획한 연작 중 21면이 장식되어 있다.

그림의 탄생 배경을 알아가는 과정에서 가장 재미있는 점을 꼽는다면, 보이는 것이 다가 아니라는 걸 깨닫게 된다는 점이다. 이렇게 사심 가득한 그림이 마치 역사화처럼 보여지는 것을 보면 독자에게 꼭 말해주고 싶다. "그림에 속지 마세요. 보이는 것에 속지 마세요."

마치 신고전주의의 대표적인 화가 루이자크 다비드가 예술을 정치적 선전에 이용한 것처럼 말이다. 그의 작품 〈마라의 죽음〉은 프랑스혁명이 일어난 후 혼란스러웠던 시기에 살해당한 마라를 그린 것이다. 반대파 일소에 전념했던 선동적인 인물을 그림 속에서 혁명의 순교자로 둔갑시켜버린 것과 유사한 맥락이 아닐까.

과연 루벤스의 마법으로 누가 행복해졌을까.

오늘의 명화 〈시몬과 페로〉

〈시몬과 페로〉는 루벤스의 인생을 완전히 다른 방향으로 흘러가게 만든 작품이다. 〈시몬과 페로〉는 로마의 역사학자 발레리우스 막시무스의 책 《기념할 만한 행위와 격언들》에 나오는 이야기를 소재로 한다. 이 책은 부

모와 자식 간의 관계, 형제 사이의 우애, 조국에 대한 충성에 관한 이야기들로 구성되어 있다. 그 중 〈시몬과 페로〉는 부모와 자식에 관한 이야기다. 그림 속 노인이 시몬이다. 그는 교도소에 수감되어 손이 결박되어 있는데, 죄를 지은 형벌로 아사형에 처해 있었다. 시몬의 딸 페로는 아버지를 그대로 굶어 죽게 놔둘 수 없었다. 출산한 지 얼마 되지 않은 페로는 아버지에게 면회를 갈 때마다 젖을 물려 아버지가 살 수 있도록 했다. 이 사실이 로마법정에 알려지게 되었고 그녀의 지극한 효심에 감복한 법정은 시몬에게 내린 형벌을 중지시켰다고 한다.

여자의 누드화는 신화 속 인물이나 성서 내용을 그릴 수밖에 없던 때였다. 당시 화가들에게 감옥이라는 밀폐된 공간, 훔쳐보는 사람 그리고 젊은 여자와 늙은 남자의 소재는 상당히 인기있는 주제였다. 그래서일까. 죽음을 앞둔 절박한 심리를 표현하려는 시도보다 육감적인 여성을 표현한 〈시몬과 페로〉의 다양한 버전이 화가들에 의해 탄생되었다.

종교화 분야에서 세계적인 권위자라고 인정 받았던 루벤스였지만, 그는 말년에 〈시몬과 페로〉로 인해 엄청난 비난을 받았다. 비난의 요소는 그림 안에 드러나 있다. 다른 화가들의 그림과 달리 색채 대립으로 이미지를 형상화했을 뿐 아니라, 굶어 죽어가는 노인은 지나치게 건장하고, 젖을 물린 딸의 모습은 과도하게 육감적이다. 오른쪽 상단의 두 교도관은 이 기묘한 장면을 관음증 환자처럼 숨죽이며 훔쳐보기까지 한다. 이 그림이 사람들에게 외설적이라고 비판을 받은 이유다.

네가 예술을 알아?

예술인가, 외설인가?

● ● ●

이 그림에 대한 배경 지식이 없는 상태에서 그림을 마주했을 때 감상하기 민망했다는 사람들이 많다. 성적 욕망을 드러낸 외설적인 그림으로 보았다는 점에서 그림에 대한 첫인상은 지금이나 그때나 크게 다르지 않다.

루벤스는 아내 이사벨라 브란트와 사별하고 4년 후 당시 살고 있던 안트베르펜 마을에서 미인으로 유명했던 헬레나 푸르망과 재혼했다. 스페인 국왕 필리페 4세의 동생 페르난도 추기경이 "안트베르펜에서 가장 아름답다"고 할 정도였으니 얼굴뿐만 아니라 상당한 매력을 지닌 여성이었던 것 같다. 루벤스와 푸르망과의 나이 차는 무려 37살이었다. 이 그림이 그려진 시기는 루벤스가 어린 아내와 재혼한 지 얼마 안 됐을 때였다.
이 그림이 공개되었을때 사람들은 큰 충격을 받았다. 대부분의 사람들은 〈시몬과 페로〉를 보며 37살 연하의 푸르망과 루벤스를 떠올렸다. 화가의 성적 욕망을 작품에 투영했다는 비난을 받으며 이 작품은 아주 오랫동안 논란의 대상이 되었다.

화가로서 늘 존경과 극찬을 받았던 루벤스에게 큰 위기가 아닐 수 없었다. 평생 좌절과 실패를 몰랐던 그에게 이런 비난은 견디기 힘들었을 것이다. 하지만 그는 비난에 크게 신경 쓰지 않으려 애썼을 것이다. 그건 생애 마지막 10년간은 외교관보다는 그림에 전념했다는 점에서 짐작할 수 있다. 그는 조용한 시골에서 농촌 풍경화와 동물화를 그리며 사랑하는 아내와 다섯 자녀와 함께 단란하게 살며 여생을 보냈다. 누군가의 명예와 영광을 지키기 위해 그림을 그리는 대신 오직 자신이 그리고 싶었던 그림을 그리겠다는 다짐을 하게 된 계기가 되지 않았을까.

불편한 그림

한때 가족 간의 숭고한 사랑의 주제로 그려진 이 그림이 또 어느 한때는 불편한 그림이었다. 시간이 흘러 여러 차례 세대가 바뀌고 보니 루벤스의 〈시몬과 페로〉에 대한 비난이 무색하다. 루벤스의 인체 묘사는 관능적이 기는 하지만 이제는 더 이상 음란하게 보이지 않는다. 육체의 곡선과 풍만함, 섬세하고 다양한 색채로 그려진 육체의 아름다움은 그의 대표작 중 하나가 되었으니 말이다.

처음엔 불편했던 그림도 배경을 알고 나면 뒤늦게 감동하는 경우가 종종 있다. 물론 시대의 변화가 가장 큰 이유가 될 수도 있다. 사회분위기에 따라 사람들의 사고도 변한다.

만약 '내가 루벤스였다면 이 이야기를 어떤 구성으로 그렸을까' 한번 상상해본다. 분명 이렇게 육감적이고 관능적으로 표현해야겠다는 엄두는 못 냈을 것 같다. 하지만 "지상의 현실에서 최고의 아름다움은 쾌락" 이라 말했던 그의 사고관대로 '있는 그대로' 본다면 아무 문제 없는 그림이다.

화가는 보이는 것을 그리는 사람이 아니라는 것을 새삼 느낀다. 오랜 시간을 숙고해서 하나 이상의 메시지를 그림 속에 숨겨둔다. 그의 삶의 굴곡을 가만히 들여다보다 문득 우리 삶에도 영원히 회자되는 흔적 하나쯤 있으면 괜찮겠다는 생각이 들었다.

"화가의 시대, 개인적 삶에서 흘러나오는 사념이 담겨있다.
시간이 지날수록 강렬하게 빛난다. 그것이 그림의 힘이다."
- 작가노트 -

장 앙투안 와토

(1684~1721년, 프랑스)

:

〈시테라 섬으로의 출항〉

화려한 그림을 그리는 우울한 화가

호화로운 로코코 시대의 문화를 화려한 그림으로 표현해 로코코 회화를
창시한 화가, 풍요로운 색채와 생동감이 느껴지는 표현법으로 귀족들에
게 사랑받았던 화가, 바로 장 앙투안 와토다. 그는 바로크 시대의 화가 루
벤스의 영향을 상당히 많이 받았다. 와토의 화풍은 여성적이고 화려함이
특징이다. 그가 활동하던 당시는 바로크에서 로코코로 넘어가던 과도기
적 시기로, 왕과 귀족들의 사치스러운 생활로 나라가 어려웠을 때였다.

루이 14세는 54년간 프랑스를 통치하며 절대주의 국왕으로 군림하고 있
었다. 영토 확장을 위한 전쟁으로 나라는 재정난을 겪고 있었고, 국고는
바닥을 보였다. 그럼에도 왕족을 비롯한 귀족들의 사치는 극에 다다랐다.
이때 사회상의 큰 변화라면 귀족뿐 아니라 농민들도 함께 사치스러운 문
화를 즐겼다는 점이다. 농민들의 이러한 문화는 '저급하다'고 인식되기도
했지만 귀족들의 갈랑트한 문화(갈랑트 = 페뜨갈랑뜨 Ftesgalantes : '궁
정 사람들의 잔치' 라는 뜻으로, 1717년 프랑스 아카데미에서 명명됨. 모

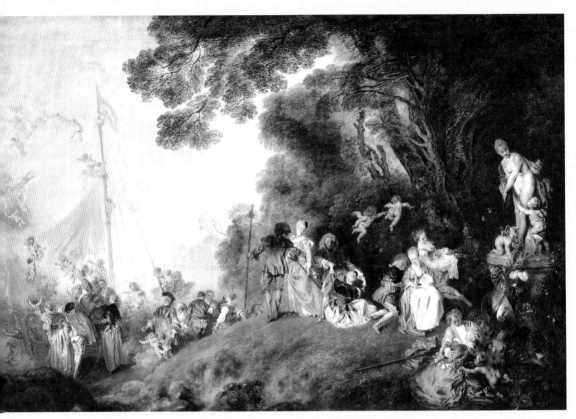

장 앙투안 와토 〈시테라 섬으로의 출항〉 1718년경, 194×129cm, 유채, 샤를로텐부르그 궁전

두 섞여 야외에서 즐기는 모습을 담은 일종의 풍속화와 로코코 시대의 화가들이 귀족의 풍속과 유행을 묘사하기 위해 즐겨 그린 그림들을 총칭함)와 함께 축제가 되었다. 당시 귀족들의 갈랑트한 문화와 농민들의 저급한 문화가 함께하는 사회적인 변화로 인해 미술에 대한 수요자의 요구도 변화하게 된다.

오늘의 명화 〈시테라 섬으로의 출항〉

당시 분위기에 따라 미술 수요자도 생겨나고 그것은 또 유행을 불러일으킨다. 그들의 요구를 수용해 〈시테라 섬으로의 출항〉과 같은 분위기의 그림들이 그려졌다. 그림을 보면 '즐거운 축제가 한창이구나'를 느낄 수 있다. 그런데 그림을 자세히 들여다보면 왠지 모르게 애조 띤 분위기가 느껴진다. 어쩌면 이 그림을 그리는 화가의 마음이 담겨서일까. 혹시 와토가 우울감을 가지고 그들을 바라보고 있었던 것은 아닐까.

와토는 행복은 본질적으로 덧없는 것이란 의식을 가지고 있었으며 그런 마음을 작품 속에 표현하기를 즐겼다. 언제나 그렇듯 유희란 끝난다. 축제 느낌을 살리면서도 사람들의 얼굴을 보면 마치 병든 듯한 색조를 띠고 있다. 창백한 얼굴색의 사람들을 통해 죽음이라는 상징적 의미를 유추해 볼 수 있다.

당시 와토는 우울증과 폐결핵이라는 지병을 앓고 있었다. 그는 언제 닥칠지 모르는 죽음 앞에서 마냥 축제를 즐길 수 없었다. 자신의 지금 삶이 서글퍼지는 이유는 자신의 건강과 직결되어 있던 탓이다. 그는 늘 낙원에서 다시 현실로 돌아와야 하는 것을 염두에 두고 그림을 그렸다. 고전적 주제에 인물들의 의상은 당시 18세기 현대적인 의상으로 묘사되고 있다. 사치

스럽고 화려한 귀족의 생활모습 속에 섬세하고 우아한 그들과 같이 삶의 희로애락을 즐길 수 없었던 자신의 서글픔이 담겨 있다. 그들을 바라보고 있는 와토를 떠올리니 마음 한편이 애잔해진다.

와토는 18세기 회화에서 새로운 주제로 부각된 '우아한 축제'를 모티브로 두 점을 제작했다. 그림 〈시테라 섬에서의 순례〉 〈시테라 섬으로의 출항〉이다. 오늘의 그림은 〈시테라 섬으로의 출항〉이다. 궁정 사람들의 잔치, 야외에서 즐기는 모습을 담은 일종의 풍속화로 페뜨갈랑뜨라 불린다. 김홍도의 그림이 소박한 서민의 풍속화라면, 와토의 그림은 장식적인 귀족 취향의 풍속화다.

시테라 섬을 향해 출발하는 것일까, 도착한 것일까?

시테라 섬은 그리스 펠로폰네소스 반도의 남쪽 끝, 크레타 섬 북서쪽에 위치하고 있다. 시테라 섬은 비너스 여신을 섬기는 성전으로 알려져 실제로 이곳으로의 여행은 18세기에 이르러서야 현실화되었다. 그림 속 장면은 훗날 붙여진 제목처럼 18,19세기 중반 시테라 섬을 향해 출발하는 것으로 해석한다. 하지만 재미있는 점은 출발과 도착 둘 다 내포하고 있는 그림이기도 하다는 것이다.

시테라 섬으로 향하는 배로 가고 있다? vs. 이미 도착한 시테라 섬에서 순례의식을 끝내고 일상으로 돌아갈 준비를 하고 있다? 여전히 '섬을 향해 출발하는 것일까' '섬에 도착한 것일까' 하고 의견이 분분하다. 이것은 화가의 회화 전략이었다. 시테라 섬에 도착했으니 비너스상과 큐피드가 있는 것이라고 보는 반면에 그림 속 배경으로 보이는 시테라 섬의 산 때문에 아직 그곳을 가지 않고 출발 전이라고 보게 된 것이다. 또 다른 이유는 그

림 속 남녀들이 이미 자기의 짝을 찾은 듯 보인다는 것이다. 그리고 보면 연인들의 태도는 돌아가는 준비를 하는 것처럼 보이기도 한다. 참으로 멜랑콜리한 분위기의 그림이다. 관객에게 확실한 해석을 주지 않는 그 모호함 덕분에 해석의 어려움이 있지만 그래서 더 재미있는 그림이다. 와토는 등장하는 인물들을 초상화적으로 묘사하지 않았다. 단순히 장식적이고 귀족 취향의 풍속화로 간주할 수 있다.

그림 속 등장하는 인물들의 몸짓은 우아한 자태를 하고 있다. 마치 무대 위 각자의 배역에 따라 연극하는 배우 같은 느낌이다. 이러한 특징은 극장 장식가 겸 무대 장식 화가였던 와토의 스승의 영향을 받았기 때문이다. 와토의 다른 그림에서도 연극적 요소가 곳곳에 등장한다.

내 삶도 우아한 축제이고 싶다

와토는 프랑스 서북부 벨기에와 이웃한 곳에서 태어났다. 그의 아버지는 지붕 공사를 하는 목수였다. 이사를 자주 다닐 수밖에 없는 가정형편이었고 와토의 아버지는 다혈질에 폭력적인 사람이었다. 병약했던 와토는 이런 가정환경으로 인해 늘 위축되어 있었다. 또 소심해서 누군가와 어울리기보다는 늘 혼자 책을 보며 시간을 보냈다.

그는 18세에 그림을 정식으로 배우기 위해 파리로 향한다. 성인이 되어서는 당시 인기 있었던 풍속화, 성화를 모사하는 '하청 화가'로 생계를 유지했다. 그러다가 '우아한 축제'를 주제로 그린 작품들이 인기를 얻으며 수요가 갑자기 늘어났다. 화려함과 사치를 조장하던 사회적 분위기와 변화된 미술 수요층의 요구에 맞물려 예상치 못하게 인기몰이를 하게 되었다. 우울했던 그의 삶에 갑자기 행운이 찾아왔고 부와 명예를 얻기 시작했다.

장 앙투안 와토 〈컨트리 댄스〉
1706~1710년, 50×60cm, 유채, 인디애나폴리스 미술관

당시 인정받는 화가라면 아카데미 회원이 되는 것이었다. 와토는 자연스럽게 준회원이 될 수 있었고 정회원이 되기 위해서는 역사화를 제출해야 하는 관문을 하나 남겨 두고 있는 상태였다. 하지만 그의 작품에 대한 수요가 늘어나면서 너무 바빠 역사화를 그릴 시간이 없어 제출하지 못하고 있었다. 아카데미인들은 인기절정을 달리고 있던 와토를 위해 없던 새로운 장르를 하나 만든다. 다름 아닌 그가 그리는 주제 '우아한 축제'라는 장르였다. 〈시테라 섬에서의 순례〉〈시테라 섬으로의 출항〉〈공원의 연회〉 등과 같은 그림이다. 그의 그림은 엄밀히 따지면 역사화가 될 수 없는 에로틱한 메시지를 담고 있는데도 불구하고 말이다.

화려하고 우아해 보이는 그림과 다르게 와토는 우울과 지병으로 힘든 생애를 살았다. 인기를 오래 누리지도 못했고, 그는 지병으로 37세라는 젊은 나이에 세상을 떠났다. 화가가 그림에 서명을 하던 때는 아니었기 때문에 진위 여부가 확실하지 않아 전해지는 작품이 그다지 많지 않다.
화가를 높이 보던 시대가 아니었지만 와토의 소량의 작품들은 여전히 잊히지 않고 있다.
로코코 시대를 대표하는 화가 장 앙투안 와토! 그의 이름과 그림은 영원히 기억될 것 같다.

"전할 수 있다면, 당신의 그림은
오래도록 사랑받고 있다고 말해주고 싶다."
- 작가노트 -

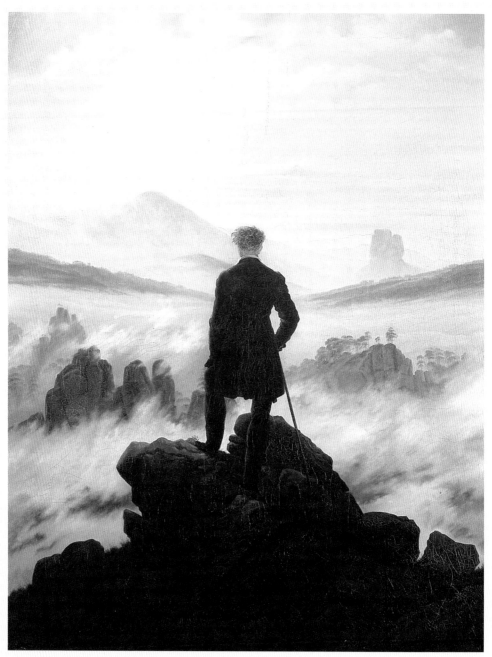

카스파 다비드 프리드리히 〈안개바다 위의 방랑자〉
1818년경, 94.8×74.8cm, 유채, 함부르크 미술관

카스파 다비드 프리드리히

(1774~1840년, 독일)

:

〈안개바다 위의 방랑자〉

방랑자

보통 아침에 하는 생각은 꽤나 이성적이다. 그런데 오늘은 어째서 어젯밤 감성이 여전히 나를 휘감고 있을까. 마치 꿈을 꾸고 있는 것처럼 하루 종일 몽롱하다.

'아무 일도 일어나지 않았고 일어나지 않을 것이다. 지금 이대로 충분히 괜찮다.'

가만히 앉아 있을 때 내 심장소리가 들릴 때가 있다. 자신의 심장이 쉼 없이 뜀박질하는 것을 느낀다는 것은 그다지 반가운 일이 아니다. 외부적인 요인들로부터 불안이나 분노를 느낄 확률이 높으니까.

다행히 글을 쓰기 시작한 몇 년 전부터 외부 자극에 무심해지고 무뎌져갔다. 아마 그 시간 동안 나는 매일 하나씩 내려놓은 것 같다. 언제부턴가 아무것도 하지 않은 채 매일 하늘을 30분 이상 보고 있다. 허공에 시선을 두고 그 무엇도 욕망하지 않는다. 심장과 맥박조차 희미해져갈 때 더 이상 아무 생각도 일어나지 않는다. 가만히 앉아 바라보고 있으면 중력을 무시한

듯 내 몸이 가벼워지는 신비로운 경험을 한다. 적막하다는 말보다 고요하다. 거룩하기까지 한 지금 이 감정을 표현한다면 〈안개바다 위의 방랑자〉 그림 한 점으로 대신할 수 있을 것 같다.

　'차분하다'
　'고요하다'
　'이대로 괜찮지 않은가'

내가 바로 나 자신이기 위해서

그 어떤 것에도 방해받지 않고 서 있는 모습이 관람자의 마음을 시원하게 한다. 마치 그림을 보고 있는 관람자가 산 정상에 서서 아래를 내려다보는 듯한 기분을 느끼게 한다. 잠시 눈을 감고 상상해본다. 지팡이를 짚고 있는 이 남자가 나 자신이다. 나는 눈앞에 펼쳐진 자연과 고요히 마주하고 있다.

　"나는 자연을 완전히 보고 느낄 수 있기 위해서 홀로 있어야 한다.
　내가 바로 나 자신이기 위해서 나는 나의 구름들 그리고 바위들과 하나가 되어야만 한다.
　나는 자연과 대화하기 위해서 고독이 필요하다."
　– 프리드리히 –

오늘의 명화〈안개바다 위의 방랑자〉

프리드리히는 풍경을 제재로 가을, 겨울, 새벽, 안개, 월광의 정경을 즐겨 그렸다. 그의 그림에는 정적이 있다. 이러한 작풍은 그가 정착했던 드레스덴 이외로는 거의 전파되지 않았다. 세상을 떠난 후 그는 독일 화단에서도 잊혀진 화가가 되었다. 이런 이유로 작품 보존이 잘 되지 않아 1,000여 점의 그림 중에 현재 450점 이상이 소실된 상태다. 다행히 20세기 초에 재평가될 기회가 찾아왔다. 오늘날에는 19세기 전반의 가장 뛰어난 화가라는 평을 받는다.

하얀 안개로 뒤덮인 밝은 배경을 향해 거대한 인물이 등을 돌리고 서 있다. 짙은 녹색 빛이 도는 어두운 의상, 바위절벽의 어둠과 극적인 대조를 이룬다. 화면 중심의 수직축에 서 있는 방랑자는 우리의 시선을 가로막는다. 가장 높이 솟아오른 산봉우리는 방랑자의 귀 부근을 지나면서 오른쪽으로 내려온다. 그리고 산줄기는 방랑자의 머리와 어깨선을 지나며 화면 가운데로 떨어졌다. 이런 점들은 우연히 그려진 것이 아니다. 화가의 절대적인 의도일 것이다. 그림을 향한 우리의 시선을 지배하고 등을 돌리고 있는 방랑자는 풍경으로 접근하는 입구이자 출구가 되기 위해서 말이다. 그의 말처럼 자연과 하나가 되어 내면에 대해 숙고하면서 자아를 그렸을 것이다. 이 작품을 보고 그의 풍경화는 우울하다고 말하는 이들도 있다. 그것은 화가가 살았던 시대적 배경 그리고 성장 과정에서 일어난 작고 큰 사건이 투과되었다고 생각한다. 그림을 꼭 말로 설명하지 않고서도 감정을 느끼는 것처럼.

죄책감과 우울감

그가 활동하던 당시 독일은 나폴레옹의 침략을 받았다. 베를린은 프랑스 군대에 점령당했다. 나폴레옹은 러시아 원정길에 오를 때 독일을 약탈해 가며 식량을 조달했기 때문에 많은 독일인들이 극심한 고통을 겪었다. 사회적 배경도 한몫하지만 무엇보다 프리드리히는 어릴 적 동생을 잃은 트라우마로 인해 오랜 시간 우울증을 앓았다.

1787년 12월 어느 날이었다. 동생과 함께 스케이트를 타다가 프리드리히가 미끄러져 물에 빠졌다. 물에 빠진 형을 보고 놀란 동생 크리스토퍼는 형을 구하기 위해 뛰어들었다. 하지만 형을 구하려던 동생은 그만 익사하고 말았다. 이 경험은 프리드리히에게 크나큰 죄책감을 남겼고 그는 평생 동안 우울감을 느끼며 살았다. 그 죄책감과 우울감을 견디다 못한 프리드리히는 자살 시도를 했다. 그의 자화상을 보면 구레나룻이 상당히 긴데, 목에 남은 자살 시도 상처를 가리기 위해서 구레나룻을 기른 것이다.

사실 프리드리히의 성격이나 생에 대해 이야기할 때 매우 조심스럽다. 하나의 사건으로 그 사람의 성격을 고정하여 불운하고 우울한 삶을 살았던 사람처럼 전해질까 하는 점 때문이다. 비록 그는 깊은 우울감을 가지고 살았지만 때로는 아름다운 것을 보고 감동하기도 하며 활짝 웃기도 했을 것이다. 그는 때론 꽤나 진지하고 쾌활하면서 익살스럽게 농담을 던지는 사람이었다. 무수히 많은 복잡 미묘한 감정을 지닌 나만 보더라도 하나의 감정으로 내가 정의되는 표현을 보면 거부하고 싶을 것 같다.

텅 빈 공간에 나 홀로

"프리드리히의 작업실은 완전히 텅 빈 공간이었다."
이젤, 의자 한 개, 책상 하나. 벽 장식이라고 한다면 제도용 직각 자가 걸린 것이 다였다. 지인은 그의 작업실은 정말 검약한 공간이었다고 기억했다. 프리드리히는 그림을 그리기 위한 이젤, 붓을 제외한 외부의 사물들은 내면의 그림 세계를 방해한다고 생각했다. 그리고 그의 작업실 문에는 열쇠가 안으로 꽂혀 있었다. 그가 문을 열고 나가지 않는 이상 어느 누구도 그를 방해할 수 없었으니까.

> "너의 내면이 지닌 목소리에 정확히 귀 기울여라.
> 그것이 우리 안에 있는 예술이기 때문이다."

그는 자신이 귀 기울인 내면의 소리를 그림으로 표현하려고 노력했던 화가다. 프리드리히가 그린 '방랑자'에 대한 정의는 그를 바라보는 우리의 능력에 따라 다양해질 것 같다. 등을 돌린 인물은 객관적인 동시에 주관적

카스파 다비드 프리드리히 〈바다를 통해 문라이즈〉
1822년, 55×71cm, 유채, 알테 내셔널 갤러리, 베를린

인 의미로 해석할 수 있기 때문이다.

그림 〈바다를 통해 문라이즈〉는 〈안개바다 위의 방랑자〉와 같은 맥락의 작품이 아닐까. 떠오르는 태양을 자주 본 사람만이 자연의 오묘한 빛을 읽을 수 있으리라. 프리드리히는 떠오르는 태양을 매일 지켜보았을 것이다. 잠들지 않은 채 동트는 아침을 맞이하는 그를 떠올리는 건 어렵지 않다. 지금 이 순간, 우리에게 등을 보이며 앉아 있는 저들과 함께 떠오르는 태양을 바라본다.

풍경 속에 우리의 위치를 대신 점유하고 있는 방랑자에게 던져지는 질문이 있다면 무엇일까. 그것은 아마도 "그가 누구인가?" 라는 물음일 것이다. 결국 그 물음은 나에게 다시 돌아온다.

'나는 누구인가?'

참 오래도록 했던 질문이다. 누구나가 이 질문에 대해 가볍게 혹은 무겁게 반응했으리라. 삶에 대한 의미를 생각한다는 것은 현재의 괴로움 혹은 두려움으로부터 도망가지 않고 직시하기로 마음을 먹었을 때이지 않을까. 나는 잠시 눈을 감는다. 그리고 그림 속 '안개바다 위의 방랑자'인 나는 저 바위 끝에 섰다. 안개바다에 가려진 세상을 보는, 온전히 볼 수 있는 나와 마주하기를 바라며.

자신을 모르면서 타인을 안다고 말했었네.
내 안에 답이 있는데 계속 밖에서 나를 찾았네.

- 작가노트 -

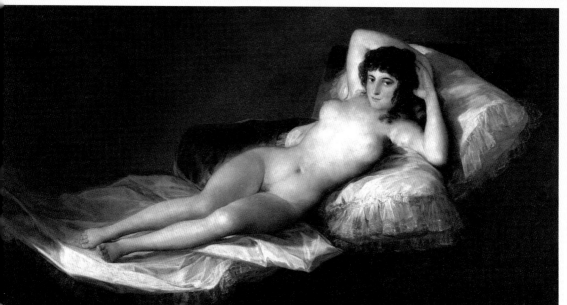

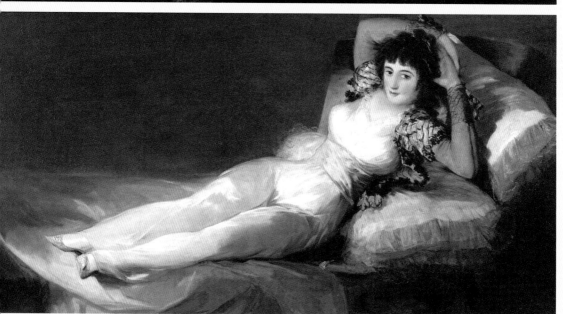

프란시스코 고야 〈옷을 벗은 마하〉 1797~1800년, 97×190cm, 유채, 프라도 미술관 (위)
프란시스코 고야 〈옷을 입은 마하〉 1798~1805년, 97×190cm, 유채, 프라도 미술관 (아래)

프란시스코 고야
(1746~1828년, 스페인)

:

〈옷을 벗은 마하〉 〈옷을 입은 마하〉

뛰어난 처세술을 가진 화가

벨라스케스(5장 〈시녀들〉 그림, 222쪽 참조)를 보며 화가의 꿈을 키웠던 아이가 있었다. 그 아이는 자라 벨라스케스와 같은 궁정화가가 되었고, 훗날 최고 영예의 자리인 수석 궁정화가까지 올랐다. 화가 프란시스코 고야의 이야기다. 어머니는 귀족 가문의 출신이었고 아버지는 도금공이었다. 성공한 후 자신의 이름에 de데를 넣어 귀족처럼 보이고 싶어 했다는 점에서 고야는 출신에 대한 결핍을 느끼고 있었던 것 같다. 고야는 출세에 대한 열망이 대단했다. 젊은 시절 사치스러운 생활을 하며 재산의 보전과 확대에 상당한 관심을 가졌다. 하지만 이것 또한 헛된 것임을 깨닫는 데는 오래 걸리지 않았다.

젊은 시절 고야는 미술아카데미에서 주최한 대회에서 입상하지 못하고 거듭된 실패를 맛본다. 입상을 통한 유학이 물거품이 되자 그는 자비로 이탈리아 여행을 떠났다. 그러던 중 이탈리아 아카데미 경연에서 특별상을 수상하는 영광을 안게 된다. 그의 인생에 봄날이 찾아오지만 계절이 그렇

듯 영원한 봄은 없다.

오늘의 명화 〈옷을 벗은 마하〉〈옷을 입은 마하〉

프라도 미술관에서 꽤나 인기 있는 그림이다. 정보가 없는 사람이 이 그림을 처음 보았을 때 의문이 들 만한 그림이기도 하다. 그 이유를 몇 가지 꼽자면, 우선 남의 몸에 얼굴을 붙였다 해도 믿을 만큼 인체가 자연스럽지 못하다. 목이 거의 없다시피 하고 가슴이 하늘로 솟아있는 모습은 중력을 거스르고 있다. 똑같은 여인이 똑같은 포즈를 취하고 있는 두 작품은 나란히 걸려 있다. 마치 옷을 입었던 여자가 갑자기 옷을 벗은 인상을 준다.

이 그림이 그려진 배경을 보면 당시 스페인은 카를로스 4세와 총리 고도이가 집권하고 있던 때였다. 그림은 당시 최고의 권력자였던 총리 마누엘 고도이의 주문에 의해 그려졌다. 고도이에게는 누드 미술품을 모아 높은 방이 따로 있었을 정도로 고도이는 누드화에 관심이 많았다. 하지만 고도이가 실각하게 되면서 소장한 누드화가 모두 압수당하고 만다. 한낱 종이짝 같은 권력이란, 언제 뒤집혀도 이상할 것이 별로 없다. 그런데 수많은 누드 작품 중에 유독 고야가 그린 〈옷을 벗은 마하〉 작품이 문제가 되었다. 가장 큰 이유를 꼽자면 고야의 〈옷을 벗은 마하〉 그림의 모델이 부끄러워하지 않고 관객을 똑바로 쳐다보고 있다는 점이 문제였다. 당시로서는 큰 충격이 아닐 수 없었다.

이로 인해 고야는 1813년 스페인 종교재판부에 회부되었다. 당시 스페인에서는 누드화를 제한했기 때문에 신이 아닌 인간을 그리는 것은 있을 수 없는 일이었다. 신이 아닌 인간을, 누구인지 모르는 인간을 그린다는 것,

누드를 적나라하게 그렸다는 것이 그의 죄였다.

현대에 와서는 이 그림을 "서양 예술 최초의 등신대(사람의 크기와 같은 크기) 여성누드"라는 평을 한다. 그러고 보면 기존 누드 작품들은 신화를 다뤘고 뒷모습만 그리거나 신체 일부를 나뭇잎 등으로 가린 경우가 많았던 점을 떠올린다면 당시 사람들이 이 그림을 외설스럽다고 느꼈다는 점에 대해 이해가 간다. 그리하여 1815년 일흔을 바라보던 나이의 고야는 작품이 '외설스럽다'는 명목으로 재판대에 서게 되었다.

마하가 누구니?

'마하'라는 뜻은 스페인어로 풍만하고 요염한 여자를 뜻한다. 당시 사람들은 마하라는 그림의 모델이 누구인지에 대해 상당히 관심이 많았다. 유력한 모델 후보로 고야와 연인관계로 알려진 알바 공작부인과 고도이의 정부 페피타 츠도우가 아닐까 생각했다. 재판 중에 이 여인이 누구인지에 대한 질문에 고야는 이렇게 대답한다.

"제가 사랑했던 여인입니다."

그러면서 실명 공개는 거부했다. 유력한 후보로 고야의 연인이라는 소문이 있었던 알바 공작부인을 떠올렸고 그 소문은 일파만파 퍼져나갔다. 하지만 명문가였던 이 가문에서는 수세기가 지나서도 이 그림 속 모델에 대한 오해를 받고 있는 것에 대해 불쾌해했다. 그래서 명예회복을 위해 1945년 공작부인 유해를 발굴해 법의학자에게 의뢰한다. 하지만 "알바 공작부인과 비슷한 인물로 보인다"는 소견이 나오는 바람에 오히려 더 파란을 일으키면서 일단락되었다. 유해의 훼손이 심해 명백히 밝혀지지 않았

다고 일단락되었지만 사실 이 일로 가능성을 완전히 부정하지 못하게 된 결과를 맞는다. 어떤 그림이든 명확한 사실보다는 의문을 품고 있는 그림들이 사람들의 흥미를 끈다. 그리고 그 관심은 좀처럼 사라지지 않는다. 상상의 나래를 펼치는 일은 언제나 흥미롭기 때문이다.

의도가 담긴 그림

어째서 고야는 〈옷을 벗은 마하〉를 그린 이후 다시 〈옷을 입은 마하〉를 그리게 되었을까. 처음부터 이런 의도를 가지고 그렸을까?

한동안 '주인공이 누구일까'라는 관점에 시선을 빼앗겨 고야의 의도를 읽을 수 없었다. 어쩌면 그는 〈옷을 벗은 마하〉를 그린 후 그림을 수정해야 하는 상황에 처했는지도 모른다. 분명 고도이도 신화 속에 나오는 여인이 아닌 미화되지 않은 현실의 여인이 자신을 똑바로 보고 있는 이 그림을 보고 놀랐을 것이다.

그래서 옷을 입은 그림으로 수정하는 게 좋겠다는 말을 들었다고 가정했을 때, 아마 고야는 이렇게 말했을 것이다.

"〈옷을 벗은 마하〉 위에 다시 옷을 입히기보다 〈옷을 입은 마하〉를 한 점 더 그리는 것이 어떻겠습니까?"

이렇게 제안했을 거라고 추측해보는 데는 이유가 있다.

고야는 궁정화가로 활동하는 동안 수시로 작품에 대한 수정을 요구받았는데, 그때 그는 너무 괴로워하며 이렇게 말했다고 한다.

"몸이 산 채로 태워지는 것 같았다."

그래서 고야는 〈옷을 벗은 마하〉를 수정하는 대신 〈옷을 입은 마하〉를 제작했을 것 같다는 것이 필자의 의견이다. 그것이 고야의 마음을 덜 괴롭게

하는 일이었으니 말이다. 그의 마음을 짐작해본다면 이것은 단순히 옷을 입고 벗은 그림을 넘어 시대저항의 도구로 볼 수 있을 것도 같다. 이렇게 한 점을 더 그려온 고야의 그림이 꽤나 마음에 들었던 고도이는 도르래를 달아 평소에는 〈옷을 입은 마하〉가 보이도록 해두고 혼자 감상할 때는 도르래를 올려 〈옷을 벗은 마하〉를 감상했다는 소문도 있다. 그것이 사실이라면 고도이 또한 이 그림을 소장하는 일이 두려우면서도 흥미진진해 짜릿함을 즐겼던 것인지도 모른다.

인생사 새옹지마라 했다. 영원할 줄 알았던 권력을 누리며 남몰래 그림을 소장하여 감상하고, 매우 흡족해하며 도르래를 내리고 올리는 그의 모습을 잠시 상상해보니 어찌 우습기도 하다.

두 작품을 그린 화가의 진짜 의도는 그 누구도 모른다. 추측만 난무할 뿐 모델이 누구인지도 정확히 밝혀지지 않았다. 화가가 숨겨둔 그림에 대한 진실은 영원히 의문으로 남을 것이다.

내심 미소를 짓고 있는 고야가 상상되는건 왜일까.

그림 〈카를로스 4세 가족의 초상〉은 고야가 어릴 적부터 존경하던 벨라스케스의 시녀들과 같은 방식으로 거울에 비친 모습을 그린 작품이다. 다시 말해 거울 앞에 모두 서서 비치는 자신을 바라보고 있다. 그래서 왼쪽 뒤편 어둠속에 화가 고야의 모습이 보인다. 고야는 모델들을 미화해서 그리지 않았다. 대놓고 조롱하듯 카를로스 4세 가족의 초상화를 그렸다고 추측하는 이유는 여느 초상화와 같이 왕족의 자태를 느낄 수 없기 때문이다. 옷 위의 휘장을 통해 그들이 왕족임을 알아볼 수 있을 정도다.

1799년 당시 스페인 화가로서 최고의 영예인 수석 궁정화가를 맡았던 그가 만약 조롱할 의도로 그림을 그렸다면 왜 왕족들은 고야의 의도를 눈치채지 못했던 것일까. 가장 큰 이유는 거울 때문일 것이다. 그들은 자신을

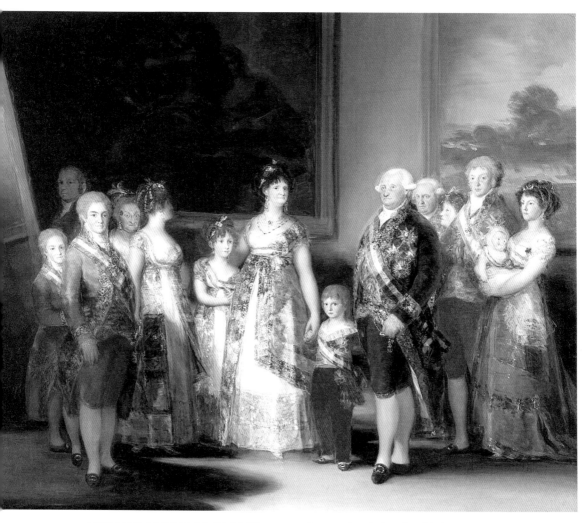

프란시스코 고야 〈카를로스 4세 가족의 초상〉 1800~1801년, 280×336cm, 유채, 프라도 미술관

바라보고 서 있었기 때문이다. 그리고 화가는 그들보다 더 뒤에서 거울에 비치는 모습을 그려야 했다. 비처진 그 모습을 화가의 눈을 통해서만이 아니라 모델 자신의 눈을 통해서도 보고 있다. 그리고 태생부터 왕족이었던 그들이 더 이상화시켜야 할 만큼 자존감이 낮지 않아서일 수도 있다. 왼쪽 뒤편에 왕의 누이의 얼굴은 동화책 속에 나올 법한 마귀할멈처럼 표현되었다. 사실 이 그림을 보면서 든 생각은, 화소 높은 카메라로 사진을 찍고는 적나라하게 드러난 자신의 주름살에 눈살 찌푸리는 모습이다. 조금도 미화시킬 마음이 없었던 것일까.

또 그림의 중심에 왕비가 아이들을 데리고 서 있다. 왕의 힘보다 왕비의 힘이 막강했다는 것을 풍자하려던 의도였을까. 아마도 교묘하게 그랬을지도 모른다.

그는 정의의 투사였을까

고야가 궁정화가로 활동할 당시 스페인은 프랑스의 나폴레옹에 의해 점령을 당했다. 곧 나폴레옹의 형이 호세 1세로 왕위에 올랐고 고야는 새 왕이 다스리는 궁정화가로 변모하였다.

고야는 오랫동안 왕족의 초상화를 그리고 성당의 벽화작업까지 맡아서 과로에 시달리고 있었다. 정신적으로 육체적으로 많이 지쳐 있던 어느 날 고야는 여행 중에 원인을 알 수 없는 열병을 앓는다. 열이 내린 후 그는 청력을 잃었고, 그후 반평생을 듣지 못한 채 살아가게 된다. 그때부터 그는 내면의 소리에 귀 기울이기 시작한다. 그렇게 고야는 스페인 민중들의 고통을 외면하지 않고 전쟁에 대한 참상을 그림으로 담아냈다.

그는 많은 작품에서 '비리의 고발자'를 자처하였다. 하지만 그의 행적을

보면 '기회주의자'였다는 평 또한 만만치 않게 많다. 참으로 아이러니한 일이 아닐 수 없다.

전쟁 중에 발생한 만행과 복수의 참상을 그림으로 보고 있자니 너무나도 잔인하여 불편하기 짝이 없다. 그런데 흥미로운 것은 고야가 〈전쟁의 참화〉 시리즈를 그리면서도 세상에 내놓을 의도가 있었던 건 아니라는 점이다. 그렇다면 어떤 이유로 자기민족이 겪는 고통을 그림에 담으려 했던 것일까. 혹시 모를 자신의 안위를 생각했던 것일까.

영국 웰링턴 공작이 이끄는 국군이 개입하면서, 폐위되었던 페르난도7세가 다시 왕위에 오르게 된다. 그때까지 고야는 계속해서 호세 1세의 궁정화가로 임무를 수행하고 있었다. 호세 1세의 초상화를 그려 훈장을 받기도 했다. 하지만 궁정화가로 활동하는 동안 고야는 자국에서 교전국이었던 프랑스군에 의해서도 또 영국군에 의해서도 그 어떤 쪽으로부터도 해를 당하지 않았다. 고야의 처세술이 상당히 뛰어났음을 알 수 있다. 물론 청력을 잃으면서 타인의 눈에는 고야가 정상적인 궤도를 벗어났다고 생각했을 수도 있지만 말이다.

고야는 말년에 이르러 자신이 그렸던 저항적인 그림들로 인해 신변에 위협을 느껴 프랑스로 망명했고, 4년 후 세상을 떠났다.

"당신은 진짜 비리의 고발자였습니까,
기회주의자였습니까."

- 작가노트 -

장 프랑수아 밀레

(1814~1875년, 프랑스)

:

〈씨 뿌리는 사람〉

농민화가의 그림을 종교화처럼 숭배하다

프랑수아 밀레는 절벽으로 에워싸인 바닷가의 외딴 마을, 프랑스 서쪽 노르망디의 그레빌 교외 작은 마을에서 태어났다. 그는 어린 시절부터 책을 좋아해 농사일을 돕는 틈틈이 독서를 하며 시간을 보냈다. 어린 밀레의 유일한 취미는 성경 속에 실린 삽화를 모사하는 것이었다.

밀레는 어릴 적부터 그림에 대한 남다른 소질을 보였지만 집안 살림이 넉넉하지 않아 그림을 배울 형편이 못 되었다. 그렇지만 농부였던 아버지 또한 예술에 대한 관심이 많았고, 소질이 있는 아들이 그림을 배울 수 있도록 지원해주기로 결심한다. 밀레는 21세에 에꼴 데 보자르 국립미술학교에 입학하게 되었다. 전문적으로 그림을 배울 수 있는 정식 학교교육을 받게 되었지만 많은 화가들이 그랬듯 그도 학교 수업 외 시간에는 루브르박물관에 가서 거장들의 그림을 모사하며 실력을 탄탄하게 다져갔다.

무척 가난했던 화가 밀레는 26세에 살롱에 입선하면서 초상화가로 활동

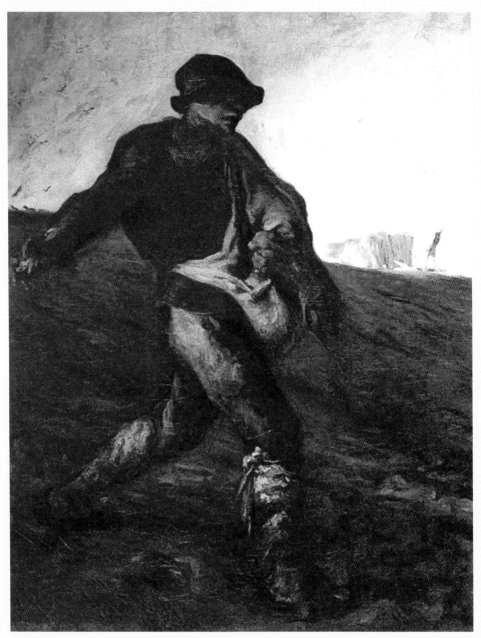

장 프랑수아 밀레 〈**씨 뿌리는 사람**〉 1850년, 101.6×82.6cm, 유채, 보스턴 미술관

하며 차츰 이름을 알리기 시작한다. 하지만 여전히 빈곤과 싸우며 그림을 그려야만 했다.

밀레는 27세가 되던 해에 결혼했다. 좀처럼 나아지지 않는 가정형편에 그와 아내는 이루 말할 수 없는 극심한 가난을 겪었다. 제대로 먹지도 못하면서 병을 얻게 된 젊은 아내는 먼저 세상을 떠나고 만다. 우수에 찬 모습의 초상화가 그려지던 시기다.

여자의 나체만 그리던 화가

밀레는 자신이 원하는 그림보다는 주문 받은 초상화 아니면 누드를 그리며 생계를 이어갔다. 젊은 아내가 병에 걸려도 제대로 먹이지도 못하고 떠나보내야 할 만큼 가난했으니 자신의 예술만을 고집할 수도 없었다. 선택할 수 있는 다른 방안이 없었던 그는 팔리는 그림, 즉 여자의 나체를 그리는 일을 할 수밖에 없었다.

그는 어느 날 길을 가다 우연히 사람들의 대화를 듣게 된다.

"밀레는 여자의 나체만을 그리는 화가잖아."

밀레는 큰 충격을 받았다. 굶지 않기 위해 그렸던 그림이 자신의 가장 아픈 곳을 찔렀다. 그는 그때의 심정을 "나는 바위덩이에 굳게 속박되어 있었다"라고 표현했다. 밀레는 '이제는 굶어죽는 한이 있어도 다시는 나체화를 그리지 않겠다'고 결심을 한다. 그는 재혼을 하여 아내와 파리를 떠나 다시 절벽에 에워싸인 바닷가의 외딴 마을 고향으로 돌아온다. 그곳에서 밀레는 농부이면서 화가의 삶을 살아간다.

동료들은 그가 왜 파리를 떠나는지 이해하지 못했다. 1847년 그의 나이 33세, 파리 살롱전시회의 그림을 정부에서 구입할 정도로 밀레는 성공적인 길을 가고 있었다. 모든 것이 급변하던 시기에 그는 그 흐름에 편승하지 않기로 결심을 한다. 결심이 굳건했기 때문에 그는 주위의 만류에도 불구하고 앞으로 보장된 부와 명예를 버리고 떠났다. 무엇보다 농촌을 선택한 일, 또 쉽게 정착할 수 있었던 것은 농부의 아들로 자란 성장 배경 때문일 것이다.

밀레는 실제 농촌생활을 하며 사람들이 노동하는 모습을 그림에 담았다. 농민의 일상과 마주하며 노동의 고단함을 그림에 담고자 했다. 그 고단함이나 가난함이 결코 누추하거나 추하지 않다. 그들에 대한 연민과 동시에 노동의 가치를 새삼 느끼게 하는 그림들이다. 밀레의 그림을 보고 있으면 자연스럽게 자연에 순응하는 마음이 생겨난다. 목가적인 여인상과 농민을 주제로 그림을 그리기 시작하면서부터 밀레는 '농민화가'라는 애칭을 얻게 된다.

밀레가 활동했던 당시의 미술 사조를 '자연주의'라 한다. 자연주의는 낭만주의에 반하여, 실재하는 자연에 대해 애정을 갖고 서정적이면서 차분한 전원 풍경을 주로 그린 유파를 말한다. 있는 그대로를 바라보고자 했던 밀레의 마음이 고스란히 담겨있다.

오늘의 명화 〈씨 뿌리는 사람〉

밀레에게 농민은 자신의 정체성을 대변해줄 평생의 주제였다.
〈씨 뿌리는 사람〉은 1850년 작품이다. 자연에 애정을 갖고 차분한 전원풍

경을 즐겨 그리던 밀레의 대표작 중 하나다. 이 그림은 자연의 풍경을 그리면서도 풍경 속 인물에 집중했다는 특징이 있다. 〈씨 뿌리는 사람〉은 오직 씨를 뿌리는 농부의 모습을 표현하고 있다. 상상이 아닌 실제로 노동하는 사람을 그리는데 얼굴과 배경은 명확하게 묘사하지 않았다. 미술의 사명은 증오가 아니라 사랑이어야 한다고 했던 그의 말처럼 작품은 노동의 숭고함과 아름다운 모습만을 담고 있다.

하지만 그림과 달리 당시의 현실은 노동이 숭고하다는 생각을 가질 수 있는 시대가 아니었다. 프랑스 혁명이 일어났고, 곳곳에서 사회폭동을 우려하고 있었다. 밀레의 그림은 노동의 고단함과 비애, 농촌의 빈곤을 과장한 위험한 사회주의 그림으로 오해를 받았다.

"나는 진짜 농부입니다.
당신에게 이 말을 꼭 해야 할 것 같습니다.
내가 하는 작업 속에서 농촌의 의미를 표현하려고 무척 애를 씁니다."
- 장 프랑수아 밀레 -

오해나 억측에도 불구하고 인간의 노동을 가치롭게 생각했던 밀레는 삶이 다하는 날까지 농민을 그리는 농부로 살았다.

화가의 영향력

밀레의 그림은 달력, 광고, 엽서, 접시 등 쓰이지 않는 곳이 없을 정도로 대중화되었다. 마치 인간들이 숭배하던 종교화처럼 인기가 대단했다. 훗날

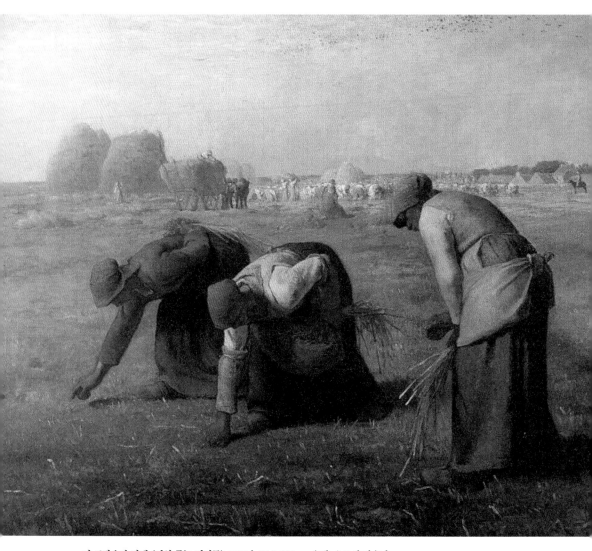

장 프랑수아 밀레 〈이삭 줍는 여인들〉 1857년, 83.5×111cm, 유채, 오르세 미술관

많은 사람들에게 사랑받고 있는 빈센트 반 고흐도 밀레의 삽화를 보며 화가의 꿈을 꾸었다. 우리나라 근대미술의 대표적인 한 사람 박수근 화백도 마찬가지다. 그들이 독학을 하면서도 평생 그림을 그리며 화가로 살겠다고 결심하도록 영향을 미쳤던 화가가 밀레였다.

숭배하는 종교화만큼의 인기가 있었다는 말이 결코 과장이 아니다. 필자 또한 밀레의 〈씨 뿌리는 사람〉 외에도 〈만종〉 〈이삭 줍는 여인들〉과 같은 작품들을 어린 시절 미용실이나 친구네 집 거실에서 십자수 작품으로 자주 보았다. 어떤 이야기가 숨겨져 있는지 그때는 몰랐다. 유명한 그림이라고만 생각했다. 밀레는 몰라도 그림은 유명한, 그래서 누구에게나 사랑받는 그림이었다. 어린아이의 눈으로 보았던 그 그림을 어른이 된 지금 활자로 새기며 이야기 나눌 수 있다니 대단히 영광스러운 일이다.

나이 59세에 밀레의 명성은 최고조에 다다랐지만 더 이상 예술 활동이 어려워졌다. 가난과 전쟁으로 얼룩진 사회적인 혼란 속에서 그의 고뇌가 깊어졌던 탓이다.

평생을 애정 어린 시선으로 노동에 대한 고단함을 표현했던 밀레를 생각하며 '노동은 아름답다'는 말로 마무리하고 싶다.

'고난'이 예술을 낳은 걸까.
어쩌면 예술이란... 고난이 필수인 건지도 모르겠다.
- 작가노트 -

PART 3

나는 최고가 될 것이다

말이 씨가 된다는 말.
긍정이 아닌 부정적으로 쓰일 때가 더 많다.
화가들은 자신이 진짜 최고가 될 거라는 사실을 알았을까.
매일 그들은 말했다.
"나는 최고가 될 것이다."

그리고 믿는 대로 되었다.

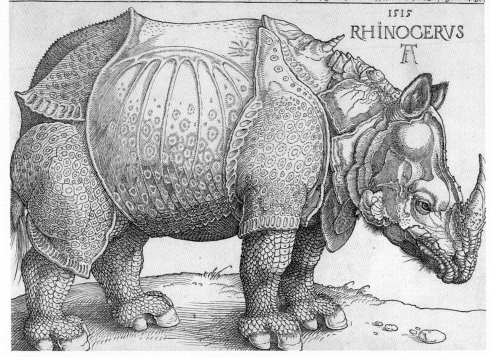

알브레히트 뒤러 〈코뿔소〉 1515년, 24.8×31.7cm, 목판화, 영국박물관

알브레히트 뒤러
(1471~1528년, 독일)
:
〈코뿔소〉

독일의 국민화가

1471년 독일 뉘른베르크에 태어난 알브레히트 뒤러는 북유럽을 대표하는
화가로, 독일의 국민화가라 불린다. 유로화가 통용되기 전 독일지폐 마르
크화에는 뒤러의 그림이 그려져 있을 만큼 그의 그림은 큰 사랑을 받았다.
뒤러는 체계적인 지식을 연구하고 이론서도 3권이나 집필할 정도로 목적
이나 목표의식이 명확했던 화가였다.

아버지는 금 세공사였다. 아버지의 직업적 특성이 고스란히 그의 그림에
섬세함으로 표현된다. 그는 18명의 형제 중 셋째 아들이었다. 아버지는
많은 자식들 중 어릴 적부터 그림소질을 보였던 뒤러가 자신의 가업을 잇
길 원했다. 하지만 그는 화가로 삶을 살고 싶었다. 진로 문제로 갈등은 있
었지만 얼마 지나지 않아 아버지는 뒤러가 하고 싶은 그림을 배울 수 있도
록 허락했다. 뒤러는 공방 견습생으로 도제교육을 받으며 화가로 성장하
기 위해 초석을 다져 나갔다.

20대가 되었을 때 뒤러는 화가로서의 성공을 위해 이탈리아 여행을 계획

했다. 단순한 여행이 아닌 거장들의 그림을 통해 성장하기 위한 과정이라 생각했다. 당시 이탈리아 유학은 화가들의 로망이었지만 후원자나 경제적 원조 없이는 꿈꾸기도 어려웠다. 웬만큼 경제적으로 넉넉하지 않고서야 갈 수가 없었다.

그래서 뒤러는 결혼 지참금으로 이탈리아 여행을 떠났다. 이 여행은 그의 목표를 이루는데 초석이 되었고 35세에는 대가의 신분으로 살게 되는 영광을 누린다. 실제로 소문만 무성한 사람은 행동보다 말이 앞서는 경우가 많다. 이에 반해 뒤러의 일사분란하고 민첩한 행동은 감동적이기까지 하다. 그는 삶의 목표가 뚜렷했고 이상과 현실을 명확하게 구분할 줄 알았다. 배울 수 있다면 배우고 싶고, 방법을 알게 된다면 실천해볼 일이다.

인생의 전환점

인생에 있어 가장 큰 전환점이라 한다면 '결혼'이 아닐까. 뒤러는 22세에, 귀족 자제인 아그네스 프레이와 결혼을 한다. 〈엉겅퀴를 든 화가의 초상〉은 뒤러가 결혼 전 예비 신부에게 선물한 그림이다. 신부에게 줄 선물이면 아름다운 아그네스 프레이를 그렸어야 하는게 아닐까. 그런데 뒤러는 자신의 얼굴을 그녀 선물을 한다.

그림 속 뒤러가 손에 들고 있는 식물은 엉겅퀴에 속하는 식물로 독일에서 '남자의 충절'을 의미한다. 다름아닌 가정에 충실하겠다는 약속으로 그녀에게 선물한 것이었다. 실제로 뒤러는 결혼 전 했던 약속처럼 한평생을 자식없이 아그네스 프레이만을 사랑하며 행복하게 살았다.

알브레히트 뒤러 〈엉겅퀴를 든 화가의 초상〉 1493년, 56×44cm, 유채, 루브르박물관, 22살 때 모습

오늘의 명화 〈코뿔소〉

〈코뿔소〉는 1515년에 제작된 목판화로, 평생 동안 4000~5000장 가량 인쇄된 작품이다. 이 그림이 그토록 유명해진 이유는 당시 코뿔소가 유럽인들이 흔하게 볼 수 있는 동물이 아니었기 때문이다.

인도양에서 돌아온 포르투갈의 배들이 리스본 부두에 정박했다. 그 배안에 코뿔소가 있었다. 부두에 있던 독일 상인이 운 좋게 코뿔소를 처음 보게 되었다. 상인은 판지에 코뿔소를 스케치했고, 몇 주 후 상인이 그린 드로잉이 뒤러가 있는 뉘른베르크에 도착한다. 뒤러는 이 드로잉을 복사하여 코뿔소를 그리기 시작했다. 비늘 모양의 피부에 거북이처럼 얼룩덜룩한 반점이 있다고 설명한 글을 참고하고 거기에 더해 뒤러가 알고 있는 동물의 모습에서 차용해 코뿔소 그림을 세부적으로 완성했다. 뒤러가 상상력을 더해 완성한 그림은 훗날 코뿔소에 대한 일종의 모델이 되었다. 실물과 상관없이 말이다. 코뿔소는 진짜 모습을 대신해 뒤러가 제작한 판화 속 코뿔소의 모습으로 제작되는 일이 많았다. 심지어 20세기까지 독일의 일부 학교의 과학 교과서에 실릴 정도였으니 말이다. 뒤러의 그림 〈코뿔소〉의 인기는 지금도 대단하다. 여전히 실물 코뿔소보다 뒤러의 〈코뿔소〉 그림을 응용한 와인 라벨지와 접시 등이 생활 곳곳에서 눈에 띤다.

뒤러의 서명은 로고의 시초가 되었다

뒤러는 자신의 작품에 이름의 이니셜인 A.D를 복합적 문양으로 하여 서명을 했다. 그것은 곧 화가의 신분을 알리는 역할을 했고, 로고의 시초가 되어 로고타이프로 발전되었다.

뒤러는 성서에 삽화를 넣은 최초의 화가다. 훗날 성서에 그려진 삽화를 따라그리며 화가의 꿈을 키운 어린아이가 떠올랐다. 다름 아닌 앞에서 이야기했던 농민화가로 불렸던 밀레다.

'그때 어린 밀레는 뒤러가 그린 성서의 삽화를 보고 있지는 않았을까.'

1500년경, 사람들은 요한계시록에 언급된 종말론으로 인해 불안에 떨고 있었다. 그때 뒤러는 성서에 들어갈 삽화를 그려 판화로 찍어냈고, 사람들에게 엄청난 인기로 팔려나갔다. 유화를 당연시하던 분위기와 달리 뒤러는 판화에 몰두했는데, 가장 큰 이유는 제작 시스템을 구축하여 상업적으로 판매하기 위함이었다. 판화의 장점은 여러 장을 찍을 수 있는 복수성에 있다. 뒤러는 이때 이미 본인이 스케치를 하고 제자들이 판 제작을 하여 찍어내는 공방 작업 시스템을 구축하였다. 그는 작품을 외국으로 판매하기 위해 특별히 전문 대리상을 고용하기도 했으며, 마흔 살이 되었을 때 평생 쓸 돈을 다 벌어들였을 만큼 판화 판매는 매우 성공적이었다.

뒤러는 총 250여 점의 목판화와 100여 점의 인그레이빙, 9점의 에칭과 드라이포인트 작품을 남겼다.

현대 판화는 대중적인 예술매체다. 하지만 미술사에서 독립된 예술의 한 장르로 인정된 것은 20세기 전후의 일이다. 16세기에 한 화가가 자신의 그림을 상업적으로 판매하기 위해 판화를 제작하고, 대륙 전체를 시장으로 만들어 인쇄물 유통망을 활용했다는 점은 무척이나 인상적이다.

자신감 충만

"나, 뉘른베르크 출신의 알브레히트 뒤러는 29세의 나이에
불변의 색채로 나 자신을 이렇게 그렸다."

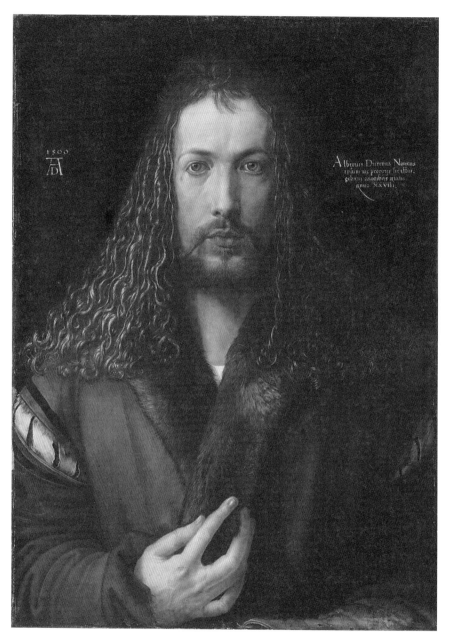

알브레히트 뒤러 〈모피코트를 입은 자화상〉 1500년, 67.1×48.1cm, 목판에 유채
알테 피타코텍 미술관, 29살 때 모습

필자는 이 그림을 처음 보았을 때, 그리스도를 그린 것이라 생각했다. 하지만 예상과 달리 뒤러의 29살 당시 모습이었다는 사실이 충격이었다. 그림에 대한 필자의 첫 인상처럼 대부분의 관람자들도 뒤러의 의도대로 읽게 된다. 그 당시 흔한 구도가 아닌 정면을 응시하는 눈빛이 예사롭지 않다. 그 눈빛에서 자신에 대한 긍지, 믿음을 읽을 수 있다. 그는 미래가 자신이 생각한 대로 이루어질 것이라는 사실을 알고 있었던 것 같다.

이 시대의 화가들은 후원자의 지원을 받으며 그림을 그렸기 때문에 그림은 오직 황제나 후원자만을 위한 것이었다. 하지만 뒤러는 대륙 전체를 고객으로 삼았고, 자신이 하고 싶은 작품을 만들어 유럽 전역을 무대로 판매했다. 물론 대성공이었다.

뒤러는 당시 지금의 아이돌처럼 대중들에게 인기가 상당했다. 부, 명예, 뛰어난 외모에 인기까지 어디 하나 빠지는 것이 없다.

당시 그의 인기를 실감하게 하는 일화가 있다.

황제 카를 5세가 미켈란젤로에게 꼭 이루고 싶은 소원을 말해보라고 했을 때 미켈란젤로가 했던 말이다.

"제가 가장 부러운 사람은 알브레히트 뒤러입니다."

그림을 가만히 응시하고 있다 보면 에너지 넘치던 이 남자의 에너지를 느끼게 된다.

"부러우면 지는 거라는 말 있잖아."
- 작가노트 -

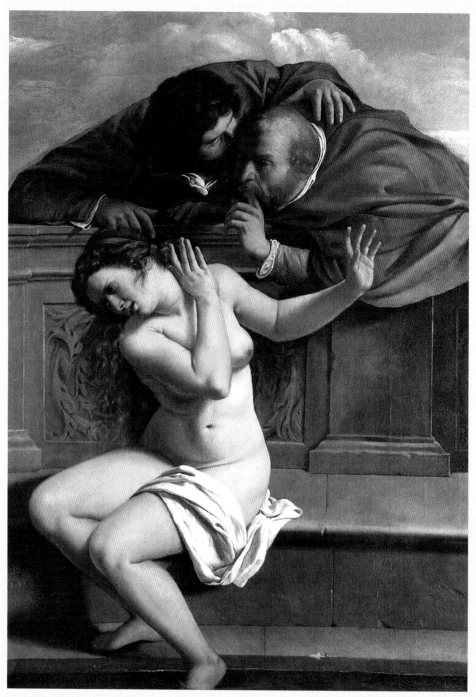

아르테미시아 젠틸레스키 〈수산나와 두 노인〉 1610년, 170×121cm, 유채, 독일 바이센슈타인성

아르테미시아 젠틸레스키
(1593~약1654년, 이탈리아)
:
〈수산나와 두 노인〉

오기가 한 몫

아르테미시아 젠틸레스키는 강인하고 실존적인 여성화가다. 그녀는 주체적인 삶을 살면서 세기를 뛰어넘을 만한 명화를 많이 남겼다.

아버지가 화가였던 덕분에 젠틸레스키는 어린 시절부터 아버지가 그리는 종교화와 누드화를 보며 자랐다. 젠틸레스키가 활동하던 17세기 바로크 시대에는 여성화가가 드물었다. 그녀는 대가의 반열에 올랐지만 여성화가로 활동하는데 여전히 제약이 많았다. 당시 여성화가들은 남성이 창조한 것을 모방하는 그림을 그리거나 꽃과 같은 소재로 정물을 그렸다. 정물을 그리는 일에 대해 가치 있게 여기지 않았기 때문에 그 일은 여성화가의 몫이었다. 남성화가들은 꽃을 그리는 일에 시간을 낭비하지 않았다. 하지만 바로크 시대 뒤에 올 로코코 시대에 화가 샤르댕이 그린 정물화가 사랑받으면서 인기 장르로 자리 잡게 된다.

'그렇다면 시대에 순응하는 대신 고정관념에 맞서던 젠틸레스키는 어떤 그림을 그렸을까' 궁금하지 않을 수 없다.

오늘의 명화〈수산나와 두 노인〉

이 작품의 소재는 구약성서의 제 2경전 다니엘서 13장 15~20절의 이야기다. 제명에 언급된 수산나는 바빌론의 유대인 요아킴의 아내다.

요아킴은 부유하고 존경받던 인물로, 평소에도 그의 집을 방문하는 손님이 많았다. 수산나는 늘 방문객이 떠나고 나면 정원 산책을 하곤 했다. 사건이 있던 날, 모든 손님들이 돌아가고 그녀는 목욕을 하기 위해 하녀에게 향유와 화장품 심부름을 시킨다. 그때였다. 혼자 있게 된 수산나를 보고 숨어 있던 두 노인이 튀어나와 그녀를 범하려 했다. 두 사람은 평소 수산나의 집을 오가며 그녀에게 음욕을 품고 있던 사람들이었다. 당황한 수산나는 소리를 지른다. 비명 소리를 듣고 사람들이 몰려들자, 당황한 두 노인은 "수산나가 웬 젊은 남자와 사랑을 나누고 있는 장면을 목격했다"면서 오히려 수산나에게 누명을 씌웠다. 결국 억울하게 누명을 쓰고 사형에 처할 위기에 선 수산나는 기도 말고는 방도가 없었다.

그때 지혜로운 다니엘이 수산나의 결백을 증명하려고 나섰다. 다니엘은 두 노인을 각각 데리고 갔다.

"수산나가 어떤 나무 밑에서 젊은 남자를 만났나요?" 묻자, 한 명은 "레몬나무"라고 하고 다른 한사람은 "떡갈나무"라고 답했다. 이것으로 그들의 거짓말이 탄로나고 수산나는 누명을 벗게 되었다. 그렇게 해서 수산나에게 누명을 씌웠던 두 노인이 형벌을 받게 되었다는 이야기다. 이 이야기의 주제는 무결함과 순수함으로 정절을 지킨 모범적인 여성의 모습을 나타내고도 있지만 이교도로부터 기독교의 승리를 상징하기도 한다.

특별한 그림

성서에 모범적인 여성으로 등장하는 수산나를 많은 화가들이 그림에 유혹자로 등장시켰다. 16세기의 화가 틴토레토가 그린 〈수산나와 두 노인〉에서는 수산나를 아름다움에 심취한 허영심 가득한 여성으로 표현하고 있다. 또 루벤스는 레몬나무와 떡갈나무 대신 사과나무로 바꿔 그렸다. 이유는 유혹자라는 이브 이미지를 덧씌우기 위해서였다.

어떻게 해서 〈수산나와 두 노인〉이 이렇게 표현되었을까.

이유는 상당히 단순하다. 화가에게 그림을 주문하는 사람들이 대부분 남성이었고 화가 또한 남성이었기 때문이다. 수산나가 그들에게 협박당한 장소가 마치 천국 같이 아름다운 정원으로 묘사된 이유도 그런 맥락이다. 수산나의 사랑이야기로 오도할 수 있는 여지가 충분했다. 그래서 남성화가가 그린 〈수산나와 두 노인〉을 볼 때면 화면 밖의 관람자가 그림 속에 숨어 있는 두 노인과 동일한 시선으로 나체를 관음하는 듯한 느낌을 준다. 젠틸레스키가 그린 〈수산나와 두 노인〉이 더 특별한 데는 이유가 있다. 그것은 철저히 여성의 시각에서 그려진 그림이라는 점 때문이다. 젠틸레스키의 그림에는 정원 배경이 없다. 그림의 배경이라고 한다면 수산나 뒤로 벽이 있고 돌 벽에 새겨진 잎사귀의 부조로 표현을 최소화했다. 왼쪽 발이 물에 살짝 담겨 있지만 마치 잘려나간 듯 표현했다. 이것으로 그녀가 아주 협소한 공간에 갇혀 있는 느낌이 들게 한다. 화면 가장자리에 그려진 수산나를 두 남자가 마치 산처럼 겹쳐 표현해 수산나를 강하게 누른다. 그녀의 심리상태를 짐작해볼 수 있다. 젠틸레스키는 애초에 아름다운 로맨스로 보일 가능성을 완전히 차단했다. 차가운 색채와 최소한의 배경으로 삭막함을 표현한 것은 화가가 철저히 의도한 것이었다.

시대 분위기 왜 이래?

수산나의 일화는 남성화가들에게 상당히 인기 있는 주제였다. 여성의 누드는 그리면 안 되지만 수산나의 목욕하는 그림은 그려도 괜찮았다? 그렇다. 성서의 내용은 그려도 괜찮다는 사회통념상 허락이 있었기 때문에 그 허락을 통해 관능적인 여성의 나체를 그리는 것이 정당화되었다.

남성화가가 그린 여성의 나체는 성적 유혹을 통해 남성을 파멸시키는 부정적인 여성상으로 많이 그려졌다. 남성을 유혹하는 뱀이나 두꺼비와 결합하여 욕정을 의인화하는 그림이 많았다. 당시는 여자가 남자만큼 잘 그릴 수 없다는 선입견이 있었고, 여자가 열심히 하는 것도 허락되지 않았다. 여성이 열심히 노력한다는 것은 남성에게서 최고의 영예를 뺏는 것이라고 말하기도 했으니까. 이런 사회적 분위기를 바탕으로 짐작해본다면 여성만이 가진 감성, 그 가능성을 두려워했던 것은 아닐까.

젠틸레스키의 대표적인 작품을 들라면 〈수산나와 두 노인〉 〈홀로페르네스의 목을 베는 유디트〉를 꼽을 수 있다. 그녀가 정말 그림에 담고 싶어한 것은 무엇이었을까.

유년시절 스승에게 성폭행을 당한 젠틸레스키는 피해자였음에도 억울하게 옥살이를 했다. 그녀가 누드를 그렸다는 점이 법정에서 불리하게 작용했고, 성서의 내용처럼 가해자가 벌을 받는 일은 그녀에게 일어나지 않았다. 법정에 기소한 그녀의 행동은 오히려 철저하게 남성중심적인 사회에 대한 도전으로 받아들여져 그녀에게 상처만 남긴 사건이 되고 말았다. 그런 남성에 대한 트라우마와 복수를 그림에 표현한 것은 아닐까.

젠틸레스키는 〈홀로페르네스의 목을 베는 유디트〉에서 적장 홀로페르네스의 얼굴을 자신을 성폭행한 스승의 얼굴로 표현했다. 그리고 유디트의 얼굴은 젠틸레스키 자신의 얼굴로 표현함으로써 억울한 한을 풀고 있다.

• • •

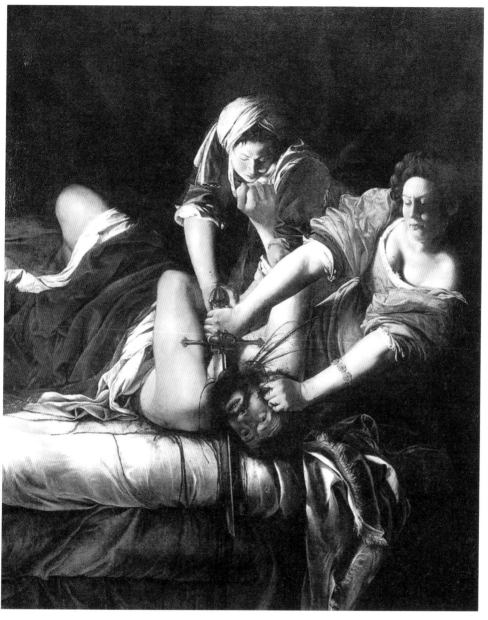

아르테미시아 젠틸레스키 〈홀로페르네스의 목을 베는 유디트〉
1614~1620년, 158.8×125.5cm, 유채, 우피치 미술관

가해자는 그녀의 그림 속에서 영원한 죽음의 시간에 갇혀 있게 되었다. 젠틸레스키가 그린 모든 종교화나 역사화가 이런 느낌으로 표현된 것은 아니다. 유독 작품 〈수산나와 두 노인〉에 그녀의 민감한 감정이 잘 드러나 있다. 그녀에게 〈수산나와 두 노인〉의 주제는 자신이 경험한 치욕적인 사건에 대한 감정을 충분히 잘 드러낼 수 있었으니까.

끝까지 응원합니다

젠틸레스키는 역사화와 종교화 속 인물의 누드로 본격적인 활동을 시작하면서 여성화가 최초로 아카데미 회원이 되었다. 그럼에도 불구하고 생을 다하는 날까지 여성화가에 대한 편견과 끝없이 싸워야 했다. 이러한 그녀의 행보는 짜릿함마저 선사한다. 사회에 대한 반기를 든 그녀의 적극적인 행동에 대리만족을 느끼는 것인지도 모르겠다. 그녀는 유럽 여러 왕실과 귀족들의 컬렉션 목록에 이름을 올리며 대가의 반열에 들어섰지만, 안타깝게도 18세기 문헌에 나타난 기록을 마지막으로 그 명성은 잊혀지고 말았다. 그리고 세월이 꽤 흘렀다. 1970년대 1세대 페미니스트 미술사학자들에 의해 젠틸레스키는 다시 재조명되면서 세상에 알려지게 되었다. 우리는 다시 그녀의 이야기에 열광한다.

"말할 수 있는 용기"
후회하지 않겠어?
– 작가노트 –

프랑수아 부셰
(1703~1770년, 프랑스)

:

〈퐁파두르 후작부인의 초상화〉

실물보다 더 아름답게 그리는 재주

로코코 미술은 여성의 세련미로 표현된, 화려한 그림이 유난히 많다. 유희적인 소재가 많았던 것은 그만큼 수요자가 많았다는 뜻이기도 하다. 로코코 시대 대표적인 프랑스 화가로 꼽히는 프랑수아 부셰. 그의 아버지와 조부는 화가였으며, 부셰 또한 대를 잇는 화가가 되었다. 프랑수아 부셰는 젊은 시절부터 상당한 실력을 갖추고 로마대상을 거머쥐는 영광을 누렸다. 당시 로마대상을 수상하면 국비로 로마 유학의 기회가 주어졌는데, 유학을 마치고 돌아온 그는 왕립미술아카데미 정식회원이 되었다. 살롱전 전시와 미술품 구입이 모두 아카데미를 통해 이루어졌기 때문에 이는 절대적인 권력을 가지게 되었다는 의미이기도 했다.

부셰는 당시 귀족들에게 상당히 인기 있던 화가였다. 가장 큰 이유를 꼽자면 귀족의 취향을 적극적으로 반영한 그림을 그려줬기 때문이다. 그의 초상화에 주인공이 되면 누구나 사랑의 신화, 고전적 요소를 이용해 신으로 재탄생되었다. 만족하지 않을 이가 누가 있었을까. 그림을 통해 자신의

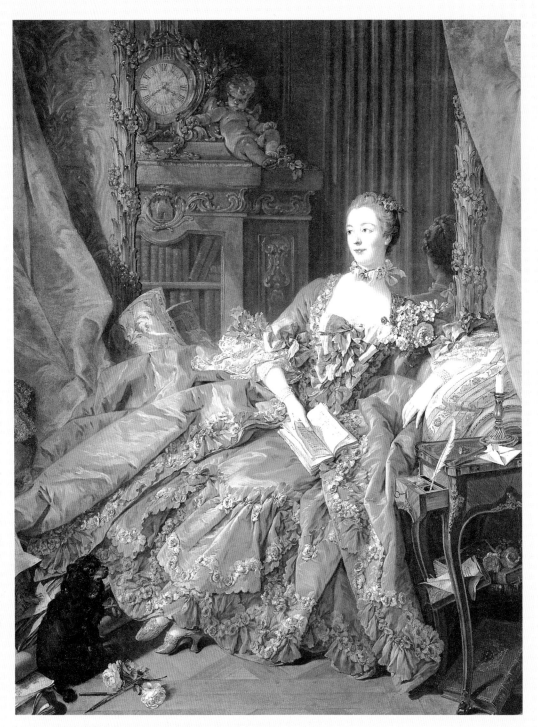

프랑수아 부세 〈퐁파두르 후작부인의 초상화〉 1756년, 201×157cm, 유채, 루브르박물관

나르시즘을 뽐낼 수 있었던 왕족과 귀족들에게 부셰는 당시 최고의 인기를 누리며 승승장구했다.

로코코 미술

로코코 미술이란 프랑스어로 '조개무늬 장식'을 뜻한다. 이처럼 로코코 미술은 예술 장식으로 나타난 미술로, 18세기 프랑스 귀족 사회에서 개개인의 취향에 맞게 발달했다.

당시 예술은 왕족이나 귀족의 향유물이었다. 귀족 문화가 발달하면서 우아하고 화려하면서 감각적인 표현이 유행했다. 또 다른 시선으로 보자면 낭비와 사치스러움이 극에 달했던 때이기도 하다. 귀족들의 옷차림은 날이 갈수록 화려해졌고, 그들은 저택을 꾸미는 일에도 열을 올렸다. 저택의 외관에서 내부까지 그림으로 장식하는 게 대유행이었는데, 그것은 곧 가문의 신분, 서열에 대한 상징이었다.

이처럼 우아하고 섬세한 장식이 주를 이루었던 시대에 부셰는 이 모든 수요와 요구를 충족시켰다. 어찌 그의 인기가 하늘을 찌르지 않았을까. 부셰의 작품을 통해 18세기 프랑스 귀족들의 취향이었던 로코코 미술의 예술장식을 완벽하게 들여다볼 수 있다.

오늘의 명화 〈퐁파두르 후작부인의 초상화〉

그림 속 주인공은 왕정의 인사 결정에 지대한 영향력을 행사했던 퐁파두르 후작부인이다. 우아한 색채에 섬세한 장식까지 여성의 세련미가 한껏

표현되었다. 왕의 여자(루이 15세의 공식 정부)였던 그녀는 20여 년의 권세를 누리며 15년 동안 프랑스 통치에 깊이 관여했던 인물이기도 하다.

'퐁파두르 스타일(le Style Pompadour)'은 18세기 프랑스 예술을 일컫는 말이 될 정도로 인기가 상당했다. 부세가 그린 이 작품 속에서도 보이듯 최신 디자인의 복장, 장식물, 궁정에 드나드는 귀족부인들이 앞 다투어 모방했을 정도로 그녀는 패션의 아이콘이었다.

18세기 로코코 시대의 헤어 스타일은 탑처럼 높았다. 신분의 상징으로 높이 올렸던 머리는 90cm 이상 올라가기도 했다. 머리카락을 고정시키기 위해서는 전분이 들어 있는 성분으로 굳히는 작업이 필요했다. 힘들게 머리카락을 올리면 적어도 10일 이상, 3개월까지 풀지 않았으니 악취가 났다. 프랑스에서 향수가 괜히 발달한 것이 아닐 것이다. 그런데 〈퐁파두르 후작부인의 초상화〉를 보면 그녀의 머리는 아주 단정하다. 그렇다. 퐁파두르 후작부인의 머리 스타일은 새로운 유행을 불러 일으켰다. 탑을 쌓듯 높이 올라갔던 머리모양은 다시 내려왔다.

또 퐁파두르는 빼어난 미모에 소문난 독서광으로 지적인 사람이었다. 〈퐁파두르 후작부인의 초상화〉의 배경은 퐁파두르의 의도대로 그려졌다. 책이 가득 진열된 책장은 폭넓은 지식을 가진 교양인으로 보이고자 했던 의도였다. 발밑에 보이는 악보와 판화, 드로잉그림은 예술에 대한 관심과 조예를 드러내고자 함이다.

평소 왕에게 보여줄 이미지를 위해 예술을 수단으로 (그림을 전략적으로) 이용할 줄 알았던 그녀를, 심지어 미모와 교양까지 갖춘 그녀를 왕은 너무나도 사랑했다. 사실 퐁파두르 후작부인은 평민 신분이었다. 집이 가난했던 그녀는 후견인의 도움으로 어릴 적부터 최상의 교육을 받으며 성장했다. 그리고 19세에 부유한 집안의 후견인의 조카와 결혼하면서 귀족 신분을 얻게 되었던 인물이다. 그런데 어떻게 왕의 여자가 되었을까?

만약 유부녀였던 그녀가 계획적으로 왕에게 접근했다면?

퐁파두르는 루이 15세가 사냥하는 시간에 숲 주위를 산책하고 있었다. 우연히 왕과 마주치기 위해서였다. 퐁파두르의 외모는 쉽게 잊혀지지 않는다. 왕은 우연하게 자주 마주치는 한 여인이 자신에게 접근하고 있다는 사실은 까맣게 몰랐을 것이다.

1745년 황태자의 결혼 기념행사로 가면무도회가 열렸다. 퐁파두르도 가면무도회에 참석했다. 개성있는 가면을 쓰고 있던 그녀는 왕의 시선을 끌기 위해 루이 15세가 지나갈 때 손수건을 떨어뜨렸다. 루이 15세는 손수건을 주워 그녀에게 건네주었고 곧, 그녀가 자주 숲에서 마주친 그 여인임을 알게 된다. 루이 15세는 이런 우연을 아마도 운명이라 생각하지 않았을까. 지성과 미모를 갖춘 그녀에게 완전히 마음을 빼앗기는 데는 오래 걸리지 않았다. 왕은 퐁파두르가 자신의 여자가 되길 원했다. 가정이 있는 퐁파두르에게 이혼을 명령했다. (말이 명령이지 퐁파두르의 계획대로 흘러갔다) 이혼 후 왕의 정부가 되어 퐁파두르는 후작 작위를 하사받았다. 궁으로 들어간 퐁파두르는 예술 작품으로 자신의 사회적 입지를 다졌고, 왕과의 관계를 회화적으로 표현해 대외적으로 긍정적인 이미지를 쌓아갔다. 왕의 여자가 되기까지 이 모든 우연은 철저히 계획된 것이었다. 퐁파두르가 왕에게 접근했던 사건은 귀족들 사이에서 두고두고 회자되었다.

절대적인 후원자

퐁파두르 후작부인은 20여 년에 걸쳐 예술 후원자로 지대한 영향력을 미쳤다. 특히 그녀는 부셰의 절대적인 후원자였다. 부셰는 퐁파두르 후작부인이 그림을 부탁하면 신화 속 여신에 빗대어 아름다움과 권위를 지닌 이

프랑수아 부셰 〈마담 드 퐁파두르의 초상〉 1750년, 36×44cm, 유채, 스코틀랜드국립미술관

미지로 표현해 그림을 바쳤다. 사실 부셰는 초상화 활동을 왕성하게 했던 편은 아니다. 주로 오페라, 연극무대 장식, 저택을 장식하는 일을 했다. 또 왕실 태피스트리 공장의 예술 총감독을 맡으며 바쁜 나날을 보냈다.

후원자에 대한 충성으로 완성된 이미지는 왕과의 관계에서 유용하게 활용되었고, 부셰 또한 부와 명예를 누리며 활동할 수 있었다. 하지만 이 화려함이 영원하지는 못했다. 43세에 퐁파두르 후작부인은 결핵으로 사망했고, 서서히 왕의 예술관이 절대적이었던 시대는 저물어갔으니 말이다.

프랑수아 부셰 〈비너스의 몸치장〉 1751년, 108.3×85.1cm, 유채, 메트로폴리탄

이후 로코코 미술은 쇠퇴하고 신고전주의가 출현한다. 잘나가던 부셰 또한 말년에 명성을 잃게 되었다. 한때 최고의 인기를 누렸던 부셰의 그림은 그저 아름답게만 표현했다는 비판을 받았고 재능을 돈벌이로만 이용했다는 비난을 받기도 했다. 마치 일정하게 움직인 묵직한 추가 어디론가 기울어버린 느낌이다.

태양이 지고 다시 떠오르듯 그의 그림은 잊혀진 듯하다가도 여전히 누군가에게 회자되고 있다. 그림을 보면 그 시대가 읽힌다. 그래서 〈퐁파두르 후작부인의 초상화〉는 감동스러운 그림이다. 결점이라고는 한 점도 찾지 못할 만큼 완전무결하다. 결코 존재할 수 없는 신화 속 인물을 마주하는 기분이랄까. 눈에 보이는 사실만으로도 화려함 속에 숨겨진 허영과 쾌락을 쫓아가던 그들을 느낄 수 있으니 말이다. 이것이 부셰 그림의 매력이 아닐까. 그들이 어떻게 생겼는지, 실제로는 눈이 작았는지 컸는지, 얼굴에 점이 있었는지는 중요하지 않다.

그림에 담긴 시대의 숨결은 결코 사라지지 않는다. 단지 잊혀질 뿐이다. 그것이 없어진다는 것이 아니다. 마치 원자를 쪼개고 쪼개도 줄어들거나 사라지지 않는 것처럼 파동이 되어 영원히 살아있는 화가의 예술혼을 느끼게 한다.

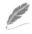

사람들이 말했다.
"저 시대 그림을 보면 못난 사람이 하나도 없네."
그런데 부셰는 대상을 바라보며 얼마나 오랫동안 고민했겠는가.
– 작가노트 –

김홍도
(1745~? 조선 후기)
:
〈씨름〉

모르는 사람이 없는 유명인

김홍도는 조선시대 문예부흥기의 대표적인 화가다. 호는 명나라의 문인 화가였던 단원 이유방과 같은 '단원(檀園)'이다.

단원은 1745년 무인 집안에서 태어났다는 사실과 화원 출신인 외조부로부터 물려받은 재능을 추측하는 기록 외에 특별히 남겨진 것이 없다. 물론 그의 그림이 그를 대신한다. 당시 최고 문인화가였던 표암 강세황이 김홍도의 스승이다. 강세황은 김홍도에 대해 "옛사람과 비교할지라도 그와 대항할 사람이 거의 없었다" 라고 평했다. 김홍도는 중인이라는 신분으로 오르기 힘든 현감이라는 벼슬을 지냈고, 또 임금의 신임을 받아 젊은 나이에 영조의 어진(御眞: 왕의 얼굴을 그린 그림)과 왕세손의 초상화 제작에 참여할 수 있었다. "우리나라 금세의 신필" 이라는 극찬이 아깝지 않은 화가였다. 특히 우리에게는 산수화, 풍속화에서 큰 비중을 차지하는 화가지만 단원은 고사 인물화 및 신선도, 화조화, 불화 등 모든 분야에서 독창적인 회화를 구축한 화가로 모든 분야를 다양하게 잘 그렸다.

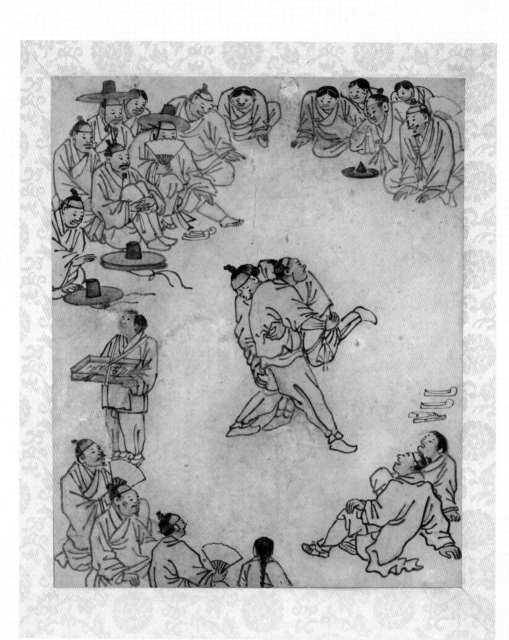

김홍도, 단원풍속도첩 중 〈씨름〉 18세기경, 26.9×22.2cm, 종이에 수묵담채, 국립중앙박물관

오늘의 명화 〈씨름〉

김홍도의 대표작 중 〈씨름〉은 풍속화첩 25엽으로 구성된 것 중 하나로, 일
상적인 생활을 해학적으로 잘 표현하고 있는 작품이다.

씨름에서 누가 이기고 누가 질 것 같은지 예상이 가능한가? 그림 속 두 씨
름꾼의 표정에서 씨름의 승패를 짐작할 수 있다. 둘 다 힘껏 힘을 주지만
아무래도 다리가 끄떡 들려 있는 사람이 질 것 같다. 양반과 상민이 씨름
시합을 벌이고 있다. 어떻게 알 수 있을까. 두 사람의 발목부분 의복 모양
을 보면 계급이 다른 두 사람이 씨름을 하고 있음을 알 수 있다. 또 그들이
벗어 둔 신발을 보면 하나는 가죽신(또는 비단신)이고 하나는 짚신이다.

씨름의 다음 주자는 누구일까? 다음 주자이기 때문에 긴장하고 있는 사람
을 찾으면 된다. 그림 좌측 상단에 무릎을 세우고 두 손의 깍지를 꽉 쥐어
다리를 잡고 있는 사람이 보인다. 무릎을 세우고 신발과 갓을 벗어두고 관
찰하는 이 사람은 긴장한 탓에 씨름 경기에 제대로 집중할 수 없다.

그 옆에 부채로 얼굴을 가리고 있는 사람은 구경하다 다리가 저려 한쪽 다
리를 쭉 뻗고 있다. 그림의 주제는 씨름이다. 그런데 정작 씨름에 관심 없
는 두 사람이 있다. 누굴까?

첫 번째 사람은 엿장수다. 씨름에 관심이 없고 먼 산을 바라보고 서 있다.
또 그 엿장수를 바라보고 있는 아래쪽 가운데 아이의 모습이 보인다. 씨름
보다 엿에 더 관심이 있다. 천진한 아이답다. 이 두 사람의 시선은 다른 씨
름 구경꾼들과 대조되면서 더 유머러스하게 만드는 요소다. 김홍도의 치
밀한 해학성과 그들의 감흥을 크게 느낄 수가 있는 그림이다.

구도의 비밀

〈씨름〉의 구도는 원형구도로 공간감을 느끼게 한다. 구경꾼들이 둘러 앉아 있어 구심점에 시선이 확 끌어당겨진다. 그림에 등장하는 사람은 22명이다. 실제 크기가 대략 A4 정도인데 어떻게 답답함을 전혀 느낄 수 없을까. 그 비밀 요소 중 하나가 신발이 놓여진 방향이다. 신발이 그림 밖을 향하고 있고 그 주위의 여백으로 인해 시선이 트이게 한다. 또 좌측 엿장수도 씨름하는 사람들을 바라보지 않고 바깥을 향해 서 있음으로 인해 시선이 트인다. 작은 그림에 많은 사람들이 그려져 있어 답답해질 수 있는 점을 고려해 일부러 여백을 만들어 숨통을 트이게 했다.

한 가지 더! 대각선으로 사람 수에 대한 비밀이 있다. 대각선으로 보면 좌측 상단에 8명 가운데 2명 오른쪽 아래 2명이다. 다시 오른쪽 상단에 5명 가운데 2명 좌측하단은 5명이다. 이렇게 해서 각각 12명씩 사람 수가 정확히 계산되어 있다.

또 다중시점을 사용하고 있다. 구경꾼들을 위에서 내려다본 시각으로 그려진 부감시점이다. 가운데 씨름하고 있는 사람만 아래 앉아서 치켜 올려다본 모습으로 그렸다. 구도 외에 필요하지 않은 배경은 생략했다. 얼굴은 옅은 갈색으로 칠한 살빛과 단번에 그려내 속도감을 느낄 수 있다.

김홍도의 풍속화는 공격적이거나 비판적이지 않다. 신랄한 사회풍자보다 현실에 대한 정을 느낄 수 있는 휴머니즘적인 그림이다. 서민들의 일상을 그렸던 풍속화가 비록 양반사회에서는 환영받지 못했지만 현재는 당시의 문화나 놀이, 의복에 대한 정보를 알 수 있는 값진 선물이 되었다.

화가의 선한 눈빛이 느껴진다. 서민들을 바라보며 붓을 드는 화가의 모습을 마음으로 그려보니 나도 모르게 미소 짓고 있다.

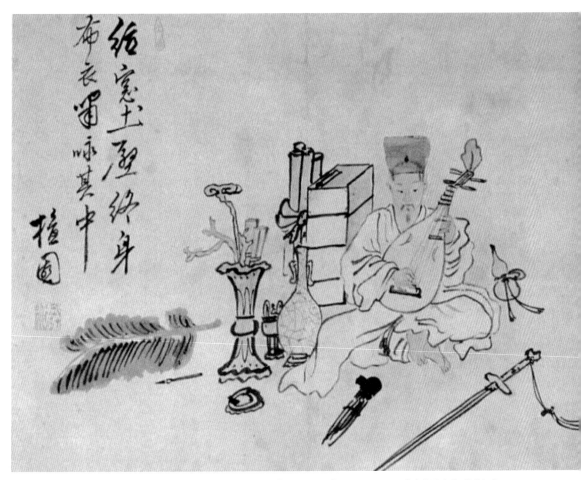

김홍도 〈포의풍류〉 1798년, 27.9×37cm, 종이에 수묵담채, 개인소장

단원의 성품과 풍류

정조 시대 문예부흥기의 대표적인 화가 김홍도는 정조가 죽자 관직에서 물러나 조용히 말년을 보냈다. 그림 〈포의풍류〉에서 망건 위에 네모반듯한 사방관을 쓰고 있는 선비는 김홍도 자신일 것이다. 김홍도가 타고 있는 악기는 당비파로 우리나라에서 연주되는 향비파와 유사하다. 향비파는 조선 중기까지 궁중음악으로 사용되었던 악기다.

풍속화와 마찬가지로 배경의 묘사는 없다. 자신의 주위에 문방사우와 책, 검, 생황이 보인다. 또 술잔과 장식용 혹은 부채 대용으로 파초가 있고 도자기 병에 영지버섯이 꽂혀 있다. 영지버섯은 불로장생을 뜻한다. 또 칼은 지혜 또는 벽사를 상징하는 물건이다. 스승 강세황이 김홍도에 대해 쓴 글을 보면 그는 평소에 거문고와 대금을 연주하는 것을 좋아했다고 한다. 역시나 그림 속에 거문고가 보인다. 김홍도는 관직에서 물러난 후 좌측 상단에 자신의 심경을 글로 쓰고 있다.

> **"흙벽에 아름다운 창을 내고 여생을 야인으로 묻혀**
> **시나 읊조리고 살리라."**

단원의 성품과 풍류에 대해 느껴지는 글과 그림이다. 평소 음악을 좋아해 매번 꽃 피고 달 밝은 밤이면 때로 한두 곡을 연주하여 스스로 즐겼다. 김홍도의 어린 시절은 가세가 기울어 가난했다. 하지만 정신적으로는 여유로운 삶을 살았다는 사실을 알 수 있는 일화가 있다.

시장에서 매화나무 묘목을 파는 것을 보고 마당에 매화나무를 심고 싶었으나 김홍도는 살 돈이 없었다. 그는 집으로 와서 그림을 그렸고, 완성된 그림을 팔아 3000냥을 수중에 넣었다. 그리고는 2000냥으로는 갖고 싶었

던 그 매화나무를 사고 나머지 1000냥은 먹을거리와 술을 사서 친구들과 마셨다. 팍팍한 살림에 인색해질 수도 있었지만 그의 성품이 여유로웠음을 알 수 있는 대목이다.

말년에 모든 것을 내려놓고 흙벽에 아름다운 창을 내고 여생을 야인으로 살면서 시를 읊조리겠다던 김홍도는 말년을 그렇게 보냈을 것이다.

원했든 원하지 않았든 인간은 누구나 다시 자연이라는 고향으로 돌아간다. 그의 말년이 조금은 쓸쓸하고 외로웠다 할지라도 그것을 그리 슬프게만 볼 것은 아니다. 변화무쌍한 인생사를 보내고 유유히 앉아 시 한 소절을 읊조리며 살았을 단원을 생각을 하니 그것도 꽤 괜찮다.

누구나 한번쯤 나이를 먹으면 옛날을 그리워한다.
떠오르는 것이 고향이든 친구든 잘나가던 한때든.
여전히 지금은 흘러가고 있다.
한순간도 잡지 못한다.
– 작가노트 –

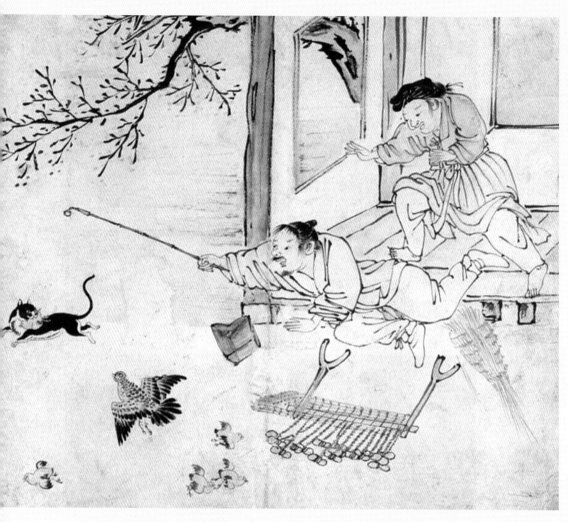

김득신, 궁재 전신화첩 중 〈파적도〉 조선 후기 18세기 후반 추정
22.4×27.0㎝, 종이에 수묵담채, 간송미술관

긍재 김득신

(1754~1822년, 조선 후기)

:

〈파적도〉

조선 최고의 풍속화가가 되리라

'전전긍긍(戰戰兢兢)'은 두려워 경계하고 조심하는 생활태도를 말한다. 이런 의미의 호를 가진 김득신은 호와 같이 자중하는 성품이었을 것 같다.

그는 집안 대대로 화원 집안의 명문 출신으로 외가, 처가, 직계후손(자식까지)이 화원가문이다. 김득신의 큰아버지가 김홍도와 함께 활동하던 화원이었다. 김득신은 상당한 실력을 갖춘 화원 집안에서 성장했다.

풍속화는 윤두서, 조영석과 같은 선비화가들로 시작해 김홍도, 신윤복, 김득신의 화원화가에 의해 예술적 완성이 이루어졌다 해도 과언이 아니다. 안타깝게도 김홍도, 신윤복, 김득신 이후 풍속화가라 할 만한 작가가 배출되지 못한다. 봉건 사회의 몰락기라는 시대적 흐름에 의한 퇴조현상이 일어나기 때문이다. 김득신은 서민들의 일상을 그렸던 김홍도와는 다르게 중인계급의 선비들을 소재로 풍속을 그리며 자기만의 소재를 찾았다.

일상생활만 가지고 풍속화라고 말하지 않는다. 신앙, 종교, 정치, 사상 등

삶의 온갖 모습과 바위에 새긴 그림이라든지 생전 누린 부귀영화가 내세까지 지속되길 기원하는 그림, 바깥세상과 단절된 궁궐에서 백성들의 생활과 고통을 파악하기 위해 그린 그림, 모범이 되는 행실을 묘사한 그림 이 모두 풍속화라 부른다. 또 '저속하다' 하여 속화라 불리기도 하는, 신윤복이 즐겨 그림소재로 남녀 간의 사랑을 다룬 춘의도(春意圖) 또한 풍속화다.

오늘의 명화 〈파적도〉

'파적도(破寂圖)'란 '적막을 깨뜨리는 그림' 이라는 뜻을 가지고 있다. 그림의 제명처럼 적막을 깨뜨리는 장면에서 마치 소리가 들리는 듯하다. 흐름을 보면서 스토리텔링이 되는 재미있는 그림이다.

어느 한적한 봄날, 농가의 앞마당에서 고양이가 병아리를 훔쳐 물고 가는 사건이 발단이 된다. 어미닭은 자신의 새끼를 물고 가는 고양이를 보고 모성애가 발휘되어 고양이를 덮칠 기세다. 어미닭의 눈망울을 붉은색으로 표현하여 과장한 것도 우연이 아니다. 거기에 분노를 노골화하기 위해 부리를 크게 벌리고 있는 모습이 무척 인상적이다. 툇마루에서 자리를 짜다가 병아리 납치에 주인은 깜짝 놀란다. 너무 급한 나머지 담뱃대를 들고 고양이를 잡으려다 그만 마당으로 넘어지는 찰나의 장면이다. 담뱃대 꼭지부분이 고양이를 겨냥해 아래로 향하고 있다. 이로 인해 시선이 고양이에게 자연스럽게 이어진다. 남편이 넘어지는 모습을 보고 놀란 부인은 따라 나오며 소리 지르고 있다.

고양이 때문에 놀란 병아리들은 혼비백산이 되어 고양이의 방향과 반대로 세 마리가 도망치고 있다. 또 한 마리는 무리들과 다른 방향으로 도망치고 있는데 이것은 화면 구성에 변화의 묘미를 살리기 위한 요소다.

그림 속에는 고양이에게 시선을 모으기 위해 또 다른 요소가 숨어 있다. 바로 나뭇가지의 방향과 마루판 사선 방향이다. 이는 고양이에게 시선이 모아지는 역할을 한다.

긴박한 상황과 달리 건물과 붉은 꽃이 핀 나무는 정적인 요소로 무심하게 흘러간다. 하지만 이것이 오히려 병아리를 물고 가는 고양이에게 시선이 가게 하는 요소가 된다.

그림 속에 실제 인물이 들어갔다고 느낄 만큼 생생하다. 순간적인 상황을 예리한 시각으로 포착한 화가의 재치와 정감 넘치는 소재로 절로 웃음이 난다.

나만 할 수 있는 것

김득신은 조선 후기 태평성대에 중인계급의 일상을 소재로 주로 그렸다. 평소에 〈파적도〉 그림을 김홍도의 작품이라 생각하는 분들을 많이 봤다. 어쩌면 김홍도라는 인물이 워낙 유명하여 그를 뛰어넘을 정도의 실력이 아니었다면 아류라는 평가를 피해가지 못했던 것이 당연했을지도 모른다. 하지만 김득신은 묵묵히 그림을 그리며 구도와 배경의 표현에서 나름대로 자신만의 풍속화의 색을 찾기 위해 부단히 노력했다.

대표적인 작품 〈파적도〉는 주제를 효과적으로 표현하기 위해 철저히 계획된 구도를 사용했다. 오늘의 그림 〈파적도〉는 김홍도 이상의 그림이라는 평을 받고 있다. 김득신의 완숙기에 그렸을 것으로 추정한다. 김득신은 김홍도와 화풍이 비슷하여 김홍도의 전통을 이은 대표적인 화가로 평가한다. 물론 반대의 평을 받기도 했다. 그것은 당대 이름을 알리는 유명한 사람이었음에도 불구하고 김홍도의 아류라는 평이었다. 하지만 이 작

품만큼은 김홍도의 아류가 아닌 그 이상이 아닐까 생각한다.

그의 유작 가운데 가장 많은 장르는 풍속화다. 윤두서, 조영석, 김홍도의 영향 아래 김득신은 자신만의 그림 풍을 찾아 풍속화를 많이 그렸다. 그는 평범한 장면보다는 오히려 투전도, 파적도와 같이 재치와 익살스러움이 느껴지는 장면을 포착하려 애썼다.

김득신만의 개성이 넘치는 그림 중 〈투전도〉도 빼놓을 수 없다.

노름꾼들의 표정을 자세히 들여다보면 상기되어 있다. 노름에 집중하며 서로 눈치공방을 펼친다. 약간의 긴장감마저 돈다. 어쨌든 노름에서 이겨야 하니 모두들 초집중을 하고 있다. 느낌으로는 서민들이 아닌 돈이 좀 있는 부유한 사람들 같다. 아마도 중인계급일 것이다. 그렇다 해도 교양이 있거나 위엄이 느껴지지는 않는다. 노름에 빠진 것을 보면 지식층의 양반은 아니었을 것이라는 추측이다. 18세기 말에서 19세기 초는 경제력이 성장하면서 노름 또한 성행했다. 여유 있는 중인들끼리 투전판(노름판)을 벌이는 일이 워낙 흔했던 때이기도 하다.

화면에는 방이라는 배경이 있지만 배경을 돋보이게 묘사하는 대신 노름판을 벌이고 있는 사람들을 강한 묘법으로 군더더기 없이 표현했다. 자연스럽게 그들에게로 시선이 가게 된다. 또 술병이 올라간 상과 요강이 보인다. 요강은 급한 소식이 와도 도중에 자리를 비울 수 없다는 긴박함마저 느끼게 하는 재미있는 물건이다. 오른쪽 위 인물 얼굴을 보면 조선 초기에 도입된 서양화 기법인 명암 표현이 보인다. 그래서 네 명의 인물 중 얼굴이 가장 입체적으로 보인다. 역시 상황묘사에 뛰어났던 김득신 덕분에 선조들의 일상을 엿볼 수 있어 눈과 귀가 즐거운 그림이 아닐 수 없다.

풍속화는 언제 보아도 재치가 있고 삶의 진솔함이 녹아 있다. 그 당시에도

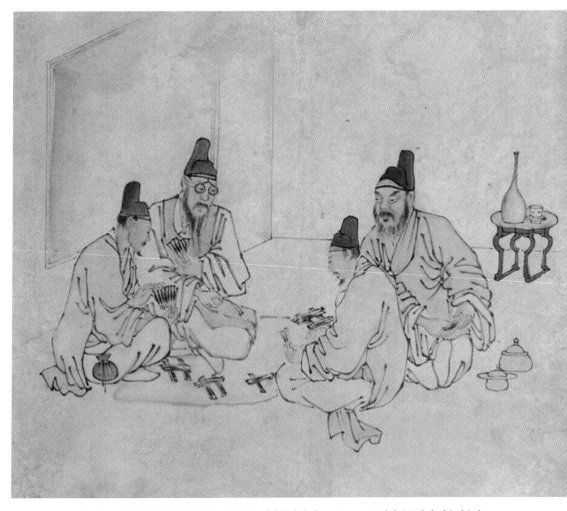

김득신, 긍재 전신화첩 중 〈투전도〉 조선 후기 18세기 후반 추정, 22.4×27cm, 종이에 수묵담채, 간송미술관

똑같았을 일상이지만 해학적으로 풀어낼 수 있는 사람이 있었다. 풍속화를 진일보하게 한 대표적인 사람이 김득신이라 생각한다.

모든 작품들은 순간적인 상황이 잘 포착되어 완성된 것으로, 우리가 일상에서 자주 놓치는 찰나인 '지금'을 자각하게 해준다. 이 그림을 통해 현재의 일상에서 재미를 찾아보는 계기가 되었으면 좋겠다.

"찰나가 그림이 되면"
인생은 무수한 찰나가 합쳐져 하나의 이야기가 된다.
- 작가노트 -

PART 4

빛을 사랑한 사람들

빛은 어둠이 없으면 빛이 아니고
어둠은 빛이 없으면 어둠이 아닐 것이다.
빛으로 그림을 그린 화가들의 삶은 또 어땠을까.

빛나기만 했을까.
그것이 아니라면 빛을 위해 어둠을 그렸던 것일까.

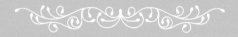

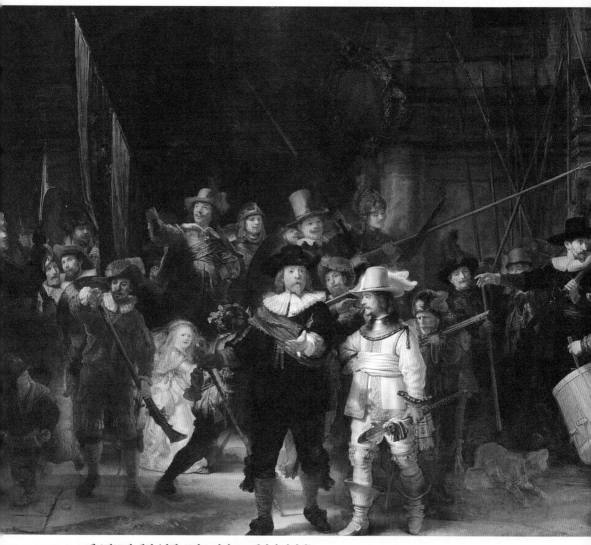

렘브란트 반 레인 〈야경: 프랑스 반닝코크 대장의 민병대〉
1642년, 363×437cm, 유채, 암스테르담국립미술관

렘브란트 반 레인

(1606~1669년, 네덜란드)

:

〈야경 : 프랑스 반닝코크 대장의 민병대〉

빛의 화가

카라바지오가 명화 탄생에 있어 빛을 제시했다면 빛과 조명을 승화시킨 인물이 렘브란트였다.

렘브란트가 태어난 당시의 네덜란드는 문학, 외교, 예술 모든 분야에서 풍요로웠던 황금기였다. 시장경제의 지배를 받던 시기로 대중적인 수요가 기반이 되었기 때문에 제분사업을 하던 렘브란트 아버지의 사업은 나날이 번창했다. 그 덕분에 렘브란트는 풍요로운 환경에서 자랐다.

어려움 없는 유년기를 보내며 그는 아버지의 바람대로 유럽의 명문대 중 하나인 라이덴 대학에 입학했다. 하지만 렘브란트는 라틴어에 흥미가 없어 도중에 학업을 그만두었다. 렘브란트는 하고 싶었던 그림을 배우기 위해 공방에서 3년 동안 교육을 받은 것을 제외하고는 완전한 독학으로 그림을 그렸다.

꾸준히 그림을 그리며 실력을 쌓았던 렘브란트에게 일생일대의 기회가 찾아왔다. 1932년 암스테르담 의사조합으로부터 위촉받아 집단 초상화를 그리게 된 것이었다. 이때 렘브란트가 그린 〈툴프박사의 해부학 강의〉가 호평을 받게 되었고 그 기세를 몰아 렘브란트는 당시 세계시장이었던 암스테르담에 완전히 정착할 수 있었다. 그는 네덜란드를 넘어 유럽까지 유명세를 떨치며 승승장구한다. 렘브란트는 명문가 집안의 딸 '사스키아'와 혼인함으로써 계급상승의 한까지 풀었다. 그의 인생의 황금기였고, 유명세는 끝없이 계속될 것만 같았다. 하지만 이 행복은 오래가지 않았다.

오늘의 명화 〈야경: 프랑스 반닝코크 대장의 민병대〉

인물이 정면을 쳐다보고 있는 초상화를 그리던 시절에 렘브란트는 새로운 집단 초상화를 시도했다. 네덜란드 시민대가 주문한 집단 초상화 〈야경: 프랑스 반닝코크 대장의 민병대〉를 그리게 되었다. 그는 〈툴프박사의 해부학 강의〉 때와 마찬가지로 다시 한번 더 영광을 꿈꾸었을 것이다.
〈야경〉은 어두운 화면에 스며든 빛을 미묘한 색채로 처리해 깊은 공간감을 느낄 수가 있다. 당시의 보편적인 형식에 얽매이지 않고 인물을 배치했다. 원래는 18명의 민병대원을 그리기로 되어 있었지만 렘브란트 임의대로 인물을 더 추가했다. 그의 제자는 스승의 그림 구도를 보고 감탄했다.

> "단칼에 모든 사람의 목을 벨 수 있을 것 같은 일렬구도가 아니라는데 묘미가 있다."

실제로 당시에 그려진 수많은 민병대 초상화들은 관객인 우리를 쏘아보 듯 바라보는 형태를 취하고 있다. 대부분의 그림들이 일렬구도를 취한 것을 두고 그의 제자가 단칼에 모든 사람의 목을 벨 수 있다는 비유를 했던 것이다. 수동적이고 형식적인 당시의 초상화를 짐작케 하는 말이다.

이 그림에서 렘브란트는 주문자의 마음과 다르게 인물들 개개인에게 중점을 두지 않았다. 그는 그림 전체의 조화를 중요하게 생각하며 새로운 것을 시도하고자 했다. 그림 중심축에 검은 정복에 빨간 장식 띠를 두르고 있는 이는 이 그림의 주인공으로 보이는 프랑스 반닝코크 대장이다. 당시 시의회였던 원로원의 일원, 암스테르담의 시장 네 명 가운데 한 명으로 뽑힌 권력을 가진 인물이었다. 밝은 노란색 옷차림(빌렘 반 로이텐 부르흐 (성공한 사업가 집안 출신 원로원 일원))처럼 중요한 인물은 전면에 나와 빛을 받고 있다. 그 외의 18명의 민병대원들 대부분은 어둠에 묻혀 있다. 이것이 큰 문제가 되었다. 어두운 쪽에 그려진 사람들은 분노했다.

"나는 왜 이렇게 어둡고 뒤에 있는 거야!" "나는 왜 얼굴이 반쪽이야!"

그들은 그림에 실리는 조건으로 당시 보통사람들의 3개월 월급과 맞먹는 돈을 냈던 것이다. 이 사건으로 인해 후원자들은 그에게 등을 돌렸고 그림을 의뢰하는 사람들이 점점 줄어들기 시작했다.

〈툴프박사의 해부학 강의〉 그림으로 인해 얻은 부와 명성은 〈야경〉 작품으로 인해 막을 내리고 만다.

'렘브란트도 이 그림이 인생의 고난을 가져다준 작품이라 생각했을까.'

렘브란트는 〈야경: 프랑스 반닝코크 대장의 민병대〉를 통해 빛에 의한 깊은 어둠을 창조했다. 수많은 인물들의 움직임으로 인해 그림은 활기가 넘친다. 현대에 와서는 17세기 당시 민병대를 그렸던 작품들 중 최고의 평을 받는 작품이 되었지만 정작 그 당시에는 혹독한 평을 받았다.

지금은 17세기 유럽 회화 사상 최고의 화가의 작품이라 평하지만 당시는 이 작품이 렘브란트를 나락으로 떨어뜨렸다니 세월의 반전에 또 한 번 놀라게 된다. 당시에는 그의 부와 명성을 빼앗아간 불행의 씨앗이었지만 지금에 와서 보면 그를 도약하게 한 씨앗이었다. 자신에게 주어진 시련으로 인해 외면적인 것보다 내면적인 인간성의 깊이를 그리고 싶다는 생각을 하게 되었으니 말이다. 실제로 렘브란트의 그림은 명성을 누리던 젊은 시절보다 시련의 연속이던 말년, 그리고 사후에 더욱 강하게 빛나고 있다. 마치, 마력을 지닌 것처럼.

그럼에도 불구하고 그림

고객의 발길이 다 끊기던 해, 사랑하던 아내가 죽음을 맞는다. 사스키아는 남편에게 유산을 남기지 않고 모두 아들에게 상속한다는 유언을 남겼다. 사스키아는 렘브란트를 원망하며 세상을 떠났다. 렘브란트에게 정부가 따로 있었기 때문이다. 씀씀이가 남달랐던 렘브란트는 결국 사치와 낭비벽으로 파산했고, 이후 또 다시 불운이 찾아왔다. 아들의 죽음이었다. 그는 이루 말할 수 없는 슬픔에 빠졌다. 뿐만 아니라 중년 이후로는 완전히 잊혀진 화가가 되었다. 모든 것을 잃었다.

부와 명예를 잃고 나서 렘브란트는 자신과 마주하는 시간이 많아졌다. 그는 자신의 내면을 끊임없이 들여다보며 자화상을 그렸다. 그렇게 100여 점의 그림이 남았다.

고객의 입장에서는 인기 있는 초상화가가 아니었을 것이다. 고객들은 자신의 본래 모습보다 더 아름답게 표현해주길 원했지 자신의 내면을 그려주길 원하지 않았다. 렘브란트는 더 이상 고객을 만족시킬 수 없었다. 그

는 묵묵히 자화상을 그리며 자신의 예술세계를 고집 있게 지켜나갔다. 늙고 초라한 한 인간으로 담담하게 그려낸 그의 자화상을 보면 삶에 대한 원망보다는 애정을 느끼게 된다.

렘브란트는 역사상 위대한 종교화가였다. 그는 자화상을 많이 남긴 화가로도 유명하지만 평생 850여 점의 많은 성서화를 그렸다. 〈돌아온 탕자〉는 그가 세상을 떠난 해에 그린 마지막 작품이다. 작품의 주제는 신약성서 《루가의 복음서》 15장의 이야기다.

둘째 아들은 아버지로부터 자기 몫의 재산을 미리 받아 먼 객지로 떠났다. 방탕한 생활을 하다 재물을 탕진하고서 다시 아버지 앞에 나타났다. 거지가 되어 남의 집 더부살이로 연명을 해보았지만 그 누구도 그를 동정하거나 도와주지 않았다. 아들은 비로소 정신이 들어 아버지에게 돌아가기로 결심했다. 그림 속 장면은 아버지에게 돌아온 아들의 모습을 그린 것이다. 돌아온 탕자는 아버지 앞에 무릎을 꿇고 있다. 아버지는 자식이 겪은 지난 날의 고통과 슬픔을 느끼며 그 감정을 억누르려는 듯 눈을 지그시 감고 있다. 그리고 다정한 손길로 아들의 어깨를 어루만진다.

렘브란트는 금색과 갈색 톤으로 미묘한 명암을 표현했다. 어두운 배경과 빛에 의한 밝음이 이 그림의 중요한 포인트다. 작품 〈돌아온 탕자〉에서 빛의 진원지는 아버지의 얼굴이다. 아버지의 얼굴의 빛은 서 있는 장자에게 영향을 미쳐 장자의 얼굴에도 빛이 난다. 얼굴의 빛, 옷의 길이가 긴 붉은색 복장으로 보아 상속자, 즉 장자일 것이다.

아버지 앞에 무릎을 꿇고 있는 돌아온 탕자의 등 뒤로 아버지의 양손을 자세히 보면 손 모양이 다르다. 오른손은 가늘고 길다. 반면 왼손은 넓적하고 크다. 작품의 오른쪽에 서 있는 장자의 양손도 다르게 표현되어 있다. 오른손은 어둡고, 왼손은 밝다. 어두운 오른손이 밝은 왼손을 짓누르고 있다.

렘브란트 반 레인 〈돌아온 탕자〉 1663~1669년, 264.2×205.1cm, 유채, 국립 에르미타슈 미술관

'어떤 의미를 가지는 것일까.' 아버지의 양손은 지극히 개인적인 사랑과 넓은 인류애를 의미하는지도 모른다. 분명한건 대비되고 있다는 점이다. 그렇다면 장자의 두 손의 대비는 미움과 사랑의 교차가 아닐까. 동생이기 때문에 그리고 동생이기 이전에 자신 몫의 재산을 가지고 떠났기 때문에 다시는 돌아오지 않으면 했을 것이다. 그런데 거지가 되어 살아 돌아왔다. 장자는 그 모습을 보고 무작정 기뻐할 수가 없었던 모양이다.

아버지를 향해 무릎을 꿇고 있는 아들의 발을 보면 오른발은 신발이 신겨 있지만 왼쪽 발은 신발이 벗겨져 있다. 남루하기 이를 데 없는 발은 비참했던 생활을 짐작하게 한다. 오른발의 신발과 오른편 허리춤에 차고 있는 작은 칼은 우연이 아닐 것이다. 작은 칼은 그가 아버지의 아들임을 상징한다. 자신의 처참한 환경에서, 집에서 가지고 나간 모든 것을 다 잃었지만, 이 칼만큼은 간직하고 있었다. 이것은 아버지의 아들이라는 표식이었기 때문이다. 〈돌아온 탕자〉에서 아버지가 둘째 아들을 환대한 이유이기도 하다.

형의 발을 보면 한쪽이 보이질 않는다. 형의 왼발에는 동생의 벗겨진 발과는 달리 가죽으로 된 신발을 신고 있다. 그런데 오른발은 확실히 보이지 않는다. 대신 지팡이가 보인다. 속내를 숨기고 있다는 의미일 것이다.

렘브란트는 그림을 통해 인간의 사랑과 용서와 포용을 이야기하고 있다. 분명 〈돌아온 탕자〉는 현실적 가족의 이야기를 하고 있는 건 아닐 것이다. 필자는 이 그림을 한참을 들여다보고서야 분명한 메시지를 알게 되었다. 모든 인간은 내면에 욕망과 집착을 가지고 산다. 그리고 세속적인 부와 명성에 대한 집착으로 고통의 길로 들어선다. 종교적인 의미를 떠나 이야기해보자면 우리 자신이 찾아야 할 것은 결국 밖에 있지 않다. 내 안에 있다는 메시지다. 우리는 무수히 많은 시간 동안 밖으로 시선을 둔다. 아무리 좋은 것을 가져도 다시 결핍을 느낀다. 늘 부족한 것 같다.

렘브란트가 〈돌아온 탕자〉를 그릴 때 이 사실을 깨달았을 거라 생각한다. 렘브란트는 말년을 제외한 대부분의 시간을 욕망이 가득한 삶을 살았다. 돌아온 탕자는 우리 내면의 진정한 자아가 아닐까. 나를 똑바로 알지 못하고 하염없이 쫓고 쫓기는 삶을 살다가 어느 순간 정신이 번쩍 들면서 진정 내가 누구인지를 알게 되는 것처럼. 탕자가 아버지에게 다시 돌아온 것처럼. 내 안에 이 모든 것이 처음부터 그대로 있었음을 아로새긴다.

〈돌아온 탕자〉는 렘브란트 생의 마지막 작품이 되었다. 자신의 삶이 무르익어갈 즈음 성서에 대한 통찰력은 더욱 깊어졌다. 그는 많은 것을 잃고 나서야 지나온 시간 동안 저지른 과오를 알아차렸다. 그리고 깨달음을 얻었다. 렘브란트의 예술에 대한 의지는 좌절과 고뇌를 통해 더 단단해졌다. 그는 마지막까지 붓을 놓지 않았다. 그리고 그림을 그리다 초라한 집에서 임종을 지켜보는 사람 하나 없이 세상을 떠났다. 가진 것을 모두 잃었지만 렘브란트는 실제로 잃은 것이 하나도 없었다. 자신을 찾았기 때문이다.

가진 것을 모두 잃었지만 실제로 잃은 것이 없다.
가지지 않은 것이 많은 것 같지만 실제로 모든 것을 가졌다.
진짜 자신을 아는 것.
I'm that.
– 작가노트 –

에드가 드가
(1834~1917년, 프랑스)
:
〈14살의 어린 무희〉

광선 공포증이 있던 화가

인상주의 화가, 에드가 드가를 하나의 키워드로 이야기한다면 '발레'일 것
이다. 그의 작품의 3/4이 발레하는 여성 이미지를 담고 있다. 드가는 30대
부터 말년까지 조각 작업에만 몰두한 조각가이면서 1500여 점의 유화와
천여 점의 파스텔 드로잉 및 판화를 제작한 화가다. 평소 발레 자체에 대
한 관심이 있었다기 보다 움직임을 탐구하기 좋은 소재가 발레였기 때문
에 애정을 가졌다. 보통 인상주의를 떠올리면 실외로 나가 태양 아래 작업
하는 것이 그들의 방식이었지만 드가는 광선 공포증이 있었다. 그는 주로
실내작업을 선택했다. 움직임에 대한 탐구를 충족시키면서 실내에서 작
업할 수 있는 소재로 발레만한 것이 없었다. 그는 오케스트라 단원 발리레
나들을 집으로 초대해 식사를 즐겼을 만큼 친분을 쌓았다. 그래서 발레단
의 무대 뒤 모습이나 연습하는 장면, 공연하는 장면을 가까이에서 보고 많
은 그림으로 남길 수 있었다.
드가는 발레리나가 움직이는 순간의 찰나를 소재로 많은 드로잉을 했다.

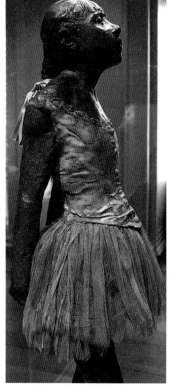

↑ 에드가 드가 〈14살의 어린 무희〉 청동, 메트로폴리탄 미술관

→ 에드가 드가 〈14살의 어린 무희〉
오리지널 왁스 조각, 워싱턴D.C. 국립미술관

인체의 동작을 정확히 그리기 위한 준비 스케치인 경우가 많았는데 이 모든 과정은 조각 작업을 위한 철저한 준비과정이었다.

오늘의 작품 〈14살의 어린 무희〉

〈14살의 어린 무희〉는 1881년 인상파전에서 발표되었다. 드가는 살아생전 자신의 조각상들 중 〈14살의 어린 무희〉를 제외하고 단 한 점도 대중에게 발표한 적이 없었다. 조각상 중에 유일하게 대중에게 발표된 이 작품은 그에게 아주 특별했다. 〈14살의 어린 무희〉는 사람들에게 공개되었을 때 비난과 찬사를 동시에 받았다. 비난의 이유를 꼽자면 외모를 아름답게 표현하려고 미화하거나 과장하는 등의 의도가 전혀 없었다는 점이다.
'드가는 어떤 마음으로 이 작품을 만들었던 것일까.'
보통 인상주의 이전의 초상화를 보면 결점 없는 인물처럼 완벽하다. 실제로 그 당시 사람들이 완벽한 외모를 가졌다고 생각하는 사람들이 의외로 꽤 많다. 세월이 지나 본인이 보아도 내가 저땐 저랬었지 하고 깜빡 속아 넘어갈 정도였으니 미화시키는 정도에 따라 화가들의 역량에 대한 인기가 갈렸다. 조각상도 예외는 아니었다. 실제와 달리 이상적인 비례로 표현되는 경우가 더 많았고, 더 실제같이 표현하는 일은 화가의 몫이었다.

〈14살의 어린 무희〉 작품에서 먼저, 사람들의 반응과 비난의 저변에 깔려 있는 당시의 사회적 분위기를 알아야 할 필요가 있다. 당시의 어린 무용수들은 부정적인 이미지가 강했다. 무대 뒤 연습장과 공연 전후 무희들과 시간을 보내는 남성들이 많았기 때문이다. 대부분의 무희들은 가난했고 배고픈 무용수였고 후원자들로부터 찬조금을 받았다. 그들과의 은밀한 관

계에 대한 사실화된 소문들로 의해 사람들이 무희를 바라보는 시선은 부정적일 수밖에 없었다.

무용현장에서 그림을 작업하기 이전에 드가는 자신의 작업실에 전문 무용수, 어린 무용수를 모델로 불러 그림을 그렸다. 그러다 보니 많은 소녀들이 드나들었다. 어린 소녀들의 출입을 수상히 여긴 누군가가 경찰에 신고해 출동하는 해프닝도 있었다. 아마 성행위를 하는 곳으로 오해했던 모양이다. 사실 드가는 무희 여성을 특별히 좋아해서 모델로 그렸던 것이 아니었기 때문에 이런 추궁과 오해는 불쾌하기 짝이 없었다.

작품 속 모델은 누구일까?

〈14살의 어린 무희〉를 보면 미소가 지어진다. 미혼이었던 드가에게 14살의 어린 무용수 작품은 딸과도 같았다. 누군가가 그에게 그 작품을 팔지 않겠냐고 했을 때 "내 딸을 어떻게 팔겠습니까?" 라고 말했을 정도로 드가는 그 작품에 애정을 가졌다. 소녀에 대한, 작품에 대한 순수한 사랑이었다고 생각한다.

작품의 모델은 '마리 반 괴템'이라는 소녀다. 마리는 벨기에에서 파리로 온 가난한 이민자의 딸이었다. 마리 괴템의 언니도 무용수였고 마리도 12살이 되면서 본격적으로 무용을 시작했다. 파리의 발레리나들은 대부분 가난한 노동자의 딸이었다. 드가가 언제 어디서 어떻게 가난한 어린 무용수 마리를 처음 만났는지 알 수 없다. 하지만 분명한 것은 모델이 된 마리를 미화하거나 과장해서 표현하지 않았다는 점이다.

작품 〈14살의 어린 무희〉는 드가의 작품 중 유일하게 모델이 누구인지 알 수 있는 조각 작품이다.

• • •

완성된 작품은 밀랍으로 만들어 가발과 발레슈즈를 신겼다. 조각상을 자세히 보면 타이즈를 신은 것처럼 보이기도 하는데 실제로는 밀랍에 의한 표현으로 타이즈는 신지 않았다. 밀랍 표면에 채색을 한 사실적인 표현이다. 시간이 지나면서 밀랍으로 만든 〈14살의 어린 무희〉는 검게 변해버렸다. 드가는 청동으로 주물을 뜨지 않았다. 밀랍으로 된 오리지널 작품은 워싱턴D.C 국립미술관에 소장되어 있다.

오늘의 작품 〈14살의 어린 무희〉는 대략 30여 점을 청동으로 복제한 것으로 추정한다. 모두 사후에 이루어졌는데 친구, 후손들에 의해 복제가 되었고 계약한 건수는 22개였지만 무분별하게 복제가 되면서 더 많을 것으로 추정한다. 조각가 드가의 업적을 평가하는 중요한 작품이자 드가의 딸 같은 〈14살의 어린 무희〉는 그가 사망한 후 세상의 빛을 보며 다시 태어났다. 그가 아끼고 사랑했던 만큼 작품은 많은 사람들에게 사랑받으며 지내고 있다.

"당신의 딸은 많은 사람들에게 사랑받으며 잘 지내고 있어요."
이렇게 소식을 전해주고 싶은 마음이 생기는 걸 보면 작품에 대한 조각가의 마음이 고스란히 느껴지기 때문인 것 같다.

드가의 발레 작품은 전문적인 기록적 성격을 갖고 있지 않다. 발레에 대한 해박한 지식을 담으려 했던 것도 아니다. 그는 무대에서 이뤄지는 발레공연의 완벽함보다는 연습실에서 봉을 잡고 연습을 하는 모습, 휴식을 취하는 모습처럼 소소한 일상을 관찰하고 싶었다.

그림 〈발레수업〉은 현장에서 실제 무용수들을 지켜보며 자연스러운 동작을 담은 그림이다. 그들 가까이에 서서 그림 그리고 있는 화가를 보면서 무용수들도 처음에는 화가를 의식하지 않았을까. 그러다 익숙해지면 그도 무용수도 하나가 되는 순간이 온다. 의도된 모습이 아닌 자연스러운 것

에드가 드가 〈발레수업〉 1871~1874년, 85×75cm, 유채, 오르세 미술관

을 담기 위해서 최대한 그들 가까이에 있어야 할 이유를 찾은 것 같다.

'예술은 거짓된 수단을 통해 진실인 듯 느낌을 준다.'
– 에드가 드가 –

〈발레수업〉 속 하얀색 윗옷을 입고 있는 노인은 안무가 루이 메랑트다. 그림 속 메랑트는 무척 진지하게 무엇인가를 응시하고 있다. 무용수들의 중심에 서서 지도하지만 수업의 끝자락인지 그에게 귀를 기울이는 무용수를 찾아보기 힘들다. 〈발레수업〉 제명처럼 무용수들은 안무가 선생님의 이야기를 듣기 위해 앉거나 하던 동작을 멈춘 듯 보인다. 하지만 그의 말에 진지하게 귀 기울여 듣는 이들은 찾아보기 힘들다. 등을 긁고 있거나 앉아 있거나 옷을 만지거나 딴짓을 한다. 각자의 동작을 관찰해보면 정말 수업을 듣는 이는 몇 안 되는 것 같다. 그때나 지금이나 수업이 재미없으면 안 듣는다.
메랑트 선생님~ 좀 더 재미있게 수업 부탁해요~!

지독한 고독을 자처한 남자

드가는 부유한 집안의 4남매 중 맏이였다. 법학부를 다니다 그림에 완전히 매료된 그는 전업화가의 길을 걷기 시작했다. 예술에 취미가 있었던 아버지의 영향으로 어릴 적부터 회화에 관심이 많았지만 전업화가로 살아가겠다고 결심한 건 훗날의 일이다. 물론 그림을 그리게 된 또 다른 이유도 있었다. 안타깝게도 13살에 어머니의 죽음으로 아버지는 실의에 빠졌고 잘 살던 집은 점점 가세가 기울기 시작했다. 집의 몰락으로 가족은 경

제적 어려움을 겪었는데 그때 드가가 가장 노릇을 할 수밖에 없었다. 당시 발레하는 여성을 그린 그림은 꽤나 인기가 있었고 무척 잘 팔렸다. 그림 판 돈을 집에 보태기 위해 드가는 더욱 더 열심히 그렸다.

아름다운 발레리나가 허공에 그려내는 선율을 종이에 그렸던 드가는 평생을 고독한 독신으로 살았다. 이 때문에 드가의 성격에 관한 설이 많다. 그중 하나로 드가가 여성 혐오주의자였다는 이야기가 있다. 필자는 과장과 진실 사이 어느 중간쯤이지 않을까 생각해본다.

드가는 평소에 워낙 수줍음이 많았던 사람이다. 그래서 인간관계의 어려움을 크게 겪었다. 그로 인해 대인기피증이 있었을 정도였다. 사람들의 눈에는 괴팍하고 예민한 사람이었다. 안타깝게도 말년에 시력을 잃으면서 드가는 더 이상 작업을 할 수 없게 되었고, 그는 사람들과 소통하기보다는 더욱 멀리 떨어져 숨어 지내다시피 했다. 세상을 떠나기 5년 전 1912년에는 화실을 완전히 떠나 극도의 고독함 속에서 외롭게 삶을 보냈다. 그의 전부였던 그림이나 조각 제작은 더 이상 할 수 없었고 그는 절망에 빠졌다. 그는 현재를 제대로 살아낼 기운을 잃어가고 있었다.

극도의 고독감을 느꼈던 드가를 생각하다 늙음에 관한 생각에 빠졌다. 늙어가는 시간은 누구에게나 주어지는 것 같지만 그렇지 않다. 그 시간을 누리지 못하고 단명한 고흐, 제리코, 쇠라, 모딜리아니가 생각났다. '늙음은 누구에게나 주어지는 것이 아닌 특별한 시간이다.' 이른 죽음으로 늙음을 경험하지 못한 그들을 생각하며 젊음의 부재가 더 이상 끔찍한 상실이 아니라는 것을 알게 되면 좋겠다.

발레리나들의 힘 있는 동작에는 젊음이 있다. 그는 그 젊음의 에너지가 좋았던 거겠지. 그림에 담으려고 했던 것은 어쩌면 젊음이었을지도 모른다. '소외된' 이라고 글을 적다가 '드가의 자발적 선택' 이라고 고쳤다. 그리고

어쩌면 우리 또한 자발적 선택에 의한 외로움을 겪고 있는 건지도 모른다. 이렇게 많은 젊은이들의 움직임을 관찰하던 드가에게 시간은 얼마나 찰나였을까.

분명 무희들을 가까이에서 보며 그렸던 그는 소외와는 거리가 있는 삶처럼 보였다. 그럼에도 불구하고 이상하리만큼 무수히 많은 무희들 안에 숨겨둔 외로움이라는 단어가 너무나 잘 어울린다. 그래서 드가의 외로움, 그리고 소외된 삶을 '자발적 선택'이라는 말로 남겨두려 한다.

> "나는 추도사나 그 밖의 어떤 것도 전혀 바라고 싶지 않네. 다만 내 무덤 앞에서 한마디만 이렇게 말해주기 바라네. 그는 진정으로 데생을 사랑했다고."
> – 에드가 드가 –

그는 죽기 전 1914년 작품의 대다수를 루브르박물관에 기증하고 지독한 고독을 자처하며 쓸쓸하게 1917년 83세 일기로 세상을 떠났다.

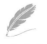

어쩌면
즐길 수 있는 적당한 외로움이었는지도 모르지.
– 작가노트 –

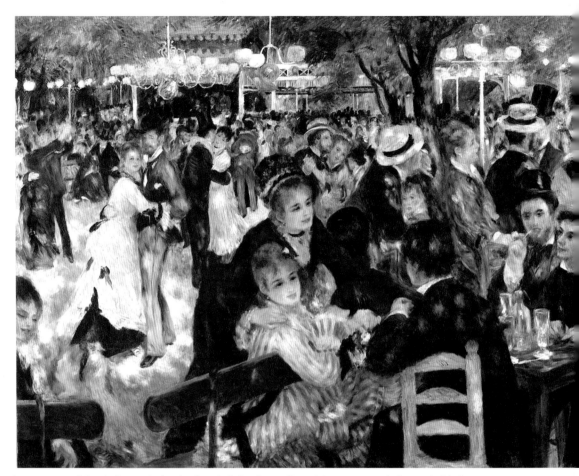

피에르 오귀스트 르누아르 〈물랭 드 라 갈레트의 무도회〉 1876년, 131×175cm, 유채, 오르세 미술관

피에르 오귀스트 르누아르
(1841~1919년, 프랑스)

:

⟨물랭 드 라 갈레트의 무도회⟩

슬픔이 없는 그림을 그렸던 화가

피에르 오귀스트 르누아르!

르누아르의 그림을 보고 있으면 잔잔한 행복이 밀려온다. 그림 속 등장인물들은 하나같이 즐거워 보이고 행복한 얼굴이다. 삶을 낙관적으로 바라본 화가의 마음일까. 그의 그림에는 행복이 있다. 사랑이 가득한 화가의 시선을 느낄 수 있다. 반복되는 일상을 지루하다고 느끼는 이가 있는 반면, 늘 아름다움의 연속이라 보는 사람이 있기 마련이다. 이렇게 우리는 같은 것을 보고도 다르게 느낀다.

르누아르는 1841년 프랑스 중부 리모주에서 7남매 중 여섯째로 태어났다. 아버지는 양복재단사였다. 집안이 넉넉지 못해도 재능 있는 르누아르에게 지원을 아끼지 않는 부모였다. 르누아르 가족은 프랑스 남부의 모리주 세인트로 이사를 했는데 자식의 교육을 위해서였다. 르누아르의 부모는 재능이 있는 아들을 격려하며 그의 재능이 직업이 될 수 있도록 도왔다. 르누아르가 돈을 벌 수 있는 나이가 되었을 때 세계적으로 명성이 높

은 도시로 이사를 갔던 이유도 그 때문이었다. 당시는 수공업에서 기계공업으로 변화하던 때였는데 르누아르는 도자기 공방의 견습공으로 지내며 전통적인 도제식 교육을 받았다. 그곳에서 그가 맡은 일은 부채 위에 채색하는 것이었다. 그 일은 훗날 그의 그림에 상당한 영향을 미친다.

유화를 처음 발표했던 때는 르누아르가 16살 때였다. 스스로가 화가로서 부족하다 느끼고 더욱더 열심히 배우고 그렸다. 화가의 정통 코스였던 루브르박물관에서 거장들의 작품들을 모사할 수 있는 자격을 부여받게 되면서 르누아르는 스스로 화가라는 생각을 갖게 되었다.

르누아르는 에꼴 데 보자르(국립학교)에 입학하면서부터 인상파 운동을 지향하고 젊은 화가들과 교류하기 시작했다. 친구들 대부분이 중산층 이상의 출신이었다. 르누아르는 넉넉하지 못했어도 유년시절에도 그랬듯 친구들과 교류하는데 있어 전혀 문제가 되지 않았다. 자신의 가난함에 대한 열등감이 없었기 때문에 다양한 계층의 친구들과 잘 어울렸다. 이것은 유년시절 부모님이 자존감 높은 아이로 키운 덕분일 것이다.

오늘의 명화 〈물랭 드 라 갈레트의 무도회〉

르누아르의 걸작으로 꼽히는 〈물랭 드 라 갈레트의 무도회〉는 인상주의 회화의 대표작품이기도 하다. 감상자인 우리 눈에는 많은 색을 풍부하게 썼다고 느껴질 수 있지만 르누아르가 평소 사용했던 색은 지극히 적었다. 그림의 비밀은 인상주의 화가들이 사용했던 방법인 병치혼합에 의한 색채 덕분이다. 눈의 착시현상을 이용한 것이다. 원하는 색을 그대로 섞어 칠하는 것이 아닌 칠해진 두 색을 거리를 두고 보면 물감을 섞어 만든 색과 같이 보인다는 점을 활용했다. 예를 들면 빨강과 노랑을 칠하면 병치된

색의 조화에 의해 주황으로 보이는, 그래서 강하지 않으면서 빛나고 풍부한 색채의 표현이 가능했다. 이 그림을 자세히 들여다보면 볼수록 형체의 색들이 번지는 듯 느껴진다. 그는 세부묘사에 집착하지 않았다. 거칠게 스케치하고 채색했지만 늘 완벽한 데생이었고 사실적으로 그린 것이 아닌 보이는 대로 그렸다.

〈물랭 드 라 갈레트의 무도회〉는 매주 일요일에 열리는 당시 꽤나 유명한 무도회였다. 대규모 도시계획 이전에는 이 야외무도회장이 몽마르뜨의 상징이기도 했다. 몽마르뜨 언덕 꼭대기 야외주점에는 오후 3시부터 자정까지 사람들로 북적댔다. 이 작품을 위해 르누아르는 먼저 다양한 구도로 미리 그려본 후 모델들을 섭외하기 시작했다. 사람을 모으는 방법으로 당시 인기 많은 모자를 경품으로 걸었는데 반응이 꽤 좋았다. 그렇게 해서 이 그림 속에 등장하는 주인공들을 모을 수 있었다. 왼쪽 남자와 춤을 추고 있는 연분홍색 옷을 입고 있는 여인은 평소 르누아르가 모델로서 좋아했던 마르그리트 르그랑으로, '마르고'라고 불렀다. 또 앞의 두 여인은 친구 에스텔과 그의 동생 장이다. 지인들을 자연스럽게 초대해 그들이 파티를 즐기게 했고 르누아르는 즐거운 마음으로 그림을 그렸다.
사물과 사람 그리고 일어나는 사건에 환희와 즐거움을 찾았던 사람이 바로 르누아르였다. 이런 성격을 가진 그를 좋아하지 않을 사람이 누가 있었을까. 그는 모든 사람들과 잘 지냈고 다들 그를 좋아했다.

아름다운 눈을 가진 화가

르누아르가 아내 알린 샤리고를 처음 만났을 때, 그녀는 19살이었다.

〈뱃놀이 일행의 오찬〉 그림 안에 미래의 부인이 될 알린 샤리고의 모습도 있다. 그림 좌측에 사랑스러운 얼굴로 강아지에게 흠뻑 빠져 있는 여인이 바로 알린 샤리고다. 르누아르는 사랑하는 그녀에게 편지 대신 이 작품으로 마음을 전했다. 르누아르는 40세가 되었을 때 비로소 결혼에 대해 진지하게 생각한다. 하지만 결혼과 사랑은 또 다른 문제라고 생각했다.

스스로 화가로서 부족함을 느끼고 있었고 더 많은 것을 배우고 느끼고 성장해야 한다고 생각하고 있었다. 그는 이탈리아 여행을 통해 성장의 시간을 갖기로 계획하고 있었다. 이런 마음을, 결혼에 대해 망설이고 있는 이 남자의 마음을 어찌 알린 샤리고가 알지 못했겠는가. 망설이는 르누아르에게 그녀는 여행이 끝나고 돌아올 때까지 서로에 대해 생각하는 시간을 가져보자고 했다.

르누아르는 곧 이탈리아 여행을 떠났고, 여행에서 돌아오자마자 즉시 그녀와 결혼을 했다. 여행을 통해 그는 화가로서 한 뼘 더 성장할 수 있었고, 그녀에 대한 사랑을 깨닫게 되었던 것이다.

르누아르는 단정하지 않은 옷차림을 하고 정신없이 돌아다니며 그림을 그리기 일쑤였다. 그의 아내는 그를 사랑과 연민으로 바라보며 "저 정신 나간 사람을 어쩌면 좋지" 라고 자주 말했다고 한다. 걱정과 사랑스러움이 묻어나는 그녀의 말투를 상상해보니 나도 모르게 미소가 지어진다.

인상주의 명칭을 얻으며 차츰 그도 유명해져갔고 그는 계속해서 좋아하는 그림을 감각적으로 아름답게 표현했다. 그는 나체여인을 많이 그린 것으로 유명하다. 르누아르는 여인의 가슴을 찬양한 사람이었다. 하루 날을 잡아 누드모델을 세워두고 장미다발을 그리기도 했다는 일화가 있을 정도였으니 말이다.

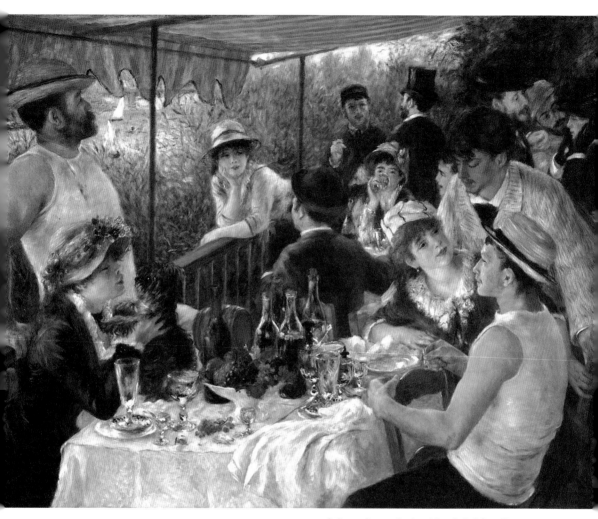

피에르 오귀스트 르누아르 〈뱃놀이 일행의 오찬〉
1880~1881년, 129.5×172.5cm, 유채, 필립스 컬렉션은 워싱턴 D.C. 국립미술관 소장

"신이 이런 아름다움을 창조하지 않으셨다면

나는 화가가 되지 않았을 것이다."

– 피에르 오귀스트 르누아르 –

인상주의 화가들은 대상을 사실적이 아니라 실제 보이는 대로 그렸다. 인상주의 그림은 시간과 공간에서 본 대상의 이미지를 그린다. 그때 그 이미지에 비추는 빛, 그리고 대상을 둘러싼 대기의 상태에 따라 대상은 달라 보인다. 빛에 의해 시시각각 변하는 그 찰나를 그린 화가들이 인상주의자다. 인상주의 화파의 대표적인 한 사람이었던 르누아르 또한 밝고 빛나는 풍부한 색채로 그림을 그렸다. 마치 르누아르의 눈에 세상 모든 것들이 빛나게 보였던 것처럼.

결혼 이후, 그리고 나이가 들어가면서 르누아르는 서서히 예전에 그렸던 인상주의 기법과 달리 구체적인 묘사를 하기 시작하면서 자신만의 화풍을 구사했다.

삶을 낙관적으로 바라보다

그는 말년에 신경통과 관절 류머티즘으로 오래 고생을 했다. 손으로 붓을 잡을 수 없을 정도로 류머티즘이 악화되어 붓을 손에 묶고 그림을 그렸다. 그를 아끼는 동료들은 이를 무척 안타깝게 생각해 유명의사를 수소문해서 치료를 받게 했고 그 덕분에 2년 후에는 조금 걸을 수도 있게 됐다. 육체적 고통은 늘 따라다녔지만 그의 그림에는 언제나 젊음과 건강함이 있었다. 그에게 그림은 삶의 일부분이 아닌 전부였다. 평생 삶을 낙관적으로 바라보았듯 그의 그림 세상은 늘 아름다운 곳이었다.

"그림이란 건 그렇지 않은가, 벽을 장식하려고 있는 거야.

따라서 가능한 화려해야 해.

내게 그림이란...

소중하고 즐겁고 예쁜 것, 그렇지, 예뻐야 해!"

- 1919년 르누아르가 앙드레에게 보낸 편지 중 -

그가 세상을 떠나기 전, 집에서 일하던 사람이 따온 한아름의 아네모네 꽃을 보며 르누아르는 "꽃은…" 라고 말한 후 영면하였다.

그는 마지막으로 무엇을 전하려 했던 것일까. 마치 그가 곁에서 꽃을 보고 떠나가는 것처럼, 꽃처럼 아름답던 사람 피에르 오귀스트 르누아르! 안녕, 하고 읊조리게 한다.

같은 것을 보고 모두가 똑같이 말할 수 있다면

세상은 그저, 아름답기만 한 곳일 텐데...

- 작가노트 -

메리 카사트 〈아이의 목욕〉 1891~1892년, 100×66cm, 유채, 시카고 아트 인스티튜트

메리 카사트
(1844~1926년, 미국)

:

〈아 이 의 목 욕〉

사실 여류화가라는 말도 최초라는 말도 마치 '진짜 아닌 진짜, 원조 아닌
원조' 이런 느낌이 들어 상당히 식상하다. 하지만 굳이 왜 나조차 '여류화
가' '최초의 여성멤버' 하는 이런 표현을 빠트리지 않고 쓰고 있는 것일까
진지하게 생각해보았다.

미술계의 페미니즘 운동은 1970년대 1세대 미술사학자들에 의해 여류화
가들이 재조명되면서 시작되었다. 페미니즘은 남녀의 기회평등 운동을
뜻함에도 불구하고 마치 여성우월주의를 표현하는 것처럼 불편해하는 사
람들이 있다. 하지만 페미니즘 운동, 여권신장 운동으로 인해 여성화가들
이 재조명되었다는 사실을 부정할 수는 없다. 더 많은 여성화가들이 알려
지기를 바라는 마음에서 최초의 인상주의 여성멤버였던 '메리 카사트'의
이야기를 시작해보기로 한다.

당시 미국 아카데미의 중심에는 고전화풍이 자리하고 있었는데 메리 카

사트는 미국에 인상주의를 전파한 인물이다. 미국에서의 인상주의에 대한 인기와 열광은 대단했다. 훗날 메리 카사트는 1904년 프랑스 정부로부터 최고의 영예의 상 '레종 도뇌르' 훈장을 받았다. 프랑스와 미국의 인상주의 사조가 뿌리내린 간격은 12년 정도 되는데, 메리 카사트가 파리와 미국에서 전시활동을 활발하게 하면서 미국 인상주의의 기틀을 확립한 데 대한 공헌을 인정받은 것이다. 미국에 인상주의가 알려지면서 인상주의 그림은 상당한 인기를 누렸다. 작품 구입이 프랑스에서보다 미국사람들에 의해 활발하게 팔려나갔으니 말이다. 이 당시 미국인들에게 프랑스는 마치 성지 순례하듯 예술가로서 한 번은 다녀와야 하는 그런 곳이 되었다. 그런데 어찌하여 '레종 도뇌르' 훈장을 받을 만큼 유명했던 그녀가 '인상주의 화가'라고 하면 많은 사람들이 생소해하는 것일까?

그 이유는 여성이라는 이유로 미술사에서 의도적으로 배제되었기 때문이다. 인상주의 화파에서 존재 여부만 언급되는 정도였던 여류화가들이 재조명되기까지에는 1세대 페미니즘 미술사학자들의 노력이 있었다. 남성 중심 사회에서 꿋꿋하게 여성화가로 활동을 하며 일생을 보냈던 그녀 또한 잊혀진 존재였다.

불평등하게 의도적으로 매장된 여성미술가가 메리 카사트 말고도 얼마나 많이 있을까. 요즘에는 당시 활동했던 여성으로 마네의 동생과 결혼한 모리조와 곤잘레스도 곧잘 언급되곤 한다.

차라리 네가 죽는 것을 보면 좋겠다

메리 카사트는 미국 상류가정의 유복한 분위기에서 성장했다. 당시 미국 상류층에서는 유럽여행이 유행이었다. 메리 카사트가 7살부터 4년간 가

족들은 프랑스, 독일 등지를 머물며 유럽문화를 경험했다. 이 여행을 통해 그녀는 유년기시절에 다양한 문화를 수용하고 경험하며 시야를 넓혔다. 덕분에 도전하는 것에 대해 두려움이 없었다.

그녀는 1855년 파리 국제박람회에서 쿠르베의 작품에 큰 감명을 받았다. 이때부터 그림에 대해 관심을 갖기 시작했다. 쿠르베는 사실주의 유파로 당시의 고전주의나 이상화, 낭만주의적인 공상 표현은 배격하고 자신의 눈에 보이는 것만 그리겠다고 주장했던 화가다. "당신이 천사를 내게 그려달라고 하려면 그 천사를 내게 보여주시오" 라고 말했던 쿠르베에게 큰 감명을 받았던 당시 메리 카사트의 나이 11살이었다. 그녀는 실제로 그 꿈을 이루기 위해 가족들의 반대를 무릅쓰고 가족의 품을 떠난다.

당시 상류층 가정에서 그림 그리는 일은 환영받지 못하는 직업이었다. 메리의 아버지는 왜 그토록 하찮은 직업을 가지려는지 납득하지 못했다. 부족함 없이 자란 딸이 왜 힘든 길을 가려 하는지 도무지 이해하지 못한 것이다. 심지어 아버지는 이렇게 말했다고 한다.

"차라리 네가 죽는 것을 보았으면 좋겠다."

하지만 메리 카사트는 뜻을 굽히지 않았다. 가족들의 만류에도 불구하고 그녀의 결심은 굳건했다.

마침내 그녀는 당시 예술의 중심도시였던 파리로 유학을 떠났다. 하지만 그녀의 바람과는 달리 파리의 미술계는 여성에게 문호를 개방하지 않았다. 파리의 최고 국립학교 에꼴 데 보자르에서는 그녀에게 입학허가를 내주지 않았다. 그렇다고 낙담하거나 포기할 것 같았으면 시작도 하지 않았을 일이다. 그녀는 다른 방안을 찾아 그림학업을 시작했고 시간이 날 때마다 루브르박물관을 찾아 거장들의 그림을 모사하며 실력을 다져나갔다. 그녀는 실력을 입증하기 위해 살롱전에 출품한다. 그리고 입상을 한다.

작가로서 자리매김하게 되는 성과를 이룬 것이다. 인상주의 멤버였던 드가는 당시 그녀가 그린 〈코르티에 부인의 초상〉을 보고 "누구인지 몰라도 나와 같은 것을 느끼는 사람이다" 라고 말했다. 드가는 〈코르티에 부인의 초상〉을 그린 화가가 여성일 것이라고는 상상도 하지 못했다고 한다. 드가와의 만남을 계기로 그녀는 인상주의 멤버로 활동하게 되고, 이때부터 메리 카사트의 화풍은 인상주의의 영향을 받게 된다.

오늘의 명화 〈아이의 목욕〉

초록, 하양, 분홍 줄무늬 옷을 입은 엄마는 아이와 몸이 맞닿아 있다. 모성의 중요성을 강조하고 있는 모습이다. 아이들이 누드로 등장하는 것은 르네상스 고전주의 회화에서부터였다. 종교적 도상에서 주로 나왔다.

메리 카사트는 1872년에 유럽에 완전히 정착한다. 그러면서 이탈리아로 스케치 여행을 떠나는데, 여행에서 그녀는 코렛지오의 성모자상(Madonna and Child)에 매료되었다. 성모자상에 대한 관심은 훗날 카사트의 평생의 주제가 된 '엄마와 아이'의 근원이라 볼 수 있다.

그녀는 판화제작을 상당히 많이 했는데 동명의 작품이 많다. 유화로 그리고 판화로 만들어내는 작업을 했기 때문이다. 활동범위가 극단적으로 제한되다 보니 아이를 양육하는 여성의 일상을 담은 그림이 많다. 마치 조선시대 초충도를 그렸던 신사임당의 그림처럼 말이다. 당시 사대부 여성들은 양반 집안의 여성일지라도 정식 교육을 제대로 받지 못했다. 시대적 한계에 갇힐 수밖에 없던 때였다. 양반집 여성들은 집밖 외출에 제약이 많았고 남성들이 드나드는 사랑채에조차 자유롭게 출입하지 못했다. 그랬기 때문에 그림의 소재는 집안에서 그릴 수 있는 것을 찾을 수밖에 없었다.

· · ·

신사임당의 그림소재에 대한 이유와 마찬가지로 메리 카사트의 소재 또한 모성애적 여성상은 여성의 정치참여와 외부적 활동이 자유롭지 못했던 사회적 불평등과 관련이 있었다.

당시 미술계는 남성의 전유물이었기 때문에 여자들의 활동에 대한 입지가 상당히 낮았다. 그녀가 실제 자유롭게 관찰할 수 있었던 주제는 아이를 양육하는 여성의 일상일 수밖에 없었다. 또 현실 세계의 실존 인물에 대한 매력을 느꼈기 때문에 오랜 시간 아이와 엄마의 모습을 그리는 일이 가능하기도 했다. 그렇게 카사트는 아이와 엄마의 모성애를 주제로 하여 평생 즐겨 그리게 된다.

그녀의 그림에 대한 반전이라 하면, 무수히 많은 모성애를 표현한 작품을 탄생시킨 메리 카사트가 평생 독신이었다는 점이다.

여자가 아닌 화가로 살고 싶었다

3대 여류화가라고 하면 메리 카사트, 모리조, 곤잘레스를 말하기도 한다. 모리조는 초기 인상주의 개척자라 불리는 마네의 막내 동생과 결혼한다. 결혼한 그해 여성 최초로 인상주의 전시에 참여한다. 어떻게 보면 혼맥을 업고 성장한 격이다. 하지만 메리 카사트는 완전한 독립된 화가로서 인상주의 활동을 했고 이후에도 자신에게 주어진 시대의 삶을 거부하고 여성이 아닌 인간으로 살았다. 예술가의 삶을 살기 위해 평범한 여성의 삶을 거부했던 것이다. 그녀는 평생 독신으로 살면서 작품에 대한 열정으로 승부를 걸었다. 진정으로 메리 카사트는 예술가로서의 정체성을 능동적으로 고민했다. 하지만 자신이 경험하지 못했던 '모성애'에 대한 어려움과 그리움을 종종 토로하곤 했다.

메리 카사트 〈Mother Wearing A Sunflower on Her Dress〉
1905년, 92×74cm, 유채, 개인소장

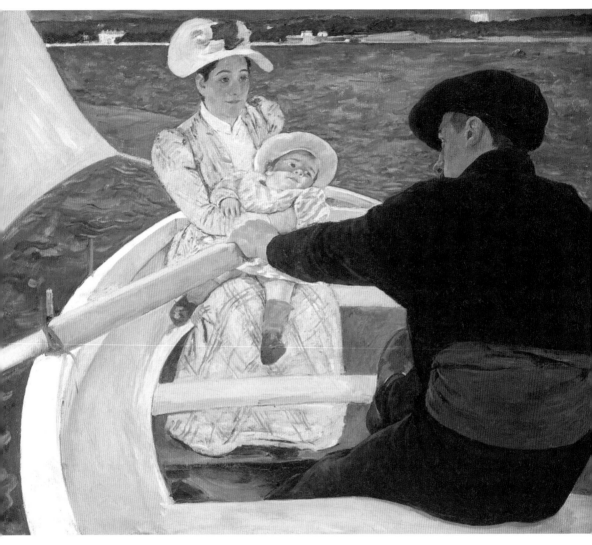

메리 카사트 〈The Boating Party〉 1893~94년, 유채, 워싱턴D.C. 국립미술관

"차라리 결혼해서 아이를 낳아 기르는 것이 더 나은 일인지도 모른다."

메리 카사트는 여성이라는 이유로 사회적 냉대를 받기도 했다. 시카고 박람회에서 대규모 벽화를 제작하고 제작비를 지급받지 못한 적도 있었다.
"내가 늙고 힘없는 여자가 아니라면….."
한평생 여성이라는 이유로 난관을 겪어야 했던 그녀는 뉴욕 전시 수익금을 여성을 위해 기부하며 여성 해방 운동가를 자처했다. 평생 독신으로 살았던 이 예술가의 꿈은 이루어진 것일까. 문득 그녀가 이루고자 했던 것이 무엇이었을까 궁금해진다.

화가가 되는 일? 여성이 화가로 성공하는 일? 처음에는 전자였을 것이고 이후에는 둘 다였을지도 모른다. 여성화가로 사는 어려움을 생각하다 문득 그런 생각이 든다. 인간의 삶은 원래부터 평등하지 않다고, 어찌 여자와 남자의 이야기뿐이겠는가. 인종 차별부터 해서 나라 간의 국익을 위한 차별은 흔한 일이다. 극심한 차별을 경험한 사람은 평등에 가까워지는 것을 삶의 목표로 두는 경우가 많다는 것을 또 한번 느끼게 된다.

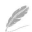

처음 메리 카사트의 그림을 보면
누구나 '따뜻하다' '아름다운 모성애'라 느낀다.
하지만 그림 탄생에 대한 시대 분위기와 개인사를 알고 나면
무거운 한숨을 내쉬는 그녀가 떠오른다.
– 작가노트 –

조르주 쇠라
(1859~1891년, 프랑스)

:

〈그랑자트 섬의 일요일 오후〉

한 점 한 점

전람회에서 모네의 작품 〈해돋이 인상〉의 제명을 보고 한 기자가 조롱 섞인 기사를 썼다. "아주 인상적이야"라며 반어법으로 조롱했던 그 기자의 말이 '인상주의'의 기원이 되었다. 이는 곧 전통적인 회화 수단을 저버린 미술가들에 대한 경멸의 표현이었다.

인상주의에서 한걸음 더 나아가 새롭게 출현한 신인상주의는 인상주의를 과학적인 방법으로 그리는 화파를 말한다. 더 쉽게 이해하자면 캔버스 위에 붓으로 한 점 한 점 찍어가며 완성하는 기법을 생각하면 된다. 인상주의가 색채와 빛을 통해 찰나의 시각적 감각을 표현했다면 신인상주의는 정확한 데이터에 의한 과학적인 방법을 이용해 작품을 완성했다. 이 한 점 한 점이 그냥 찍은 색 점이 아니라는 의미다. 신인상주의가 사용하는 독창적인 기술을 점묘주의 또는 분할주의라 말한다.

조르주 쇠라 〈그랑자트 섬의 일요일 오후〉 1884~1886년, 207.5×308.1cm, 유채, 시카고미술관

오늘의 명화 〈그랑자트 섬의 일요일 오후〉

조르주 쇠라는 신인상주의 미술을 대표하는 프랑스의 화가다. 〈그랑자트 섬의 일요일 오후〉는 쇠라가 26세 때 완성한 작품이다. 신인상파의 공식적인 출범을 알린 기념비적인 작품이면서 대표적인 점묘화 작품으로 손꼽힌다. 단순하게 보이지만 사실 상당히 복잡한 그림이다. 제명에서 말해주는 일요일 오후라는 것과 그림자로 시간을 추측해보면 오후 4시경쯤 될 것 같다. 사람들의 의복으로 보아 19세기 말 파리 중산층 사람들의 모습을 그렸다는 것을 알 수 있다. 계급구조의 관점에서 보자면 그림 속 노동하는 사람은 한 명도 보이지 않는다. '그랑자트 섬의 일요일 오후'라는 제명에서 풍기는 뉘앙스는 그림 속에 등장하는 사람들이 마치 여가를 즐기고 있을 것 같은 느낌이 든다. 그래서 다들 잘 차려 입고 그랑자트 섬에서의 여가를 보내고 있다고 말하곤 한다. 하지만 그림의 분위기와 달리 그림 속 사람들이 진짜 여가를 즐기는 것일까 하는 의문이 든다. 다시 그림을 보면 여가를 즐기기는커녕 마법처럼 마치 시간이 정지한 것 같다. 또 사람들의 무표정한 얼굴은 그림 밖에 서 있는 우리를 바라보고 있지 않다. 그림 속 인물끼리도 서로 커뮤니케이션하는 모습은 전혀 찾아볼 수 없다.

쇠라는 이 그림을 그리기 위해 매일 아침부터 그랑자트 섬에 나가 여러 포즈를 현장에서 스케치하고 오후에는 그 모습들을 화면에 배치했다. 〈그랑자트 섬의 일요일 오후〉의 구도를 완성하기 위해 습작한 스케치가 60개 정도 된다. 이 그림의 가장 큰 특징은 역시 부동성이라 할 수 있다. 기하학적인 구도와 계산된 안정감은 극도로 감정을 배제하고 있다. 인물들은 동작을 멈춘 듯 돌로 만든 조각상 느낌이 나기도 한다. 그림 속에는 사람이 40여 명쯤 되어 보이고 원숭이와 개, 나비가 보인다. 평면적이고 고요한 분위기다.

. . .

"어떻게 이렇게 모든 것이 미동도 하지 않을까?"

마치 영화의 한 장면처럼 사회가 일시정지되었다는 생각이 든다.
〈그랑자트 섬의 일요일 오후〉는 회화에 과학을 끌어들인 최초의 혁신적
인 그림이다. 하지만 미술사에서 가장 애매한 그림으로 평가되기도 했다.
이 그림은 최고의 걸작으로 칭송되면서도 무시의 대상이 되었다. 대중들
의 반응도 극과 극을 오갔다.

착시현상

그림에 사용되고 있는 점묘는 단순한 붓 터치의 형상이 아니다. 색 점의
표현 매개로 눈의 착시현상을 이용했다. 이것을 병치혼합이라 하는데 대
상을 파악하고 색채문제를 해결하는 과학적인 수단이었다. 프리즘 광선
의 색에 가장 가까운 색의 그림물감을 팔레트 위에서 섞어 색을 내는 것이
아니고 각각의 물감을 그대로 점묘로 그린다. 그린 후 거리를 두고 보면
물감을 섞어 만든 색과 같이 보인다. 이것을 병치혼합(병치법)이라고 하
며 더욱 밝고 생생한 효과를 낸다. 물론 이렇게 계산된 안정감과 기하학적
인 구도를 표현하는 작품은 제작기간도 상당히 오래 걸렸다. 약 3m 너비
의 크기의 이 그림은 제작에 2년이 걸렸다.

배경으로 다시 등장한 〈그랑자트 섬의 일요일 오후〉

그의 또 다른 작품으로 〈포즈를 취하는 여자들〉이 있다. 세 여자의 누드가

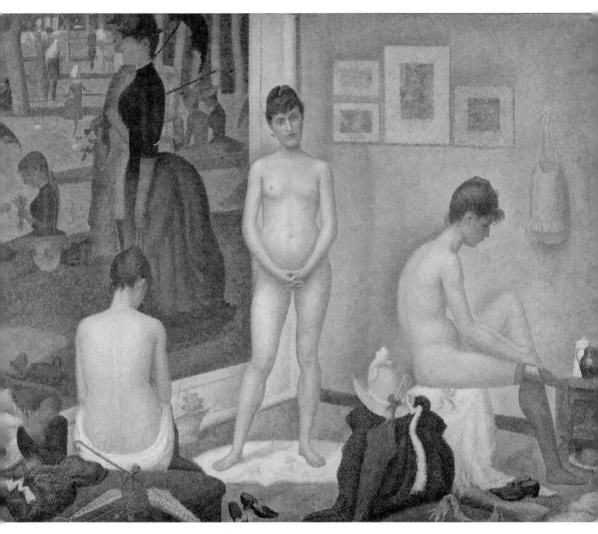

조르주 쇠라 〈포즈를 취하는 여자들〉
1888년, 39.4×48.9cm, 유채, 뮌헨 노이에 피나코테크 미술관

그려진 그림 속에 〈그랑자트 섬의 일요일 오후〉가 다시 등장한다. 은근 반가운 마음이 든다. 화가는 이 그림을 어떤 의미로 그린 것일까. 누드 작품의 배경으로 자신의 대표적인 그림을 왜 다시 등장하게 했을까. 단순히 화가의 마음에 드는 작품이라서?

〈포즈를 취하는 여자들〉은 〈그랑자트 섬의 일요일 오후〉그림에 비하면 상당히 작은 사이즈(39.4×48.9cm)의 그림이다. 세 명의 모델을 자세히 보면 마치 한 명의 모델이 다른 자세를 취하고 있는 것 같다. 우측에 측면으로 앉아 있는 모델이 포즈를 바꾸어 왼쪽 여인의 모습으로 등을 돌리고 웅크리고 있는 포즈를 취했다. 또 다른 포즈로 그림의 한가운데 정면을 향해 서 있다. 그렇다면 혹시 배경으로 등장한 〈그랑자트 섬의 일요일 오후〉그림 속 전경의 커다란 여자 모델도 이 누드 모델과 같은 사람이 아닐까. 그러고 보니 느낌이 상당히 그렇다. 〈그랑자트 섬의 일요일 오후〉를 위해서는 드레스를 차려 입고 그랑자트 섬에서 산보하는 현실의 여인 포즈를 취했을 것이다.

이 두 그림을 통해 당대 사회상에 대한 쇠라의 생각을 읽을 수 있다.
〈그랑자트 섬의 일요일 오후〉에 등장하는 사람들은 파리 중산층 사람들로 잘 차려입고 나와 여유로운 일요일 오후를 보내는 모습을 보여주고 있다. 이 그림에서는 노동하는 사람을 단 한 명도 찾을 수 없지만 〈포즈를 취하는 여자들〉을 통해 노동하는 사람을 찾게 된다. 다름 아닌 그림 속 인물들은 모델의 포즈에 불과하다는 것을 말하고 있다.

'그녀가 직업 모델로서 그 사회 속에서 노동자였다는 것을 지적하고 있는 것은 아닐까.'

쇠라는 현실의 모습을 그렸던 것이 아닌 그 시대의 사회비판적인 시선도 담았다는 것이 필자의 생각이다. 이 그림 속 모델을 통해 노동에 대해 진지하게 생각해보게 한다.

좋아하는 일이 노동이라 생각될 때가 있다. 화가도 그림을 그리면서 사회 속 노동자라 생각했던 것일까. 그것이 아니라면 그림 속에 자신의 사명감을 담아 사회적 메시지를 전달하려 했던 것일까. 어떤 일이든 직업에 대한 사명감과 주어진 임무를 잘 수행하려는 마음가짐이 옅어지면 자신도 모르는 사이에 괴로워진다. 화가는 오랜 시간에 걸쳐 완성하는 점묘 방식으로 그림을 그리면서 자신의 재능과 능력을 얼마나 현실화시킬 수 있을까를 고민했을 것이다.

비운의 화가

사람들은 조르주 쇠라를 '비운의 화가'로 기억한다. 그가 어떤 삶을 살았길래 이리도 슬픈 꼬리표를 달았을까. 화가로서의 생을 보자면 쇠라는 작품활동은 10년 정도밖에 하지 못했다. 그는 파리 태생으로 부유한 가정에서 나고 자라 생활의 어려움은 없었다. 유년기 시절에 그림을 배우고자 했을 때 가족들의 반대도 없었고, 지원도 시원스럽게 받았다. 원하는 진로를 선택한 셈이다. 아버지는 법공무원이었고 아버지를 닮아 명석한 두뇌를 가졌으며 과학에 대한 열망 또한 아주 컸다. 조르주 쇠라는 도서관에서 회화이론과 색채학을 독학으로 공부하며, 광학이론과 색채학을 독자적으로 연구하고 제작했다.

그런 그에게도 사랑하는 사람이 있었다. 쇠라는 모델이었던 마들렌 크노블로흐와 동거하며 아들을 출산했다. 집안의 반대로 망설이다 용기 내어

그녀와 아들을 소개했는데 얼마 후에 쇠라는 감기에 의한 합병증으로 사망하고 말았다. 그때 나이가 31살이었다. 그리고 그의 어린 아들도 아버지를 따라 사망했다. 이른 나이에 요절하면서 〈그랑자트 섬의 일요일 오후〉 외에 다른 그림은 크게 관심을 받지 못했고, 그의 또 다른 가능성을 볼 수 없게 되었다.

역사적으로 보면 그가 활동하던 당시는 과학의 발달로 사진기가 보편화되었던 때다. 사실적인 형태의 그림보다는 인간만의 감성으로 표현할 수 있는 것이 색채 표현이었다. 그런데 빛과 색채에 치중하다 보니 형태가 모호해졌다. 이것을 보완하기 위해 회화에 과학이 등장했고 신인상주의 점묘화와 같은 그림이 탄생하게 된 것이다.

회화에 과학을 끌어들여 〈그랑자트 섬의 일요일 오후〉를 완성했을 때, 그의 나이는 26세였다. 젊은 나이에 그림도 화가도 유명해졌지만 조르주 쇠라는 너무 이른 나이에 막을 내린 비운의 화가로 기억되고 있다.

조르주 쇠라의 〈그랑자트 섬의 일요일 오후〉는 한 땀 한 땀! 과학적으로 생각해서 열심히 아름답게 만든 작품으로 기억되면 좋겠다.

오랫동안 이 그림이 생각 날 것 같지 않나요?

"즐겁게 춤을 추다가 그대로 멈춰라.
눈도 감지 말고 웃지도 말고
울지도 말고 움직이지 마!"
- 작가노트 -

PART 5

나에게 특별한 그 무엇

창작자의 삶을 산다는 건
자신의 삶에 대한 방향키를 가지고 산다는 의미다.

화가들에게는 자신만의 특별한 것이 있다.
다른 시선으로 보는 일,
사소한 것을 아주 특별하게 보는 눈.

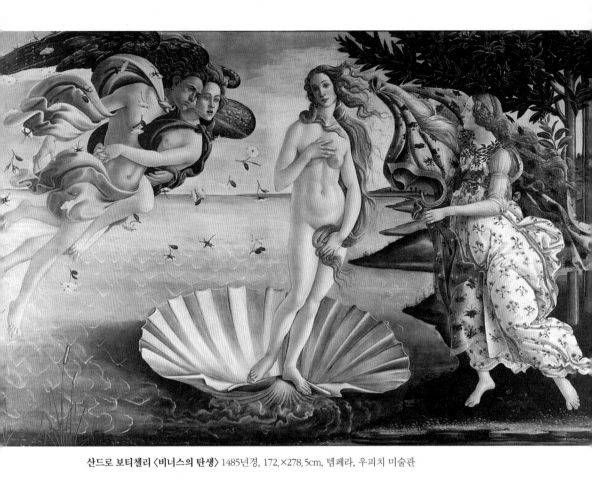

산드로 보티첼리 〈비너스의 탄생〉 1485년경, 172.×278.5cm, 템페라, 우피치 미술관

산드로 보티첼리
(약1445~1510년, 이탈리아)

:

〈비너스의 탄생〉

비너스를 사랑한 화가

신화에 나오는 비너스를 최초로 그린 화가가 있다. 바로 이탈리아 초기 르네상스를 대표하는 산드로 보티첼리다. 그는 르네상스 미술에서 처음으로 신화적인 이교 주제를 표현한 화가였다. 그 당시 비너스는 거의 손바닥만한 세밀화 또는 판화의 규격 사이즈로 그려지고 있었다. 회화의 주제가 되기보다 마치 책을 보듯 소장할 뿐 고대의 신화인 비너스를 주제로 큰 그림을 그린다는 것을 누구도 시도하지 않았다.

보티첼리는 피렌체의 명문가 메디치에게 고용되어 평생 동안 큰 후원을 받으면서 초상화를 비롯한 많은 그림을 그렸다. 막강한 세력을 잡고 있던 메디치가는 13세기 말부터 무역과 금융업으로 성공한 대단한 부호였다. 당시 르네상스 시대의 부흥이 메디치가에 의해 발전했다고 할 만큼 메디치가는 문예, 학문, 예술 분야에 아낌없는 후원을 했다.

오늘의 명화 〈비너스의 탄생〉

이 작품은 '천상의 비너스'가 표현되었다 할 만큼 신비롭다. 〈비너스의 탄생〉은 메디치가문의 로렌초가 자신의 결혼기념으로 주문한 그림으로 추정한다. 이 그림은 1815년 카스텔로에 있는 메디치 저택에서 발견되기 전까지는 일반인들에게 알려지지 않았다. 물론 그림이 발견되기 전까지 보티첼리라는 화가 또한 잊혀져 있었다. 보티첼리는 19세기에 와서야 연구되면서 재조명된 화가다.

그가 그린 〈비너스의 탄생〉은 아름다움과 사랑을 상징하는 비너스를 시적으로 잘 표현하여, 수많은 비너스 그림 중 단연 최고라는 평을 받고 있다. 〈비너스의 탄생〉을 그릴 당시 보티첼리는 화가로서 절정기에 있었다. 그래서일까. 여전히 '아름다움의 대명사' 하면 〈비너스의 탄생〉에 등장하는 비너스를 떠올리게 된다.

인간화된 비너스를 통해 육신의 아름다움과 정신의 아름다움을 결합하고 있는 상징적인 그림이라 말한다. 부끄러워하는 듯하면서 자신의 아름다움을 보여주려는 포즈로 긴 머리카락과 두 손으로 가슴과 중요한 부분을 가리고 있다. 관능미도 살짝 엿볼 수 있지만 결코 야하거나 세속적인 느낌이 들지 않는다. 사실적 표현이 아닌 양식화된 표현을 했다. 인체 곡선의 묘미를 볼 수 있다. 그림의 가장 큰 특징은 이상할 만큼 가벼워 보인다는 점이다. 너무나도 가벼워 보여 마치 비눗방울처럼 떠오를 것만 같다.

그림 속 신화 이야기

그리스신화에서 아름다움과 사랑의 여신 아프로디테의 영어식 이름이 비

너스다. 아프로디테는 거품에서 태어난 여자라는 의미를 가지고 있다.

하늘의 신 우라노스의 아들 크로노스가 아버지의 성기를 거세해 바다에 던져버렸다. 크로노스는 아버지의 자리를 차지하고 이후 신들의 왕 제우스를 낳은 아버지가 된다. 거세된 우라노스의 성기는 바다를 떠다니다 정액이 섞인 거품을 내뿜었고 그 거품에서 태어난 여자가 비너스다.

바다의 거품에서 태어난 사랑의 여신 비너스가 조개껍질 위에 너무나도 가볍게 서 있다. 마치 공기처럼 물방울처럼 하늘로 둥둥 떠오를 것 같다. 오른발을 약간 들고 조개 위에서 내리려는 포즈를 취하고 있다. 오른손을 가슴에 얹고 왼손과 머리카락으로 아랫부분을 살포시 가린 포즈는 고대의 아프로디테 조각상에서 유래한 포즈다. 이것을 '비너스 푸티카' 라고 하는데 순결 정숙한 비너스라는 뜻이다.

그림 속 배경은 미의 여신 탄생지로 알려진 키프로스 섬이다. 서풍의 신 제피로스는 입김으로 바람을 불고 있다. 제피로스의 품에 안긴 여신은 제피로스의 아내이면서 꽃의 여신 클로리스다. 그녀 주위로 꽃송이들이 떨어져 향기로움을 느끼게 한다.

제피로스의 바람 덕분에 비너스는 섬에 잘 도착할 수 있었다. 오른쪽에 여신이 비너스를 기다리고 있다. 그 여신은 봄의 시간이 수놓인 비단 망토를 들고 서 있는 계절의 신 호라이 중 한 명인 봄의 여신이다.

화가의 이상형

그림에 등장하는 비너스의 실제 모델은 화가 보티첼리의 미적 이상형이었던 시모네타다. 비너스의 얼굴이 그녀의 얼굴이라 생각하면 된다. 그녀는 메디치가문과 아주 가까운 집안에 시집을 갔다. 감히 사랑할 수 있는

여인이 아니었기에 보티첼리가 동경했다고 말하는 것이 더 정확한 설명일 것이다. 평소 메디치가에서도 아름다웠던 시모네타의 초상주문을 많이 했었다.

그렇다고 해서 〈비너스의 탄생〉이 그녀의 초상화라는 뜻은 아니다. 단지 신화에 나오는 내용으로 그리는데 그녀의 아름다운 얼굴을 떠올리며 그린 얼굴 모델이 되었을 뿐이다.

당시 르네상스 최고의 미인이라 불렸던 시모네타는 예술가들을 비롯해 인문주의자들이 찬미했던 미인이었다. 안타깝게도 그녀는 1476년 22살 이른 나이에 세상을 떠났다. 이후에도 보티첼리는 시모네타의 죽음에 대해 애도하며 이상화시킨 그림을 많이 그렸다. 그녀의 사후에도 계속해서 미적 근원으로 삼았다. 모델을 보고 똑같은 비율로 그린 것은 아니고, 가능한 10등신의 비례를 보면서 인격화한 신화 속 주인공을 그린 것이다. 실제로도 시모네타가 포즈를 취해준 적은 거의 없다.

비너스 중에 비너스

당시 화가들이 결코 해결하지 못한 결함을 보티첼리가 해결했다. 그것은 대상을 묘사하면 할수록 딱딱해진다는 점이었다. 딱딱함과 좌우대칭적인 배치에서 오는 결함을 동시에 해결한 보티첼리의 그림 속 비너스는 마치 몸무게를 잊은 듯 신기루같이 가벼운 느낌이 든다. 기독교 전설만을 그리던 시대적 분위기와 달리 고전시대의 신화를 묘사했다는 점도 상당히 놀랍다.

신화적인 누드화가 탄생된 배경에는 메디치가를 중심으로 형성된 신플라톤주의자들이 있었다. 당시의 인문주의자들이나 시인들은 고전 부흥의

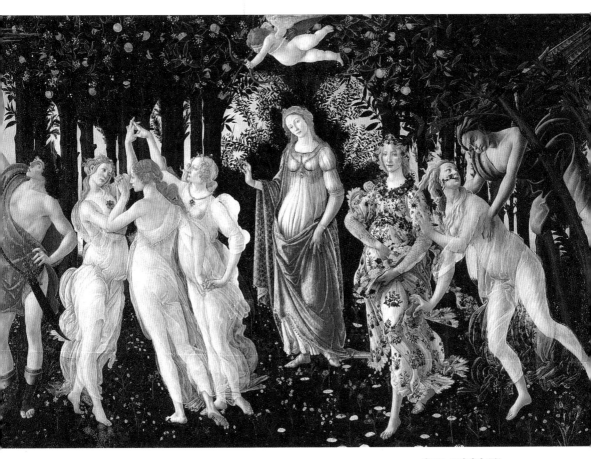

산드로 보티첼리 〈봄〉
1480년경, 203×314cm, 템페라, 우피치 미술관 (메디치 리카르디궁 1498~1516년)

분위기에 심취해 있었다. 그들은 고대 그리스의 문화 부활에 목소리를 높였고, 그것을 실제로 눈으로 볼 수 있게 해준 사람이 보티첼리였다. 〈비너스의 탄생〉은 그리스 철학을 중심으로 기독교 철학과 연결하는 매개 역할을 시도해 그림으로 표현한 것이다. 이러한 이유로 〈비너스의 탄생〉이 비너스 중 단연 최고라는 평을 받고 있는 게 아닐까.

〈봄〉 그림은 〈비너스의 탄생〉에서와 같이 섬세한 곡선의 리듬이 있다. 그림 속 중앙에 여신 비너스가 서 있고 머리 위로 사랑의 신 큐피드가 있다. 나무들 사이로 환한 빛이 보인다. 어두운 나무 배경 사이로 하늘을 느끼게 해 그림이 더욱 선명해보이게 한다. 그의 그림에는 감미로운 감정이 담겨 있는 듯하다. 마치 살아있는 여신들과 마주하는 듯 생명력도 가득하고.

그림에서 특유의 감미로움이 향기로 은은하게 퍼진다.
- 작가노트 -

대 피터 브뢰겔
(1525~약1569년, 네덜란드)

:

〈 네덜란드 속담 〉

북유럽 르네상스의 농민화가

대 피터 브뢰겔은 북유럽 르네상스의 대표적인 화가다. 당시 플랑드르에서 르네상스 예술이 유행하기 시작했는데, '플랑드르'는 벨기에를 중심으로 네덜란드 서부, 프랑스 북부에 걸쳐 있는 지방을 이르는 말이었다. 대 피터 브뢰겔에 대한 어린 시절 자료는 기록에 남아 있지 않다. 그림은 여전히 사랑받고 있지만 그에 대한 자세한 정보가 없기 때문에 떠도는 말을 모은 전기 기록만 남아있는 실정이다. 그래서 수수께끼의 화가로 불린다. 당시 화가들은 대부분 그림에 서명을 하지 않았다. 하지만 추정이 아닌 '정확히 브뢰겔의 그림이다'라고 말할 수 있는 이유는 그가 서명과 날짜를 입하는 습관을 가지고 있었기 때문이다. 전해져 오는 그의 그림은 대략 60여 점이다. 그는 주로 달력그림, 속담그림, 종교화, 풍속화, 지옥그림 등을 그렸다고 전해진다. 더 정확히 말하자면 그의 두 아들도 유명한 화가였는데 큰아들은 환상적이고 악마적인 화면을 즐겨 그려 '지옥의 브뢰겔'이라 불렸고, 차남은 화초나 풍경을 즐겨 그려 '꽃의 브뢰겔'이라 불렸다.

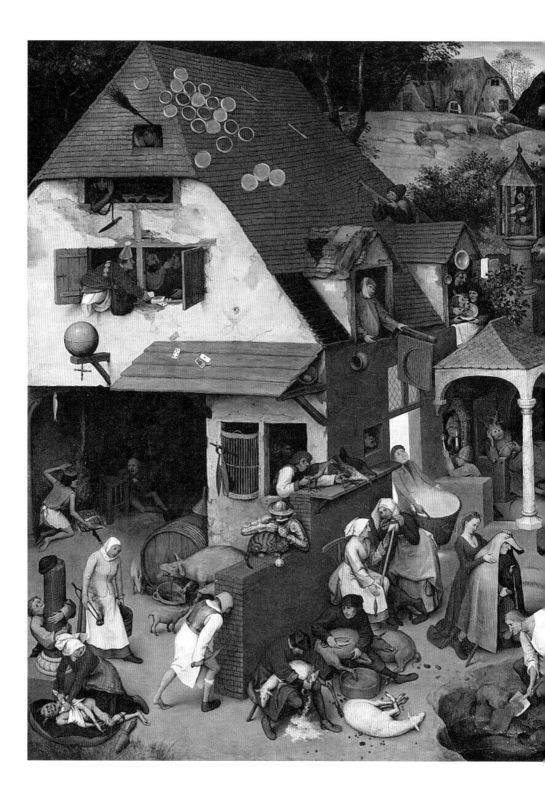

대 피터 브뢰겔 〈네덜란드 속담〉
117×163cm, 유채,
베를린 주립박물관

아버지인 대 피터 브뢰겔은 민간전설이라는 속담을 주제로 그림을 즐겨 그리다가 네덜란드가 에스파냐의 식민지, 억압과 차별로 고달픈 현실을 겪기 시작하면서부터 농민을 주제로 그리기 시작했다. 그는 농민의 휴머니즘을 표현하는 그림을 그린 최초의 농민화가로 불린다. 농민화가라는 이 별칭이 어쩐지 낯설지 않다. 다름 아닌 〈만종〉〈이삭 줍는 여인들〉을 그린 18세기 자연주의 대표화가 밀레도 농민화가로 불렸다.

오늘의 명화 〈네덜란드 속담〉

브뢰겔의 작품 〈네덜란드 속담〉은 서민들에게 지혜롭게 살아가라는 의미를 담고 있으며, 120가지가 넘는 속담과 격언이 담겨 있다. 그림 속에 등장하는 순진한 시골 사람들의 가식 없는 몸짓과 표정이 재미를 더한다. 많은 인물을 빼곡히 그려 넣었고 장면 하나하나 읽어가는 형식으로 주인공이 따로 없다. 우매함에 대한 비판이라기보다 문맹자가 많았던 당시 사람들에게 그림을 통해 교훈을 주려는 의도가 보이는 그림이다.

우리나라 속담에 '돼지 목에 진주목걸이' 라는 말이 있다. 그림 속에도 비슷한 내용을 담고 있는 장면이 보인다. 그림 중간쯤에 있는 돼지에게 장미를 주고 있는 모습이다. '돼지에게 장미를' 이라는 네덜란드 속담은 가치를 모르는 자에게 귀한 것을 바치는 어리석음을 말한다.

그림 좌측 하단에는 악마를 재우려고 애를 쓰는 여인이 보인다. 악마마저 재울 수 있다고 생각하고 행동하는 이러한 집요함은 모든 것을 이루게 한다는 의미를 가진다.

물가로 가보자. 사람에게 꼬리만 잡힌 뱀장어가 보인다. 이는 꼬리만 잡은 것은 잡은 거라 볼 수 없음을 의미한다. 어떤 일에 있어서 완벽하지 못

• • •

하고 어설프게 하는 일에 대해 이야기하고 있다. 또 열심히 돼지의 털을 벗기는 사람이 있다. 털이 없는 돼지의 털을 뽑는 일은 힘만 들고 바보스럽다. 돼지의 털을 벗기는 행동에 대한 어리석음을 이야기하고 있다. 우리나라 속담에 '소 잃고 외양간 고치기'라는 말이 있다. 네덜란드 속담에도 있을까? 찾아보니 있다. 송아지를 못에 빠뜨리고는 못을 메우고 있는 모습이 보인다. 브뢰겔의 〈네덜란드 속담〉은 시공간을 초월하는 것 같다. 현대인에게도 필요한 교훈이 상당히 많다. 문화에는 질적 차이가 없다는 말이 있다. 서로 교류가 없는 민족 간에도 이렇게 비슷한 속담이 있는 것을 보면 인간이면 누구나 겪는 경험인 것 같다.

좌측 하단에 기둥을 무는 사람은 종교 위선자를 말한다. 그 옆을 지나는 여인이 들고 있는 것을 보니 한손엔 물, 한손엔 불을 가지고 있다. 두 얼굴을 가진 사람이라는 뜻으로 이런 사람을 절대 믿지 말라는 교훈을 준다. 아무리 급해도 실제로 숯 위에 앉아 있는 사람은 없겠지만 그림 안에는 있다. 그만큼 성급한 사람은 어리석은 행동을 하게 되어 있다는 메시지를 전한다.

지붕 쪽으로 시선을 돌려보면 타르트로 지붕을 덮고 있는 사람이 보인다. 재산이 많아 돈이 남아돌아 이런 행동을 한다는 풍자다.

가운데쯤 이솝우화에 등장하는 여우와 두루미도 보인다. 두루미는 긴 화병에 음식을 담아 먹고 있지만 초대받은 여우에게는 빈 접시뿐이다. '손님을 초대해 놓고 빈 접시로 대접한다'는 네덜란드 속담이다. 어릴 적 많이 들었던 동화이야기를 그림 속에서 보니 왠지 더 반갑다.

그 옆에 한 남자가 괴물 앞에 무릎을 꿇고 있는데 악마에게 고백하러 간다는 속담을 표현한 것이다. 자신에게 해를 입힐지도 모르는 사람에게 속마음을 털어놓는 어리석은 사람을 빗댄 표현이다.

 빨간 옷을 입은 여자가 남자에게 푸른 망토를 씌워주고 있는 모습은 얕은

수로 남을 속이려 하는 걸 보여준다. '눈가리고 아웅' 이라는 우리나라 속담이 생각난다.

그림의 재미

120여 가지 속담 중에 몇 가지만 함께 읽어보았는데 하나씩 찾아가며 이야기를 풀어가는 재미가 있다. 당시는 부를 가진 자들이 미술을 향유하던 시대였기 때문에 예술가는 성직자, 귀족의 주문을 받아 그리는 일이 대부분이었다. 그래서 일반 서민들이 그려진 그림은 예술과 거리가 있었다. 예술은 서민들의 삶과 전혀 어울리지 않는 것이라 여기던 때였다. 하지만 브뢰겔은 알프스와 이탈리아 여행에서 기록해둔 풍경을 그려 동판화로 여러 장 찍어냈다. 그는 세상 돌아가는 일이 궁금했던 사람들에게 재미난 볼거리를 제공했다. 사람들의 호기심을 충족시키는 그림으로 브뢰겔의 사업은 나날이 번창했다.

판화는 원화가 가지는 희소성보다는 복수성의 특징을 가지고 있어 가격이 저렴하다. 그리고 낱장 종이에 찍다보니 가벼워 부담 없이 구입이 가능했다. 서민들은 유익한 속담 그림을 집안 거실에 걸어두고 가훈으로 삼았다. 이러한 소재의 그림들이 귀족들에게 인기 있었던 것은 아니지만, 후대에 와서는 당시의 서민들에게 받은 인기 이상의 찬사를 받는 그림이 된다. 브뢰겔이 진짜 하고 싶었던 이야기가 인간의 우매함에 대한 비판이라고 생각하지 않는다. 오히려 서민들에게 지혜롭게 살아가기를 바라는 마음으로 그림을 그리지 않았을까. 문맹자가 많았던 당시 그림을 통해 교훈을 주고 있는 이 그림에서 휴머니즘을 발견할 수 있다.

〈농가의 결혼식〉은 대 피터 브뢰겔의 또 다른 대표작이다. 농촌 마을의 결혼식 풍경이다. 제명을 보지 않았다면 결혼식이라고 생각하기 힘들다. 또 그림을 자세히 들여다보기 전까지는 그들의 궁핍한 농가의 상황도 알 수 없었다.

브뢰겔은 농민화가라고 불리던 사람이 아닌가. 브뢰겔은 농부들을 좋아했다. 그래서 그들의 잔치와 같은 축제가 있을 때마다 그들을 찾아가 관찰하고 그림으로 담았다. 브뢰겔이 농민들의 삶에 그토록 공감할 수 있었던 이유로, 화가가 되기 전에 그가 혹시 농부였던 건 아닐까 짐작해보았다. 하지만 그는 가난하지도 궁핍하지도 않았던 부유한 화가였다. 정확한 기록이 없어 알 수 없지만 어쩌면 그가 농민과 공감할 수 있는 연결고리가 어딘가에 있을 거라 본다. 늘 자연을 통해 생산되는 곡식에 감사하는 농부의 아들이었을지도 모르겠다. 비록 브뢰겔의 아들들은 그의 영향으로 모두 화가가 되었지만 말이다. 그는 농민을 그림으로써 그들의 삶을 기록하는 사람이 되었다.

흙으로 지어진 집에서 농가의 결혼식이 한창이다. 아마도 농가의 헛간인 것 같다. 그림의 좌측 뒤쪽에는 의자가 모자라 서 있는 사람들이 많다. 결혼을 축하해주러 온 사람들일 것이다. 평소 먹거리가 풍요롭지 않았기 때문에 마을의 큰 잔치는 그들에게 특별한 먹거리를 배불리 먹을 수 있었던 날이니까 그 또한 즐거움이다.

두 사람이 앞뒤로 들고 있는 들것 위를 가만히 보니 여러 종류의 음식이 아닌 오직 수프만 올려져 있다. 그리고 음식을 나르는 들것은 어느 문짝을 떼어낸 것을 이용한 것이 아닌가.

대 피터 브뢰겔 〈농가의 결혼식〉
1566~1569년, 114×164cm, 유채, 쿤스트히스토리시즈 박물관

배고픈 악사가 연주를 하다 말고 음식 나르는 쪽을 쳐다보고 있는 모습이 해학적이다. 괜히 학창시절 아르바이트하던 학원에서 초코파이 하나를 6등분해서 아이들에게 간식으로 주던 말도 못하게 인색했던 원장이 생각났다. 물론 나에게는 한 조각도 돌아오지 않았다. 내 분량은 애초에 없었다. 집에 돌아오는 길에 초코파이 한 통을 사들고 갔더니 엄마가 "생전 먹지도 않던 웬 초코파이야?" 하고 물었던 때가 생각나게 하는 그림이다. 괜히 악사의 눈빛에서 오래전 내 배고픔과 서러움이 생각났다.

농가의 결혼식에는 비록 먹거리 종류가 다양하지는 않지만 풍요로워 보인다. 악사는 연주를 마치고 자신의 몫을 먹고 돌아갔겠지?

화면 앞에 앉은 아이는 손가락으로 빈 접시를 빨고 있다.

'음식을 받기 전일까. 아니면 다 먹고도 모자라서 빈 접시를 빨고 있는 것일까.'

차라리 다 먹고 나서 접시에 묻은 음식을 닦아 먹고 있는 것이면 좋겠다.

오늘의 결혼식 주인공은 어디에 있을까. 그러고 보니 신부와 신랑이 한눈에 들어오지 않는다. 유심히 들여다보고 나서야 찾을 수 있다. 중간 초록천이 걸려 있는 벽 아래에 앉아 있는 사람이 아무래도 신부인 것 같다. 신부의 왼쪽으로 (관람자의 입장에서는 오른쪽) 이곳에서 가장 제대로 된 의자에 앉아 있는 사람이 보인다. 등받이가 있는 의자에 앉아 있는 사람이 잔치의 혼주 아버지일 것이다.

그런데 신랑이 누구인지 알 수가 없다. 당시 네덜란드 풍습은 신랑이 하객을 접대하는 풍습이 있었다고 한다. 그렇다면 일하고 있는 남자를 찾아야 하나? 누굴까? 그림 앞에 술을 따르고 있는 사람일까? 수프를 배달하는 뒷모습만 보이는 사람은 악사의 옷과 같은 걸 보니 아닐 것 같고 뒤에 앞치마까지 두른 사람이라면 이거 무슨 결혼식에 신랑이 이리도 열심히 일할

까 하는 생각이 들게 한다.

농민들의 익살맞은 생활상을 표현했던 브뢰겔의 그림을 보고 있으면 시간 가는지 모른다. 그의 그림을 보고 있으면 가난 때문에 슬픈 사람은 아무도 없다. 가난한 삶이 누가 불행하다 했던가. 있는 그대로 볼 수만 있다면 실제로 우리는 어디하나 모자란 구석이 없는 삶을 살고 있다. 단지 모자란다는 생각이 만들어낸 결핍으로 부족하다고 생각하며 불행을 자처하고 있다.

그림은 있는 그대로 보게 하는 힘이 있다. 그래서 가난하지만 농가의 결혼식 모습은 아름답기만 하다. 브뢰겔의 그림은 현재 있는 그대로 사랑하며 현재에 머물러야겠다는 마음을 내게 한다.

꾸미지 않는
애쓰지 않는
그대로의 일상은 아름답기만 하다.
- 작가노트 -

피터 파울 루벤스
(1577~1640년, 벨기에)

:

〈한복을 입은 남자〉

루벤스의 그림에 한국이 있다

루벤스의 〈시몬과 페로〉가 로마의 역사학자가 쓴 이야기를 토대로 그린
그림이라면, 이번 그림은 우리 한복을 입은 사람을 그린 스케치에 관한 이
야기다. 평생을 화려하고 역동적인 제단화, 천정화, 인물화, 초상화, 동물
화 등 다양한 회화 장르를 그리던 인기 있는 화가 루벤스가 그린 그림에
어떻게 한국인이 등장하게 된 것일까.

오늘의 명화〈한복을 입은 남자〉

1983년 영국 런던 크리스티 경매장에 등장한 루벤스의 소묘〈한복을 입은
남자〉가 지구 반대편 우리나라에서 화제가 되었다. 당시 32만4000파운드
(약 3억 8천만원)에 팔리면서 드로잉 경매로는 최고를 경신했다. 보통 소
묘작품으로 이렇게 고가에 경매로 팔리는 경우는 드문 일이다.

피터 파울 루벤스 〈한복을 입은 남자〉 38.5×23.5cm, 초크드로잉, 폴 게티 미술관
작품 제작년도를 1617년으로 기재하고 있음

이 모델은 누구일까

사실 이 작품의 모델이 누구인지는 정확히 알 수 없다. 하지만 추정을 해 보자면 루벤스가 생존할 당시인 1600년 경 이탈리아에 건너간 한국인이 있긴 있었다. 그는 안토니오 코레아라는 사람으로 임진왜란 때 포로로 일 본에 끌려갔다가 카를레티라는 이탈리아 상인에게 팔려갔던 인물이다. 이탈리아 상인 프란체스카 카를레티의 여행기《나의 세계일주기》에는 임 진왜란 때 포로로 끌려갔다가 카톨릭으로 개종한 한국인 남자가 언급된 기록이 있다. 카를레티는 그에게 안토니오 코레아라는 이름을 지어주었 다. 안토니오 코레아는 카를레티를 따라 1606년쯤 이탈리아로 갔다. 그리 고 안토니오 코레아는 이탈리아에 도착하자마자 자유를 얻었다. 당시 루 벤스는 1600년부터 8년간 이탈리아에서 유학을 하고 있었다. 루벤스의 그림 속 남자 안토니오 코레아를 실제로 만나게 되었던 것일까. 이상하게 도 그가 그린 그림 속 의복을 보니 그랬길 바라는 마음이 더 커진다.

현재 작품을 소장하고 있는 폴 게티 미술관에서는 작품 제작년도를 1617 년으로 기재하고 있다.

미술관 작품 설명

"루벤스 당대에는 유럽과 한국 간의 교류가 없었다.
그림 속 주인공이 어떻게 조선의 예복과 투명한 머리장식을 쓴 채
앤트워프에 있었는지 미스터리"

〈한복을 입은 남자〉드로잉은 폴 게티 미술관에서 1983년부터 소장해왔다. 미술관 작품 설명에는 루벤스 당대에는 유럽과 한국 간의 교류가 없었다고 말하고 있다. 그림은 전체적으로 검은 초크로 그려졌다. 양 볼과 코, 입술, 귀는 약간의 붉은색으로 칠해 생기가 있어 보이는 정도의 색이 사용됐다. 인물의 복장을 들여다보면 겉에는 천익(조선시대 무관공복의 일종)을 입고 속에는 창옷을 입었는데 이와 같은 복장은 조선 초기부터 병자호란 때까지 평상시에 남자가 입던 복장이다. 당초 소묘 속 주인공은 중국인으로 불렸으나 1934년 영국의 한 전문지에 '조선인 특유의 투명한 말총 모자'라고 지적하면서 그림의 제목이 〈한복을 입은 남자〉로 수정됐다. 당시 유럽에서 만나기 쉬운 동양인은 대부분 중국인이었기 때문에 자연스럽게 중국인일 것이라 보았던 것이다.

추리소설 같은 이야기

어린 나이에 일본 나가사키에 포로로 끌려갔던 이 남자의 진짜 이름은 무엇이었을까. 노예로 지내던 어린 남자는 지구 반대편에서 자유를 얻게 되었다. 자유의 몸이 된 안토니오는 로마에 정주하면서 교회 일에 종사했다. 또 1606~1608년경 이탈리아에서 유학을 하던 루벤스는 그를 만나 이 그림을 그리게 되었고, 시간이 더 지나 루벤스는 1617년쯤 벨기에 안트베르펜 예수회 교회를 위해 제단화〈프란시스코 하비에르의 기적〉을 그렸다고 추정해본다. 이 제단화 속에 금방 본 안토니오 코레아와 너무 유사한 인물 하나가 눈에 띈다. 이 그림에도 한국인 남자가 등장한다?
중간쯤 하늘을 바라보는 동양인은 한복 입은 남자와 생김새, 옷차림이 같다. 그래서 한복 입은 남자가 제단화를 위한 준비소묘라는 설도 제기되었다.

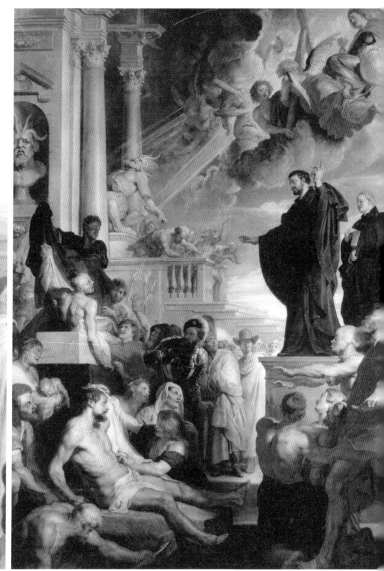

피터 파울 루벤스 〈프란시스코 하비에르의 기적〉 1619~1620년, 535×395cm, 유채, 빈 미술사 박물관

'그가 한국인이 맞다면 고향을 얼마나 그리워했을까.' 그 당시 자신이 어디에 위치한 곳에 와 있었는지 짐작이나 했을까. 다행히 그림 속 그의 표정에서 살아남은 자만이 지을 수 있는 강인함과 당당함을 느낀다. 이국땅에서 살아가고 있지만 내 삶에 한 치의 헛된 시간을 보내지 않으리라는 의지 같은 것일까. 마치 이 세상에 홀로 서 있는 것처럼 느꼈을까. 이 그림을 보면서 숨겨진 이야기를 상상했고 괜히 마음 아파했던 건지도 모른다. 그게 사실이 아닐 수 있는 가능성은 얼마든지 있는 것이니까.

〈한복을 입은 남자〉는 유럽인 화가가 동양의 옷차림을 한 사람을 이토록 현실적으로 묘사할 수 있었던 가능성을 모색하기 위해 수많은 가설과 추측을 만들어내는 매혹적이고 불가사의한 작품이 아닐 수 없다. 가족에 대한 그리움이 컸을까. 아니면 가족을 다 잃었던 것일까. 그래서 고향에 돌아가지 않아도 괜찮다고 생각했던 것일까. 상상 속으로 '먼 곳'이라는 추상적인 거리는 어쩌면 두 번 다시 돌아갈 수 없을지도 모른다는 생각에 빨리 체념했을지도 모른다.

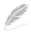

그리움이라는 것이 어떤 마음이었나.
닿지 않을 것을 알면서도 그 허공을 향해 손짓한다.
잡으려 하는 그 마음.
어쩌면 그는 자신을 기억할 수 있는 그림 한 장이면
충분했는지도 모른다.
– 작가노트 –

디에고 벨라스케스
(1599~1660년, 스페인)

:

〈시녀들〉

카라바지오의 영향을 받은 스페인 궁정화가

16세기 초 스페인은 반종교개혁을 주도했고 유럽에서 가장 부유한 국가 중 하나였다. 벨라스케스는 23세가 되던 1622년에 수도 마드리드로 나가 이듬해 펠리페 4세의 궁정화가가 되었다. 펠리페 4세(1621~1665년)는 문학보다 회화에 관심이 많았던 왕이다. 뛰어난 재능과 겸손함을 가진 벨라스케스는 왕의 신임을 얻었고 궁정화가가 되어 평생 왕의 예우를 받으며 말년까지 평탄한 삶을 살았다.

스페인 궁정화가 벨라스케스는 현실적 소재를 주로 하여 철저하게 사실적으로 그림을 그렸다. 그가 다른 화가들과 차별되는 점이 있다면 종교화에 하층민을 등장시켰다는 점이다. 명암 대비를 표현하는 방법이나 모델로 하층민을 그림 속에 등장시켰던 것은 카라바지오의 영향이었다.

벨라스케스는 1599년 세비야에서 하급 귀족 출신의 부모에게서 태어났다. 그에게 그림을 가르쳤던 스승 파체코는 재능은 평범했지만 미술 이론에 정통한 사람이었다. 그런 관대한 스승을 만난 덕분에 벨라스케스는 언

디에고 벨라스케스 〈시녀들〉 1656년경, 316×276cm, 유채, 프라도 미술관

어나 철학적인 면에서 남들보다 한발 앞서 성장할 수 있었다. 그에게 상당한 영향을 미쳤던 이탈리아 화가 카라바지오와 완전히 대조적인 점이기도 하다. 카라바지오는 후대의 화가들에게 상당한 영향을 미친 화가이긴 하지만 폭력적인 인성으로 인해 그림이 오랫동안 빛을 발하지 못했다.

오늘의 명화 〈시녀들〉

〈시녀들〉은 벨라스케스가 1656년 57세가 되던 해에 그린 만년 대작이다. 그림 중심에 있는 주인공은 공주 마르가리타(1651~1673년)다. 마르가리타 공주는 훗날 오스트리아의 레오폴트 1세에게 시집을 갔다. 이 그림이 완성된 1656년에 공주는 서양식으로 다섯 살이었다. 안타깝게도 공주는 22세에 일찍이 세상을 떠났다.

관람자 입장에서 공주의 오른편에 있는 귀족인 젊은 숙녀는 무릎을 살짝 굽히고 공주에게 경의를 표하며 절을 하고 있는 듯 보인다. 하지만 자세히 들여다보면 그녀는 공주에게 조금도 관심을 두고 있지 않다. 마치 거울 속에 비친 자신의 모습에 취해 포즈를 취하는 듯하다. 오른쪽 앞에 자리 잡고 있는 개의 뒤쪽에는 두 명의 난쟁이 여인이 있다. 개에게 왼발을 올리고 있는 난쟁이는 당시 인기가 많아 사랑받았던 인물로 다른 난쟁이들과 구별되는 별칭으로 '작은 꼬마'로 불렸다.
공주 왼쪽편에 붓을 들고 있는 사람은 화가 벨라스케스다. 오른쪽 뒤편에 수녀의 옷을 입고 있는 여인이 있다. 페르난데스의 소설 《벨라스케스의 거울》에서는 이 여인은 수녀가 아닌 상복을 입은 것이라고 묘사하고 있다. 그 옆의 남자는 궁중 여인들의 경호원이다. 또 방 뒤편으로 나 있는 문

밖 복도에 서 있는 남자는 왕비의 숙사관리인이다.

뒤편 벽에 걸려 있는 거울처럼 생긴 액자 속에는 두 인물이 보인다. 마르가리타의 부모인 펠리페 4세 부부의 모습이다.

펠리페 4세는 예술을 비롯한 회화에 특히 관심이 많았다. 그런 왕을 위해 벨라스케스는 펠리페 부부와 그들의 자녀들을 즐겨 그렸는데 이 점에 대해 왕은 아주 만족해했다. 왕 부부가 반영되어 있는 이 액자는 벽에 걸려 있는 다른 캔버스와 다르게 희끄무레하게 빛을 반사하고 있다.

다시 한번 보자. 그 액자가 걸린 바탕과 벽의 위쪽에 걸린 그림들의 바탕과는 확연히 다르다는 것을 알아차렸는가. 이 액자는 그림이 아닌 '거울'일 것으로 추정한다.

평소에도 벨라스케스는 거울을 통해 그리는 것을 즐겼다. 그림 〈거울속의 비너스〉가 그 예이다.

그렇다면 거울에 비치는 이미지라면 거울의 맞은편에 펠리페 4세 부부가 서 있어야 된다. 그런데 이상한 점이 있다. 관람자 입장에서 볼 때 거울 맞은편에 등을 보이며 서 있어야 할 펠리페 4세의 부부는 보이지 않는다. 이것이 〈시녀들〉 그림에서 나타나는 모순이다.

작품 제명의 비밀

〈시녀들〉 그림은 1734년에 화재가 나기 전까지 세비야 알카사르(Alcazar) 궁전에 보관되었다. 그림은 화재가 난 후 그 터 위에 지은 새 궁전에 다시 옮겨져 보관되다가 19세기 초에 다른 왕실작품들과 함께 현재의 프라도 미술관으로 옮겨졌다.

〈시녀들〉이라는 제명은 벨라스케스가 붙인 제명이 아니다. 처음부터 이

름이 없는 그림이기에 출생부터가 신비에 쌓인 그림일 수밖에 없었다.

벨라스케스가 사망하고 6년이 지난 1666년, 〈마르가리타 공주와 시녀들, 난쟁이 여자〉 → 〈그림을 그리고 있는 모습의 자화상〉 → 〈펠리페 4세의 가족〉으로 제명이 바뀐다.

1834년 프라도 미술관에 보관되면서 〈라스 메니나스(LasMeninas): 시녀들〉로 불리게 되었는데 이렇게 시간의 흐름 속에서 그림을 보존하고 연구하는 사람들, 또 감상자들에 의해 계속해서 제목이 바뀌었다. 누가 주인공이냐에 따라 제명이 바뀌는 재미있으면서도 신비한 그림이 아닐 수 없다.

거울에 비친 화가

이 그림의 비밀은 거울을 통해 그린 그림이라는 점이다. 그림 속에 붓을 들고 있는 화가의 모습이 보인다. 〈시녀들〉은 화가가 그림 속으로 들어가 있기 때문에 일종의 자화상이라고 할 수 있다. 자화상이 가능하려면 화가 앞에 '거울'이 있다는 이야기다. 그래서 한때 〈그림을 그리고 있는 모습의 자화상〉이라는 제명으로 불리기도 했다. 화가는 뒷모습을 보여주는 모델들 뒤에서 캔버스 앞에 서서 오른손에 붓을 쥐고 있다. 이 그림이 거울에 비친 그대로를 그린 것이라면 벨라스케스는 왼손잡이여야 한다. 반면에 실제 화가가 그림에서 오른손잡이라면 그는 그림에서 붓을 왼손에 쥐고 있어야 한다. 벨라스케스를 제외한 모든 사람들은 그림의 좌우가 바뀌었을지 모르지만 벨라스케스는 그렇지 않을지도 모른다는 생각이 든다. 사실 실제로 왼손잡이인지 오른손잡이인지는 알 길이 없다. 그러나 이 점이 더욱 의문이 들게 하고 혼란스럽게 만드는 요인 중 하나다.

그렇다면 또 다른 추정을 해볼 수 있다. 바로 '거울이 두 개였을 것이다' 라는 추정이다. 하나는 그림 속에 있는 거울이고, 다른 하나는 이 그림이 가능하려면 반드시 가정해야 하는 그림 밖의 거울이다. 그림 속에 거울은 뒤편 벽면에 희끄무레하게 보이는 것이고, 밖에 있는 거울은 화가가 그림 속에 자신을 그리기 위해서 보고 그려야 하는 자신을 비추는 거울이다. 그것은 마치 무용연습실에 있는 것과 같은 거울, 즉 보고 있는 자신을 비추는 거울이다. 그것은 벽의 바닥부터 천정까지 닿은 거울이어야 할 것이다. 그래야 벨라스케스는 그 거울 속에 비친 이미지들을 보고 우리가 지금 감상하고 있는 〈시녀들〉을 그릴 수 있다.

〈시녀들〉에 등장하는 모든 인물들과 사물들이 반영되어야 하기 때문에 거대한 것이어야 하고 가능하다면 한쪽 벽 전체가 거울이어야 한다.

이 그림이 가능하려면?

그림 속에 등장하는 인물들과 사물들은 '뒤쪽 벽의 거울 → 벨라스케스를 비롯한 모델들 → 캔버스 → 왕 부부 → 거대한 거울'의 순서로 서 있어야 한다.

이처럼 〈시녀들〉은 사실적인 그림처럼 보이지만 현실의 논리로 도무지 설명이 되지 않는 그림이다. 〈시녀들〉에 등장하는 거울은 실재하는 거울이 아니라고 결론이 난다면 이 모든 것은 해결된다. 그냥 화가의 의도만 알게 된다면 '그냥 그렇게 그렸구나' 하고 말 일이다. 논리적으로 딱 맞아떨어지게 설명되는 그림이 아니라는 말이다.

그림을 보고 이해하려니 현기증이 생긴다. 모르고 보았을 때의 첫인상과 다르게 점점 미로에 빠져 출구를 잃어버린 것 같다. 해석에 대한 논란은

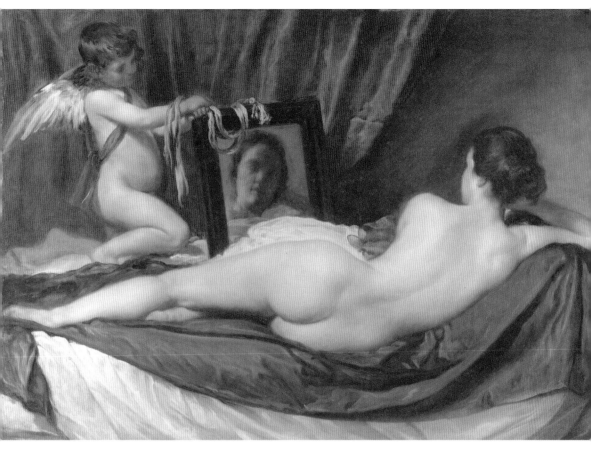

디에고 벨라스케스 〈거울을 보는 비너스〉
1644~1651년, 122.5×177cm, 유채, 런던 국립미술관

여전하다. 하지만 볼수록 흥미로운 그림이 아닐 수 없다.

〈거울을 보는 비너스〉는 〈시녀들〉보다 약 10년 전에 그린 것으로 추정된다. 거울을 매개로 한다는 공통점이 있다. 벨라스케스의 〈시녀들〉〈거울을 보는 비너스〉는 거울을 실제로 사용하거나 거울을 가정해서 나타내고 있다. 〈시녀들〉은 거울이 직접 표현되지는 않았지만 거울이어야만 가능하다는 전제의 그림이다.

〈거울을 보는 비너스〉에서 큐피트는 비너스를 바라보고 있고, 비너스는 거울에 비친 자신의 얼굴을 보고 있다. 그리고 이 그림을 그리고 있던 벨라스케스와 우리는 큐피트와 비너스를 바라보고 있다.

거울을 통해 그는 무엇을 보았을까. 왜 바로 마주하지 않고 거울을 통해 보려 했을까.

'세상'이라는 대상을 각자의 거울을 통해 본다.
각자의 생각의 필터를 통해 해석을 한다.
어쩌면 처음부터 모든 것이 환상에 불과하다.
내가 보고 있는 것이 진짜라고 할 만한 근거가 없다.
– 작가노트 –

주세페 아르침볼도

(1527~1593년, 이탈리아)

:

〈사계〉

3대에 걸쳐 왕의 총애와 사랑을 받은 화가

주세페 아르침볼도는 1592년 화가로서 최초로 백작작위를 받았다. 시대는 르네상스와 바로크의 중간쯤 매너리즘 시기였다.

그는 마치 태어날 때부터 자신이 가야 할 길이 정해져 있던 것처럼, 화가의 아들로 태어나 자연스럽게 그림을 시작했다. 22세에는 밀라노 대성당 스테인드글라스 화공이 되었고, 35세에 프라하로 가서 신성로마제국의 황제 페르디난트 1세의 궁정화가가 된다. 주세페 아르침볼도는 페르디난트 1세, 막시밀리안 2세, 루돌프 2세 등 3대를 섬겼으며, 1562년 당시 막대한 부와 권력을 지녔던 합스부르크 왕가의 궁정화가로 임명되었다.

왕은 그의 창의성을 높이 평가했다. 왕의 총애를 한몸에 받았던 화가 주세페 아르침볼도는 막대한 후원을 받으며 궁정에서 실력을 쌓아갔다. 그는 그림을 그리는 일 외에도 수집품 관리, 의상, 무대, 장식디자이너, 건축가 등 다양한 일을 맡았다. 재능이 많았던 아르침볼도는 고향에 돌아가 세상을 떠날 때까지 바쁜 생을 보냈다.

주세페 아르침볼도, 〈사계〉
그림순서(위 좌측부터 시계방향으로) 겨울, 봄(1573) 여름, 가을(1570), 루브르박물관

그는 기괴하고 신비한 이중그림을 창안했다. 미술 역사상 최초다. 〈사계〉
네 작품 모두 사람의 옆모습을 하고 있다. 이 그림은 정물을 재치 있게 결
합한 인물 초상화다. 하지만 자세히 들여다보면 인물화이면서 정물화이
고 정물화이면서 인물화다. 아르침볼도는 독창적인 창작 방식으로 기지
와 위트 넘치던 사람이었다. 참신하고 창조적인 상상력을 소유했던 그는
3대에 걸쳐 왕의 총애와 사랑을 받을 수밖에 없는 매력적인 사람이었다.

〈겨울〉

로마인들은 겨울을 계절의 시작으로 여겼다. 인간의 시간으로 계절을 빗
대 비유하기도 했다. 노년의 얼굴은 마른 거목과 앙상한 가지로 표현했
다. 잎이 다 떨어진 나무처럼 인간의 마지막 순간까지 희망의 봄을 기다린
다는 메시지를 가지고 있다. 거적데기로 몸을 두르고 나뭇가지 왕관을 쓰
고 있다. 레몬으로 심장을 표현했다. 레몬 열매는 왕의 권위와 얼어붙은
계절에 잠들어 있는 희망을 표현한다. 곧 추운 겨울이 끝나고 따스한 봄이
온다는 예고를 하고 있는 듯 하다.

〈봄〉

인간의 시간으로 보자면 소년을 형상하는 봄은 유년기를 상징한다. 다양
한 풀, 꽃, 채소를 그렸으며, 뺨은 붉은 꽃으로 표현하여 젊은이의 혈색을
더하고 있다. 머리는 꽃으로 장식했고 좌측 앞에는 아이리스를 그려 넣었
다. 아이리스는 좋은 소식이라는 꽃말을 가지고 있다. 좌측에 배치한 이
유는 추운 겨울이 끝나고 봄이 온다는 의미다.

〈여름〉

그림 〈여름〉은 인간의 시간으로 청년을 상징한다. 제철과일과 채소로 이루어져 있다. 코는 오이, 턱은 배, 입은 강낭콩, 눈은 체리로 표현했다. 상반신의 표현은 짚과 밀, 이삭으로 그려져 익살스러움을 더한다. 볼에는 사람의 피부색과 비슷한 복숭아를 그려 웃는 사람의 올라간 광대와 볼에 홍조를 띠는 듯한 느낌을 준다. 입술에 붉은 열매와 강낭콩으로 치아를 표현했고 머리에 신대륙에서 갓 들어온 옥수수를 배치했다.

〈가을〉

그림 〈가을〉은 인간의 시간으로 장년을 상징한다. 전체적으로 잘 익은 농작물로 표현했다. 머리는 잘 익은 포도송이와 포도 잎으로 만든 왕관, 잘 익은 호박으로 그렸고 얼굴은 사과, 배, 가을, 채소, 버섯으로 그렸다. 수염은 수확시기의 수수로 장식했다. 가슴에 꽃이 떨어진 자리에 열매가 영글어가고 있다. 꽃처럼 화려하지 않지만 열매를 맺은 성취감과 여유가 묻어나는 장년의 이미지를 표현하고 있다.

황제의 반응이 궁금해지는 그림

주세페 아르침볼도는 전통적인 방식으로 그리는 초상화에 흥미를 느끼지 못했다. 그래서 왕실 궁중화가들이 똑같이 모사하듯 그리는 방식에서 벗어나 기괴할 만큼 개성적인 작품을 그리기 시작했다. 〈사계〉에 소재로 쓰인 작물은 당시 사람들이 쉽게 볼 수 없었던 것들이다. 옥수수, 토마토는 신대륙에서 가져온 것이었다. 각종 희귀 물건, 보물을 수집하고 심사하는 역할을 했던 아르침볼도에겐 더없이 좋은 그림소재가 되었다. 이 그림은

인물화이면서 정물화인 혼성그림으로 또는 '이중그림'이라 한다. 이런 독특한 그림을 그려 황제에게 바치니 웃을 일이 도무지 없던 왕은 아르침볼도의 그림을 보며 마음껏 웃었다고 한다. 사계절의 이미지를 황제의 초상으로 만들며 아르침볼도는 자연의 위대함을 상징하는 사계와 황제를 동일선상으로 보았다. 그는 황제의 권력과 위엄이 신과 같음을 말하고자 했다. 이런 은유적인 칭송은 왕들에게 언제나 큰 즐거움이었다. 〈사계〉는 결코 재미있게 그리려는 의도만으로 완성된 그림이 아니었다.

그에 대한 평가는 생전에 레오나르도 다빈치만큼이나 인기였다고 해도 과언이 아니다. 하지만 안타깝게도 그의 사후에는 전쟁으로 인해 오랫동안 잊혀졌었다. 1648년 30년 전쟁 당시 스웨덴의 프라하 침범으로 그의 그림이 약탈되고 외부에 유출되면서 소실되고 훼손되었다. 현재는 20여 점 정도 유화와 데생만이 남아있는데 소실된 작품이 간간이 발견되는 정도다. 루브르박물관에 〈사계〉 작품의 복제품이 있는데 당시 막시밀리안 2세가 주문 제작한 복제본이다. 원래 판본은 비엔나에 전시되어 있다. 봄과 가을은 없고 겨울과 여름 작품만 남아 있다. 역사상 최초로 신비한 이중그림을 창안한 화가! 주세페 아르침볼도! 훗날 20세기 초현실주의의 선구자!

앞으로도 그의 그림이 많은 사람들에게 사랑받으며 오래 기억되면 좋겠다.

나도 좋고 너도 좋은 것
나도 즐겁고 너도 즐거우니
그것 말고 더 좋을 게 있겠나.

- 작가노트 -

PART 6

보는 만큼 보인다

그림은 아는 만큼 보이고 보는 만큼 알게 된다.
화가는 그림 속에 무언가를 숨겨놓는 것을 좋아했다.
비밀의 문처럼 열고 들어갈 수 있도록
뚫어져라 쳐다보다 보면
실제로 보이지 않던 무언가를
발견하게 될지도 모른다.

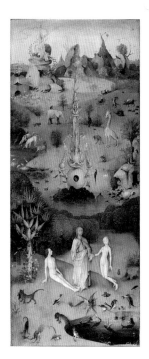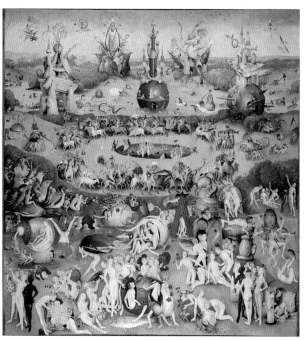

히에로니무스 보쉬 〈쾌락의 정원〉 1500년경, 프라도 미술관

히에로니무스 보쉬
(약1450~약1516년, 네덜란드)

:

〈쾌락의 정원〉

지옥의 화가

'악마의 화가, 지옥의 화가' 라 불리던 사람이 있었다. 인간의 타락과 지옥의 장면을 소름끼치도록 끔찍하게 잘 표현했던 화가, 바로 15세기에 활동했던 네덜란드(플랑드르)의 대표적인 화가 히에로니무스 보쉬다.

그는 모든 시대를 통틀어 가장 독창적인 동시에 가장 수수께끼 같은 예술가라 말한다. 그에 대해서는 정확한 출생일, 생애에 대해 전해지는 이야기가 없기 때문에 더욱 그럴 수 있다. 보쉬는 르네상스 시대의 거장이라 불리는 레오나르도 다 빈치(1452~1519년)와 동시대를 살았다. 보쉬가 활동했던 장소는 북유럽 르네상스라고 불리는 플랑드르다. 플랑드르는 지금의 벨기에 서부를 중심으로 네덜란드 서부와 프랑스 북부에 걸쳐 있던 지방이다. 이상적 아름다움이 특징인 이탈리아 르네상스와 달리 북유럽 르네상스의 그림 스타일은 아주 정교하고 사실적인 것이 특징이다. 당시 그려진 그림들은 실제와 똑같은 모습으로 정직하게 묘사되어 있다.

당시의 네덜란드에는 여전히 중세적인 성격이 짙게 남아 있었다. 그래서 선악을 소재로 다루는 종교적인 관점에서 많은 그림이 그려지고 있었다. 신앙심이 깊었던 보쉬에게 '착하게 살아야 한다'는 교훈은 자신을 비롯한 인간이 가져야 할 삶의 지침이기도 했다. 문맹률이 높았던 당시 그림으로 사람들에게 착하게 살아야 한다는 메시지를 전하는 일은 어쩌면 화가로서 해야 할 당연한 의무라고 여겼던 것 같다. 그런 의미에서 확실하게 메시지를 전달할 수 있는 천상과 지옥의 소재만큼 좋은 것이 또 있을까.

오늘의 명화 〈쾌락의 정원〉

플랑드르 제단화의 특징은 〈쾌락의 정원〉처럼 세 폭으로 이루어진 그림이 많았다. 양쪽에 닫고 여는 식의 세 폭의 패널 중 가운데 그림은 양쪽 패널을 덮으면 딱 맞는 크기다.

먼저 닫힌 상태에서 시작해본다. 패널을 열면 〈쾌락의 정원〉이 펼쳐진다. 그림은 지극히 종교적이면서도 인간의 삶을 비이성적이고 비논리적으로 묘사하고 있다. 우리는 〈쾌락의 정원〉에서 절대적인 신에 의해 좌지우지되는 인간의 모습을 볼 수 있다.

가운데 패널은 에덴동산의 모습을 화가가 상상해서 그린 그림이다. 실제로 당시 유럽인들은 이곳을 잃어버린 에덴 낙원으로 믿기도 했다.

이곳에는 악이 없다. 모든 사람과 사물은 자유롭게 놓여 있고 근심 걱정 없이 그저 놀고 있다. 신나게 즐겁게 놀기만 하면 된다. 전쟁도, 죽음도, 계급도, 인종차별도 없는 이곳이야말로 지상낙원이 아니겠는가. 지금 같은 팬데믹 시대(코로나19)에 사람들이 모두 소원하는 것일 텐데. 단 한 번이라도 인류가 전쟁과 계급, 죽음으로부터 자유로웠던 적이 없었기 때문

에 이는 말 그대로 꿈일 뿐이다.

왼쪽 패널은 천지창조의 모습이다. 멀리 보이는 회색빛이 선명한 색채로 대체되는 모습은 천지창조의 마지막 3일이 완성되었다는 표현이다.

아담과 이브가 보이고, 신이 아담과 이브에게 말씀을 전하고 있다. 또 중앙에 생명의 샘이 보인다. 키가 큰 꽃을 닮은 구조물은 당시 예배당의 모습과 유사한 것으로 보아 예배당의 상징일 것이다. 기린과 코끼리를 닮은 동물, 유니콘 등 신화 속에서만 볼 수 있을 법한 동물들이 등장한다. 동물과 인간의 모습은 아주 자연스럽게 공존하고 있다.

계속 행복해도 되나요?

이야기의 흐름은 아래에서부터 시작해 위로 진행하며 그림을 읽으면 된다. 중앙 패널에서 가장 눈에 띄는 특이한 점은 화면 왼쪽의 투명한 공 안에 있는 남녀. 남녀를 통해 '행복은 마치 유리같이 깨지기 쉽다'는 네덜란드(플랑드르) 속담을 은유적으로 표현하고 있는 듯하다.

그림을 보면서 지인의 SNS에 적힌 짧은 글이 생각났다. '지금 너무 행복한데 이렇게 행복해도 되나. 불안하다'는 글이었다. 15세기에 전해졌던 네덜란드 속담처럼 우리는 21세기에도 여전히 지속적인 행복을 바란다. 행복과 불행은 자매처럼 따라다니기 때문에 너무 좋을 때조차 괜히 일어나지도 않은 일에 걱정하는 일이 다반사다.

15세기를 살았던 보쉬도 나의 지인처럼 행복할 때조차 불안했을까.

종교로부터 충분히 자유로워졌고 대체로 상식적인 시대를 살고 있지만 문명의 발달과 상관없이 잠재된 불안과 죄책감은 여전하다. 변함없이 우

리는 불안해한다. 행복을 찾고 불행을 쫓아버리기 위해 고군분투하는 삶을 살고 있다. 어쩌면 행복 뒤에 불행이 쫓아오는 것이 아니라 늘 함께하고 있다고 생각하는 것이 오히려 마음이 편할지도 모르겠다.

그저 사과를 먹을 뿐

가운데 패널, 그림 중앙에서 오른쪽에 사과를 따먹으며 즐기는 남녀가 있다. 사과를 들고 춤추는 두 여자의 머리는 올빼미로 덮여 있다. 올빼미는 지혜를 상징한다. 아담과 이브의 유혹, 수많은 탐욕에 빠지지 말고 지혜로워야 한다는 의미일 것이다. 인간의 탐욕으로 악덕에 물든 인간을 묘사한 교훈적 메시지다.

화가 보쉬는 쾌락과 탐욕으로 그저 즐거운 시간을 보내고 있는 에덴동산을 상상했다. 아이도 노인도 없다. 그저 기쁨이 넘치고 있다. 사랑놀이에도 희롱하거나 부끄러워하는 모습은 없다. 또 육체적 욕망에 굶주린 인간의 모습은 본능적으로 체리를 먹기 위해 입을 벌리고 있다. 빨간 체리와 포도송이는 음란을 상징한다. 왼쪽 하단의 거품 속에 갇힌 남녀나 근처 홍합조개 안에 숨어 있는 남녀처럼 쾌락을 즐기는 모습을 여러 측면에서 직설적으로 묘사하고 있다.

그림 위쪽으로 가보자. 동물의 등에 탄 남성들이 처녀들이 있는 중앙 연못 주변을 회전목마처럼 돌고 있다. 하늘에는 날개를 단 사람들이 날아다니고 바다 속 물고기는 지상에서 사는 동물들과 하나가 되어 기쁨을 누리고 있다. 우리가 사는 세계와 큰 차이가 있다면 이곳에는 강자와 약자가 따로 없다는 것이다. 그 누구도 다른 생물을 잡아먹을 필요가 없기 때문에 그저 존재하고 있는 모습을 보여준다.

보쉬의 작품 〈쾌락의 정원〉은 쾌락의 은유를 명백하게 표현하고 있다. 가볍게 그림을 보다가 '어떤 죄도 짓지 말고 착하게 살아야지' 하고 생각하다가 또 '어떻게 하면 죄가 될까' 사념이 뒤섞여 괜히 마음이 무거워진다.

역시 지옥은 가기 싫다

오른쪽 패널은 '지옥' 을 묘사하고 있다. 지옥이 실제로 있다면 지옥의 모습도 시대에 따라 변화했을 것이다. 이 장면은 중세시대에 상상했던 지옥이니까 현 시대의 지옥을 표현한다면 정장 입은 직장상사가 등장할지도 모른다. 현재의 모습으로 강자와 약자, 혹은 선과 악을 표현한다면 어떤 모습일까.

중세의 지옥에서는 벌거벗은 인간들은 기괴하게 변형되어 파충류가 되었다. 또 인간은 거대한 식물들에게 갇히거나 괴롭힘을 당하고 있다. 무질서하고 기괴한 이들을 보고 있자니 죄짓고 살면 안 된다는 말을 다시 떠올리게 된다. 메시지는 단순하다. 타락한 인간들은 지옥으로 가서 벌을 받게 된다는 것이다.

음악에 지나치게 탐닉하다가 하프에 매달려 죽은 사람들이 보인다. 음악에 탐닉하다 벌 받았다는 이 그림을 보고 부디 화를 내지는 않았으면 좋겠다. 그 시대의 정서로 읽어야 한다. 이솝우화의 개미와 베짱이를 현대판으로 다르게 읽듯이. 이곳에는 탈출구가 없다. 옥좌에 앉은 머리가 새인 괴물이 보인다. 의자 아래를 보면 괴물에게 통째로 먹힌 인간이 보인다. 육체에 가하는 고통을 적나라하게 보여주고 있다. 그림을 통해 느끼는 고통의 강도는 지극히 주관적이니 각자 상상하는 만큼 고통스러울 것 같다.

유황불이 터지는 지옥 아래 커다란 귀에 눌려죽은 인간이 보인다. 말 그대로 무질서하고 기괴하다. 인간들의 영혼이 우왕좌왕 혼란스러워한다. 또 살아생전 사냥을 즐긴 인간은 토끼에게 사냥을 당하고 있다. 약한 자들을 괴롭혔던 죄로 벌을 받고 있는 모습을 비유했으리라.

정상적인 얼굴 하나

전체적인 줄거리를 요약하자면 아담과 이브에게 내린 말씀이 악용되어 지옥과 같은 장면이 생기게 되었다. 그런데 지옥 코스에 지극히 정상적인 인간의 얼굴모습이 보인다. 마치 방관자처럼 모든 것을 알고 있었다는 듯이 이 모든 광경을 바라보고 있다. 아마도 화가 자신일 것이다.

중세에는 선과 악의 분별로 종교를 만들려는 경향이 있었다. 그래서 인간은 매일 두려움과 죄책감에 시달리면서 그 감정으로부터 벗어나기 위해 종교에 매달렸다.

필자는 인간은 생을 마칠 때 실제로 지옥이나 천국을 가는 것이 아니라 끝없는 순환의 과정을 겪는다고 믿는다. 그래서 카르마의 개념을 좋아한다. 인간관계나 실수를 해결하기 위해 다시 기회가 주어진다면 나는 점점 모든 것을 완벽하게 해낼 수 있을 테니까. 여러 번 혹은 수천 번의 순환의 과정을 마치고 나는 완전히 자유로워지지 않을까. 다시 어디로 가는 것이 아닌 그냥 그대로 공한 상태가 될 것이다.

보쉬의 〈쾌락의 정원〉은 단순히 종교적인 해석을 하지 않아도 우리에게 특별한 메시지를 던지는 그림이라 생각한다.

보쉬는 훗날 초현실주의의 선구적 작가로 존경받았다. 마그리트나 달리

• • •

의 자서전에 가장 많이 언급되는 화가가 히에로니무스 보쉬다. 앞서 소개했던 화가 브뢰겔보다 한 세기 앞선 화가다. 브뢰겔에게 계승되어 앞서 보았던 속담 그림이 탄생되었다. 우화표현을 재미나게 했던 브뢰겔의 그림을 다시 보면서 '보쉬의 영향을 받았구나' 를 떠올리면 연결고리가 생겨 오랫동안 잊히지 않을 것 같다. 운명이나 성격에 따라 선행과 악행을 저지르며 천국과 지옥을 만들어내는 건 결국 인간이다.

보쉬는 이단아가 아니었다. 지극히 독실한 기독교인이었고 기독교의 죽음에 대한 공포와 삶에 대한 상당한 애착이 있었을 것이다. 〈쾌락의 정원〉은 그의 생각과 당시 사회문화적 산물을 시각적으로 풀어낸 그림이다. 그리하여 그는 천국의 화가라는 별명 대신 '지옥의 화가' 라는 별명을 얻게 되었다. 지독하게 고통스러운 지옥을 보고 나니 지난 시간을 되돌아보게 된다.

착하게 살자.
- 작가노트 -

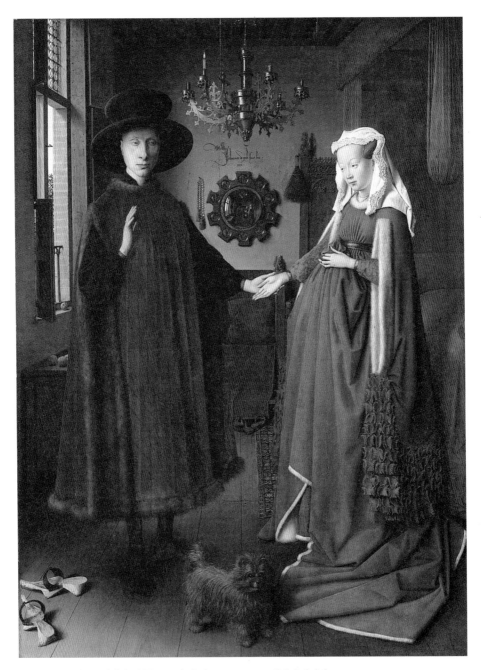

얀 반 에이크 〈아르놀피니의 결혼〉 1434년, 유채, 83.8×57.2cm, 내셔널 갤러리

얀 반 에이크
(약1390~1441년, 네덜란드)
:
〈아르놀피니의 결혼〉

'최초'라는 영광

얀 반 에이크 형제는 색채 안료에 기름을 섞어 최초로 유화를 발명했다. 최초의 발명자라 불리는 영광을 가지게 된 데에는 그만한 이유가 있다. 물론 그 이전에도 이런 방식으로 재료를 섞어 그림을 그린 화가가 왜 없었을까. 하지만 화가들에게 큰 영향을 미치지 못했거나 불확실했기 때문에 그들조차 재료에 대한 확신이 없었다. 그래서 기억되지 못했거나 영향력을 미칠 만한 처지가 아니었을 수 있다. 우리는 확고하면서 완전하게 자신하는 자에게 '최초'라는 자격을 이름 앞에 붙일 영광을 선사한다.

15세기 북유럽 르네상스의 선구적인 화가 얀 반 에이크는 평민 출신으로 궁정화가로 활약하면서 귀족과 상인의 초상화를 그리며 부와 명예를 얻었다.

사실적이고 정교한 표현을 가능하게 만든 것은 단연 유화물감이 발명되면서 부터였다. 유화가 사용되기 전에는 프레스코화나 템페라화로 그림을 그렸다. 프레스코화는 색조의 섬세한 변화를 표현하기 어려웠다. 지나

치게 빨리 마르기 때문에 수정하는 일이 어려웠고 그래서 특별한 숙련성과 계획 없이는 다루기 힘든 재료였다. 또 템페라는 달걀노른자와 안료를 섞은 것인데 명도는 물로 조절했다. 유화물감이 발명되기 이전에 둘 다 많이 사용했던 재료다. 건조되면 색조가 더 밝아지고 변질이 되거나 갈라짐이나 떨어지지 않는 내구성이 높다. 하지만 이 재료 또한 속건성으로 인해 색조의 섬세한 변화를 표현하는데 상당한 어려움이 있다.

그러다 15세기 네덜란드의 얀 반 에이크 형제에 의해 발색의 변화와 중후한 효과를 나타낼 수 있는 유화물감이 사용되었다. 유화는 다양한 색의 변화를 얻을 수 있고 오래 보존이 가능한 장점을 가진다. 혼색이 자유롭고 덧칠과 수정이 용이하다. 하지만 혼색이 잘못되면 화학작용으로 변색될 수 있고 건조가 느리다는 단점이 있지만 그 이전에 사용했던 재료에 비하면 분명 혁명적인 것이었다.

오늘의 명화 〈아르놀피니의 결혼〉

〈아르놀피니의 결혼〉은 정교하게 표현한 사실적인 그림이다. 그림의 주인공 아르놀피니는 세속적인 인물로, 플랑드르 지역의 이탈리아 출신 상인으로 전해진다. 파리에 살고 있는 부유한 상인 가문의 딸 지오반나와 결혼함으로써 아르놀피니는 파리지역으로 사업을 확장할 수 있는 기회를 얻을 수 있었다. 당시 결혼을 약속하는 건 재정적으로 사회적 이득을 취하는 것을 의미했다.

1574년에 출간된《벨기에의 역사》에서 '한 남자와 여자의 결혼 장면을 묘사하고 있다' 라는 기록과 관련해 결혼식의 제명이 달리게 되었을 것이다. 볼록거울이 방안 전체를 비추고 있다. 그림 속 거울을 통해 이 장소에 두

사람 외에 또 다른 사람이 있다는 걸 알 수 있다. 한 사람은 이 그림을 그리고 있는 얀 반 에이크 자신이다. 그것은 거울 위 '1434년 에이크 여기에 서다' 라는 라틴어 문장을 통해 알 수 있다. 파란 옷을 입고 있는 사람이 화가 본인일 것으로 추정한다.

결혼식 증인으로서 계약이 성립되었다는 증언용 그림으로 거울을 통해 두 사람이 이 장소에 있음을 알린다. 결혼이라는 근거로 남녀가 손을 잡는 행위를 통해서다. 그런데 당시의 결혼 풍습으로는 납득이 가지 않는 몇 가지가 있다.

첫 번째로 잡고 있는 손이다. 당시 전해내려오는 결혼풍습으로 서로의 오른손을 잡고 예식을 치르는데 아르놀피니는 왼손으로 잡고 있다. 두 번째로 15세기 신부들이 착용하는 신부의 왕관을 쓰고 있지 않다. 세 번째로 교회나 공적인 장소가 아닌 가정집 실내라는 점이다. 동시대 결혼 이미지에는 사제와 공중인이 반드시 등장했다. 하지만 그림에는 사제와 공적인 공증인이 등장하지 않는다.

그렇다면 정말 이 그림이 결혼식 장면이 맞을까 하는 의문이 든다. 만약 결혼식이 아닌 약혼식이라면 어떨까? 그래서 결혼을 약속한다는 의미로 손을 내밀었다면 어느 쪽 손도 상관이 없을 테니 말이다. 단지 승낙의 의미로 손을 내미는 것이니까. 남자는 오른손을 들어 이 약속에 대한 맹세의 식을 하고 있다.

그림은 물체의 정확한 형태와 색, 표면의 질감이 빛에 따라 달라지는 모습을 정교하게 묘사하고 있다. 또 실내의 좌우 벽이 잘려져 나간 구도로 과감한 원근법을 사용했다. 종래 양식 구도가 아닌 새로운 시도라고 본다. 주변 환경과 어울리는 크기로 사실감과 옷의 주름과 장식, 바닥의 패턴도 매우 사실적이고 신발의 묵은 때까지 보일 정도로 정밀하다.

〈아르놀피니의 결혼〉 그림 이야기를 나누다 보면 반드시 빠트리지 않고 나오는 질문이 있다. 신부의 배가 볼록해 보인다는 점에 관해서다. '임신한 것 같다 vs. 아니다'로 한때 뜨거운 논쟁이 오갔다. 사실 진짜 아기를 가졌는지 아닌지는 그들만 아는 이야기니까 그렇다, 라고 분명하게 이야기를 할 수 없다. 하지만 임신한 모습이 아니라는 입장에서 본다면 단지 옷에 의해 그렇게 보일 뿐이다. 신부의 드레스는 질감이 느껴질 만큼 무게감이 있어 보인다. 신부는 부를 과시하기 위해 옷을 겹쳐 입어서 배가 볼록해 보인 건지도 모른다. 대다수의 학자들은 그녀가 임신한 것이 아니라는 관점으로 보고 있다. 이유는 침대 옆의 작은 조각상 때문이다. 이 조각상은 임신을 관장하는 수호성인 '성 마가렛'이다. 임신을 바라는 마음으로 침대 옆에 놓아두었을 것이다. 우리나라에서 말하는 '삼신할매'와 같은 상징이 아닐까. 또 당시는 혼전임신이 사회적으로 용인되지 않은 때였기 때문에 혼전임신의 그림일 확률이 거의 없다고 본다.

찾아보는 재미가 있는 그림

그림 속에 그려진 모든 사물이 그림의 주제와 상징적인 관련을 가지고 있다. 두 사람 모두 신발을 벗고 있다. 부자들이 신는 코가 긴 신발이 그림 좌측 앞에 보인다. 신랑의 신발이다. 신부의 신발은 어디에 있을까. 그들 사이로 보이는 붉은 쇼파 앞에 빨간색을 띠는 신발이 신부의 것이다. 신발을 벗고 지금 서 있는 곳에서 맹세를 하는 것으로 보아 여기가 신성한 장소임을 알 수 있다.

부부 사이에 서 있는 강아지가 보인다. 인상주의 마네의 〈올랭피아〉 그림에 등장하는 검은고양이와 정반대의 의미다. 꼬리를 높게 치켜들고 있는 검은고양이는 성적으로 음란함을 상징하지만 〈아르놀피니의 결혼식〉에서의 강아지는 정절, 믿음과 사랑을 상징한다. 그리고 그 둘 사이 위에 촛대에는 하나의 촛불만 켜져 있다. 이것은 그리스도를 상징하며 결혼의 성스러움을 나타낸다. 벽에 걸린 묵주는 순결을 상징하고 창틀의 오렌지는 풍요와 다산, 부를 의미한다. 그들 뒤로 창밖에서 햇빛이 들어오는 부분을 제외하고 실내의 분위기는 비교적 어두컴컴해서 엄숙함을 느끼게 한다.

세상은 꾸미지 않아도 아름답다

〈아르놀피니의 결혼〉은 1434년 연도와 서명이 표기되어 있는 것으로는 네 번째 작품이다. 15세기에는 그림에 서명을 하는 것은 흔한 일이 아니었다. 서명이 있는 그림은 화가의 증언적인 귀한 자료가 아닐 수 없다. 얀 반 에이크는 눈에 보이는 있는 그대로의 자연을 관찰하고, 그만의 방식인 사실적인 플랑드르 초상화라는 장르를 확립했다. 주인공들을 특별히 예쁘거나 잘 생기게 표현하지 않았다. 있는 그대로의 모습이다.

화가는 "세상은 꾸미지 않아도 아름답다"고 말했다. 학창시절 친구들이 한껏 멋 부린 모습을 보시고 선생님께서 종종 하셨던 말이 생각난다.

"너희 때는 어른처럼 꾸민 모습보다 있는 그대로 그 순수함이 예뻐."

그때는 어른처럼 꾸며야 예쁜 줄 알았다. 순수하던 소녀는 결코 타자의 눈이 되어 자신을 보는 방법을 몰랐다.

자연 그대로의 순수함이 아름다운 것처럼 우리에게 주어진 가장 순수한 시절을 알 수 있었다면 얼마나 좋을까. 있는 그대로가 아름답다.

그 사실을 알고 있던 화가의 말처럼 이 그림도 아름다웠으면 좋겠지만 아이러니하게도 나는 이 그림이 아름답다는 느낌은 들지 않는다. 오히려 부자들이 가진 물건들이 아름다운 것이라 생각했고 그것을 보여주기 위해 그려진 것이 아니었을까 생각했다. 역시 부유한 상인이었던 아르놀피니의 마음을 읽을 수가 있다. 아르놀피니의 부유함을 과시하기 위해 그려진 그림이라는 학자들의 말처럼 그림은 화려한 실내장식과 장식품을 내보이기 위해 그려진 것처럼 보였다.

얀 반 에이크가 살았던 시대는 눈에 보이지 않는 종교에 대한 믿음을 그림으로 표현하던 때다. 물론 가난한 평민 출신의 화가가 궁정화가로 활약하며 귀족과 상인의 초상으로 유명해지기까지 얀 반 에이크는 그들의 요구대로 그림을 그려야만 했다. 그때나 지금이나 세상은 있는 그대로 드러내는 일이 마냥 쉬운 일은 아니다. 얀 반 에이크도 같은 생각을 하지 않았을까 상상해본다.

세상은 꾸미지 않고 있는 그대로가 아름답지만
당신은 그것을 원하지 않으니 나야 어쩔 수 없는 일이지 않겠소.
- 작가노트 -

한스 홀바인
(1497~1543년, 독일)

:

〈대사들〉

늘 죽음에 대해 생각한 화가

귀족들에게 인기가 있는 화가는 어떤 사람들이었을까.

초상화에 상당히 능했던 화가가 있었다. 그것도 정치, 권력의 영향을 많이 미치는 초상화를 잘 그렸다. 명확한 형태, 예리한 세부묘사가 일품이었던 화가 한스 홀바인이다. 독일 태생의 한스 홀바인은 헨리 8세의 궁정화가가 되어 주로 영국에서 활동했다. 그는 예술이 교회와 사회로부터 변화되기를 열망했다. 인간의 지식과 경험이 축적된 것들은 화려하고 위엄이 있지만 결국 그 지적 능력은 다 부질없다고 생각했다. 그는 늘 죽음에 대해 생각했고 그림의 모티브로 삼았다.

삶이 다하면 누구나 육체적 죽음을 맞이하게 된다. 거스를 수 없는 자연의 법칙이다. 우리는 현생과 완전히 다른 세계의 관문을 열고 들어가게 될 것이다. 과연 그곳에는 무엇이 있을까.

화가는 한 치 앞을 모르고 욕망과 허영으로 허덕이는 인간에게 교훈이 되었으면 하는 생각으로 그림을 그렸다.

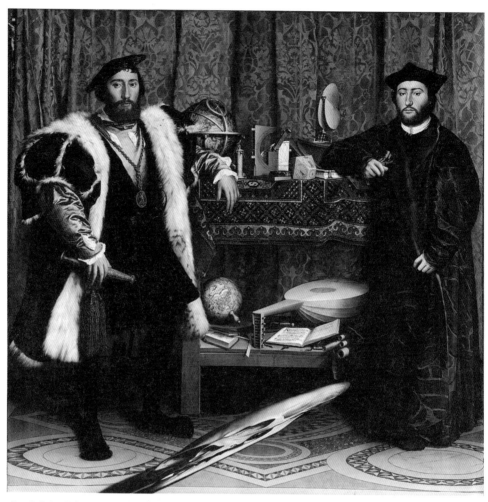

한스 홀바인 〈대사들〉 1533년, 207×209.5cm, 유채, 런던 내셔널 갤러리

오늘의 명화〈대사들〉

〈대사들〉은 초상화 역사에 있어 독특한 작품 중 하나다. 더블 초상화로 실물크기로 그린 등신대의 그림이다. 이 그림은 시각적으로 어느 한 쪽에 종속되어 보이지 않도록 하는 것이 중요했다. 그래서 화가는 인물을 중앙에 놓지 않는 예외적 구도를 사용했다. 〈대사들〉에 등장하는 주인공은 1533년 영국으로 파견된 프랑스 외교관 장 드 당트빌과 훗날 프랑스 주교가 된 셀브다. 당트빌(관람자 입장에서 왼쪽에 있는 사람)이 홀바인에게 의뢰하여 두 명의 초상화를 한 그림에 그리게 됐다. 그림은 직물의 무늬와 한 올 한 올의 인물수염까지도 보일 정도로 세밀하게 그려졌다.

당트빌이 손에 들고 있는 단검을 자세히 보면 29라는 숫자가 새겨져 있다. 29의 숫자는 그의 나이를 가리킨다. 수수한 색채의 옷을 다소곳이 여민 성직자가 오른팔로 받치고 있는 책 모서리에도 그의 나이를 가리키는 25라는 숫자가 보인다.

이 그림에는 가장 눈에 거슬리는 무언가가 있다. 언뜻 봐서는 도저히 무엇인지 가늠하기 힘들다. 두 사람 사이 바닥에 이상한 모양의 사선으로 된 표식이 있다. 바로 왜곡된 해골의 모양이다.

이 그림은 벽에 걸기 위해 만들어진 것으로, 관객이 오른편 계단에서 내려오다 어느 지점에서 그림을 볼 때 해골이 바뀌게 된다. (왜상: 독자의 시선이 일치하는 어떤 지점에서 그 형태가 정상적으로 보이는 것) 16세기 유럽에서는 광학의 발달로 왜곡되게 만들어 감상하는데 흥미를 더하는 것이 유행이었다. 이는 한스 홀바인만의 방식은 아니었다. 한스 홀바인은 늘 '메멘토 모리(죽음을 생각하라)'에 대한 생각을 가지고 있었는데, 해골 표식은 인생의 덧없음을 이야기하는 바니타스(17세기 네덜란드에서 유행한 정물화)에 자주 등장하는 단골 소재이기도 하다.

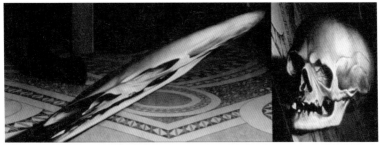

왕비와 이혼하고 싶은 남자

〈대사들〉은 16세기 유럽의 정치, 종교적 위기와 관련이 있다. 영국의 왕 헨리 8세는 왕비 캐서린과 이혼을 원했다. 하지만 카톨릭이 지배하던 16세기 유럽에서는 교황의 허락 없이 마음대로 이혼을 할 수 없었다. 교황 클레멘즈 7세는 헨리 8세의 이혼을 허락하지 않았다. 캐서린은 당시 강대국이었던 스페인의 왕 아라곤의 딸이었다. 이혼도 마음대로 못하는 왕이라니 헨리 8세는 말도 안 된다 생각했을 것이다. 헨리 8세는 로마 카톨릭으로부터 독립하기로 결심한다. 이 일로 16세기 유럽에 정치, 종교적 위기가 찾아오게 된다. 프랑스 프랑수아 1세는 로마 카톨릭과의 결별을 막기 위해 영국으로 두 사람을 파견 보냈다. 그들이 이 그림 속 주인공이다.

하지만 결국 헨리 8세는 독립을 선언하고 영국 성공회라 불리는 영국 국교회가 설립되었다. 그리고 헨리 8세는 스스로 교회 수장의 자리에 오른다. 결국 이 사건은 왕이 이혼하기 위해 대의명분을 버린 역사적 기록으로 남았다.

왜 그토록 왕비와 이혼하지 못해 안달이 나있었던 것일까.

사실 캐서린은 형의 아내, 즉 형수였다. 형이 일찍 죽어 헨리 8세가 왕위 계승을 하면서 자연스럽게 형수가 아내가 되었던 것이다. 이혼 사유로는 캐서린이 자식을 낳지 못한다는 이유를 들었고, 이후 헨리 8세의 계획대로 이혼 후 시녀였던 앤불린과 결혼했다. 하지만 안타깝게도 결혼 후 딸을 낳았다는 이유로 헨리 8세는 그녀를 반역죄로 사형시켜버렸다.

결과적으로 영국으로 파견된 대사들은 헨리 8세의 이혼을 막지 못했고 영국이 카톨릭에서 떨어져 나가는 것을 막지 못했다. 그림 속 끊어진 류트의 줄, 플루트 하나가 불쑥 튀어나온 것은 부조화의 상징, 교회의 분열을 상징한다. 대사들의 임무는 실패로 돌아갔다. 〈대사들〉은 앤불린이 왕비가 된 이후 제작된 그림으로, 당트빌이 한스 홀바인에게 의뢰해서 완성되었다.

오만과 편견을 가진 인간이여,
대의명분을 저버리고 사리사욕에서 벗어나 진실하고 공정하여라.

메멘토 모리!

메멘토 모리는 한스 홀바인의 좌우명으로, 이것은 이 그림을 의뢰했던 사

람에게 하는 경고가 결코 아니다. 하지만 누군가에게 경고하듯 말하고 또는 교훈을 주기 위해 글을 쓰거나 그림 그린 사람의 작품을 보게 되면 그의 삶이 궁금해진다.

메멘토 모리. 한스 홀바인은 사후 천국을 가기 위해(천국이 있다면) 저축을 하듯 지금 이 순간 충실히 살았을까. 아마도 그랬겠지. 늘 죽음 후의 세계를 생각하며 살아간다면 허투로 할 수 있는 일이 있을까. 역시 종교로부터 자유롭지 않았던 시대배경을 이해해야만 이 그림에 더 가까이 갈 수 있다. 그래야만 그림에 숨겨진 진짜 메시지를 읽을 수 있으니까.

훗날 헨리 8세는 세 번째 왕비를 맞이하지만 아들을 낳다가 죽고 네 번째 부인을 맞이한다. 왕비를 염두에 두고 있던 후보가 두 사람 있었다. 덴마크 왕녀와 독일 공작의 딸이었는데 헨리 8세는 한스 홀바인을 보내어 그녀들의 초상화를 그려오게 했다. 오직 완성된 초상화(〈아나 폰 클레페 공녀의 초상화〉)만을 보고 헨리 8세는 독일 공작의 딸 앤에게 반해 결혼을 결심했지만 실물을 보고 한스 홀바인에게 엄청나게 분노했다. 그 일로 그는 궁정화가의 자격을 박탈당했다.

다시 〈대사들〉 그림을 보니 그림을 의뢰했던 사람의 의도에 합세해 헨리 8세에게 경고하는 그림을 그렸다는 느낌을 지울 수가 없다.

오~
세상에!
메멘토 모리!
- 작가노트 -

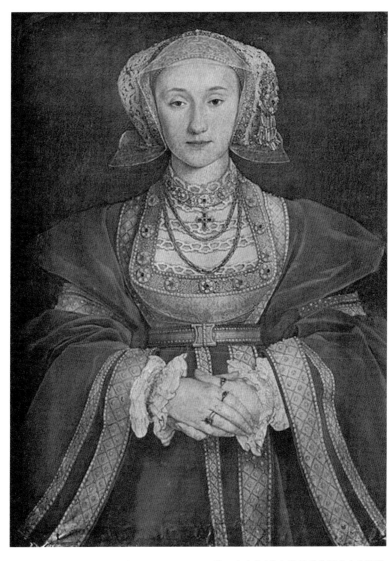

한스 홀바인 〈아나 폰 클레페 공녀의 초상화〉

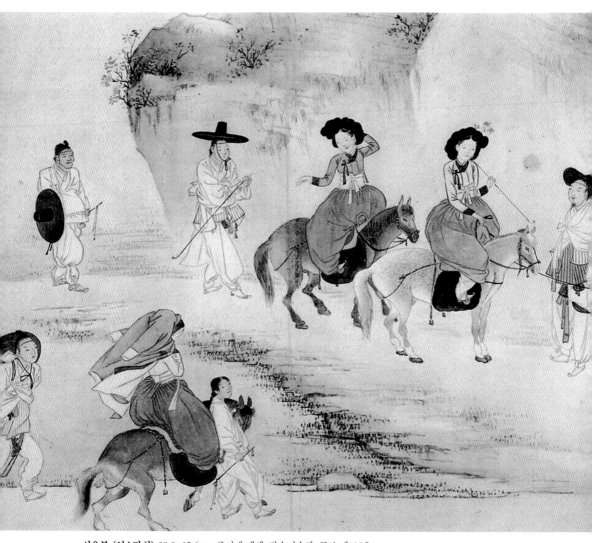

신윤복 〈연소답청〉 28.2×35.6cm, 종이에 채색, 간송미술관, 국보 제135호

혜원 신윤복

(1758~? 조선 후기)

:

〈연소답청〉

진짜 신윤복이 여자였어요? 몇 년 전 방영되었던 드라마 〈바람의 화원〉을 보신 분들이 가끔 질문한다. 사실 신윤복은 조선 후기 대표화가로 알려져 있지만 유명세와 달리 그에 대한 문헌상 기록은 너무나 빈약하다. 그래서 그의 이름 석 자와 그림을 제외하고는 알 길이 없다 보니 실재한 인물의 삶을 픽션으로 만들어 흥미를 유발했던 드라마가 상당한 인기를 끌었다.

신윤복은 18세기 말에서 19세기 초를 배경으로 활동한 손꼽히는 조선시대 화가다. 주된 활동은 정조의 재위기간(1776~1800년)에 이루어졌다. 그는 여인을 가장 잘 그렸고 또 많이 그렸다. 농촌의 소박한 여인을 비롯하여 봉건 양반들의 처, 첩, 여비와 기녀, 주막집 여주인에 이르기까지 당시의 각 계층 여인들의 생활상을 화폭에 담았다. 그 중에서도 그림 속에 자주 등장하는 한량과 기녀를 중심으로 남녀 간의 사랑이나 애정행각을 서슴없이 드러내고 있다. 덕분에 신분에 따른 여성의 다양한 모습 속에서 당시 사회문화를 짐작해볼 수 있다.

소개할 그림은 〈혜원 전신 첩〉 30폭 중 〈연소답청〉이다. 연소답청이라는 제명처럼 나이어린 젊은이들이 푸른 풀을 밟고 있는 장면이다. 배경에 있는 바위 절벽에 핀 진달래와 연둣빛 풀은 봄을 상징한다. 기생들로 보이는 여인들이 양반자제들과 봄나들이를 위해 약속 장소에 모이는 광경이 펼쳐지고 있다.

그림 속 등장하는 여인들은 얼굴이 계란형의 미인으로 큰 트레머리(가체)를 하고 있고 어깨는 좁다. 당시 미의 기준이었던 모양이다. 저고리는 짧게, 속옷이 조금 보이는 모습은 은근 매혹적이다. 신윤복의 그림에 등장하는 인물들은 다양한 신분, 성별, 나이에 따라 그에 걸맞는 복식을 하고 있다. 화가의 등장인물 표현이 재미있다. 젊고 부유한 여인은 풍성한 트레머리를 하고 있고, 늙고 평범한 아낙은 간결한 트레머리를 하고 나타난다. 〈연소답청〉의 중간에 등장하는 여인은 가체가 무거워 한 손으로 붙잡고 있다. 당시는 가체의 크기와 머리꾸밈을 통해 여성의 욕망을 드러냈던 시절이었다. 가체에 대한 폐단으로 인해 금지 법령까지 생겼을 정도니 사치스러움이 극에 달하는 때이기도 했다. 담뱃대 장죽을 손에 든 여인(애인)은 그저 좋다는 표정을 하고 있다. 긴 담뱃대는 양반의 신분을 상징하는 것이었다. 그저 사랑스럽기만 한 애인에게 담뱃대 하나쯤 못 내어줄 일이 뭐 있었겠는가.

거기에 한술 더 떠 마부의 벙거지를 뺏어 삐딱하게 쓰고 말고삐를 쥐고 있는 남자가 보인다. 머리에 진달래 가지를 꽂고 있는 기생에게 안장을 내어주고 1일 마부를 자처한 양반 자제다. 그가 실제 마부가 아니라는 것을 알 수 있는 표현으로 뒤로 묶은 두루마리 자락 사이로 옥색, 보라색 누비저고리를 보여준다. 이 희멀건 얼굴에 빼 입은 차림새는 틀림없는 양반이다.

마부의 벙거지를 쓰고 있지만 자신의 것이 아니었던 것이다. 또 신윤복만의 표현법인데, 젊은 선비와 젊은 여인은 얼굴이 갸름한 달걀형이고 웃는 얼굴에 눈이 초승달을 하고 있다. 그에 반해 나이든 남자나 늙은 여인, 그림 속 마부처럼 신분이 낮은 사내의 얼굴은 각지게 표현했다. 갓을 들고 따라오는 사람의 얼굴을 다시 보면 얼굴이 거무잡잡하고 턱이 각진 것을 볼 수 있다. 그는 주인과 바꾼 갓을 차마 쓰지 못하고 손에 들고 뒤따라오고 있는 모습이다. 마부는 마음 속으로 뭐라고 했을까. '좋은 때네' 하고 생각했을까. 아니면 자신의 천한 신분에 한탄했을까. 어찌 나는 이 그림 속 마부의 표정이 봄나들이 하는 남녀의 모습보다 더 재미있어 눈이 간다. 터덜터덜 뒤에 따라오는 마부의 마음이 더 궁금해진다.

늦을세라 옷자락 휘날리며 오고 있는, 삼거리 물가에서 합류한 아래쪽 한 쌍도 보인다. 봄바람도 주위의 꽃도 눈에 들어올 재간이 없어 보인다. 오직 꽃놀이를 가는 무리와 약속시간에 늦을까 봐 걸음을 재촉하는 모습이다. 노골적인 표현보다 상징을 통해 은밀하면서도 은근하게 한 표현이 아름답게 느껴지는 그림이다.

신윤복만의 특별함

신윤복의 그림은 김홍도의 수묵담채풍의 간결한 화법과 달리 채색화풍으로 화려하다. 자유분방하게 색채를 구사했다는 평이 많은데 그것은 작품 전체적으로 또는 부분적으로 보색 대비를 즐겨 사용했기 때문이다. 신윤복은 화가들이 기피했던 색인 군청, 청록, 황록, 백색, 자주색을 즐겨 사용했다. 이처럼 원색을 사용한 덕분에 그림 분위기는 더욱 화려해졌다.

또 신윤복은 가까이 있다고 해서 더 크게 표현하거나 하지 않고 멀리 있는 사람들을 더 크게 자세히 표현하고 있다. 이것은 역원근법이다. 단원 김홍도의 경우는 인물의 묘사에 중점하며 배경을 생략했지만 신윤복의 그림은 배경이 빈틈없고 밀도 있게 처리되어 있다는 점이 그만의 특징이라 할 수 있다.

조선시대 리얼리즘 예술

워낙에 명성에 비해 개인적인 기록이 거의 없다 보니 드라마 속에서 신윤복이 여자라는 설정이 가능했다. 신윤복의 부친은 화원이었던 신한평이다. 신윤복 또한 화원이었지만 비속한 그림을 그렸다는 이유로 쫓겨났다는 설이 있는 정도다. 이런 소문처럼 도화서에서 쫓겨날 정도로 그의 그림은 인기가 있었다. 신윤복은 춘의도를 상당히 즐겨 그렸다. 그림은 은밀하게 그려지고 소장되고 전해져 내려왔다. 그의 춘의도가 인기 있었던 건 다 그만한 이유가 있다. 솔직하고 적나라한 그의 그림에 대해 그만큼의 수요자가 많았다는 사실이다. 양반사회에 대한 풍자를 비롯해 한량과 기녀 등 남녀 간에 밀애하는 장면이 많았던 것은 사회적 정서가 반영된 것이라고 볼 수 있다.

당시 조선 후기는 양반사회가 붕괴되고 있었다. 조선시대의 풍속화는 넓은 의미에서는 왕실행사와 같은 인습을 말하고 좁은 의미에서는 저속하다 해서 속화로 통했다. 풍속화는 조선 후기에 와서야 인간 생활상과 풍속을 그린 그림으로서 서민예술로 자리 잡게 되었다.
풍속화는 민족적 리얼리즘 예술이다. 선비에서부터 부인 층까지 다양한

신분과 성별, 복식을 통해 당시 문화를 엿볼 수 있다. 신윤복의 그림은 인물과 배경을 자세히 묘사하고 있다. 물론 그는 본 것을 그렸다. 그의 속내는 알 길이 없지만 솔직함이 '신윤복 그림'을 만들어냈다.

그럼 나의 솔직함으로 무엇을 만들어낼 수 있을까.

- 작가노트 -

라파엘로 산치오

(1483~1520년, 이탈리아)

:

〈아테네학당〉

이성적 사고를 하게 만드는 그림

늦은 밤까지 잠을 이루지 못하고 뒤척이다 스탠드 조명 아래 앉았다.
그림 한 점을 뚫어져라 바라보았다. 마크 로스크의 색면 추상작품이었다.
시리게 차가운 슬픔에 매몰되고 있다는 느낌이 들었다. 색은 말없이 나의
마음을 공감해준다. 그것을 통해 위안이 되기도 하지만 지금 내가 원한 건
아니다. 정신이 번쩍 들었다. '이것을 알아차리다니, 기특하잖아.'
이번엔 색면 추상과 완전 반대되는 그림 하나를 펼치고 보니 이상하게 금
방 호기심으로 가득 찬다.
라파엘로가 그린 〈아테네학당〉이다. 이 사람들은 다 누구일까. 왜 이렇게
많은 곳에 함께 있는 것일까. 코로나19로 모임 인원수를 제한하는 요즘
시절 이처럼 낯선 풍경도 없다. 제명을 보니 학당이다. 학자들이 한자리
에 다 모였다. 한 명 두 명… 총 54명이다. 이들이 취하고 있는 각 포즈와
그룹을 만들기 위해 화가는 얼마나 많은 생각을 했을까. 점점 흥미가 생겨
나면서 신기하게도 매몰되어 있던 감정에서 벗어날 수 있었다.

• • •

사랑스러운 남자

라파엘로가 8살 되던 해 어머니가 사망했고, 궁정화가였던 아버지는 그의 나이 12세에 세상을 떠났다. 라파엘로는 어린 시절부터 주야로 공부를 열심히 하며 구도, 소묘법, 색채를 배워나갔다. 그는 건축상 중책을 맡을 만큼 교황의 신뢰를 받는 화가가 되었지만, 안타깝게도 휴식 없이 계속되는 제작으로 어느 날 갑자기 과로로 쓰러지고 말았다. 8일을 고열에 시달리다 라파엘로는 꽃다운 37세에 세상을 떠났다.

이탈리아 르네상스 3대 천재 예술가로 다빈치, 미켈란젤로, 라파엘로를 꼽는다. 천재화가 라파엘로는 교황의 신뢰뿐만 아니라 많은 사람들로부터 사랑받는 사람이었다. '사슴까지 그를 사랑했다'는 말을 할 정도였으니 말이다. 그림 〈아테네학당〉을 보고 있는 우리에게 천사 같은 미소를 지어주는 그를 잠시 상상해본다.

오늘의 명화 〈아테네학당〉

르네상스 절정기에 탄생된 그림이다. 라파엘로는 교황 율리우스 2세의 명령으로 네 개의 방을 장식하는 작업에 착수했다. 벽면마다 철학, 신학, 사학, 법학의 네 가지 주제로 구성했다.

〈아테네학당〉은 고대 그리스 철학자들이 사색하고 논의하는 모습을 표현했다. 완벽한 원근법과 좌우대칭 형식을 갖추고 있어 라파엘로 미술의 진가를 보여주는 그림이라 할 수 있다.

〈아테네학당〉은 당시 르네상스 시대보다 1500~2000년 전 고대의 학자들 54명을 그린 작품으로, 동시대 예술가들과 저명한 인사들을 모델로 했다.

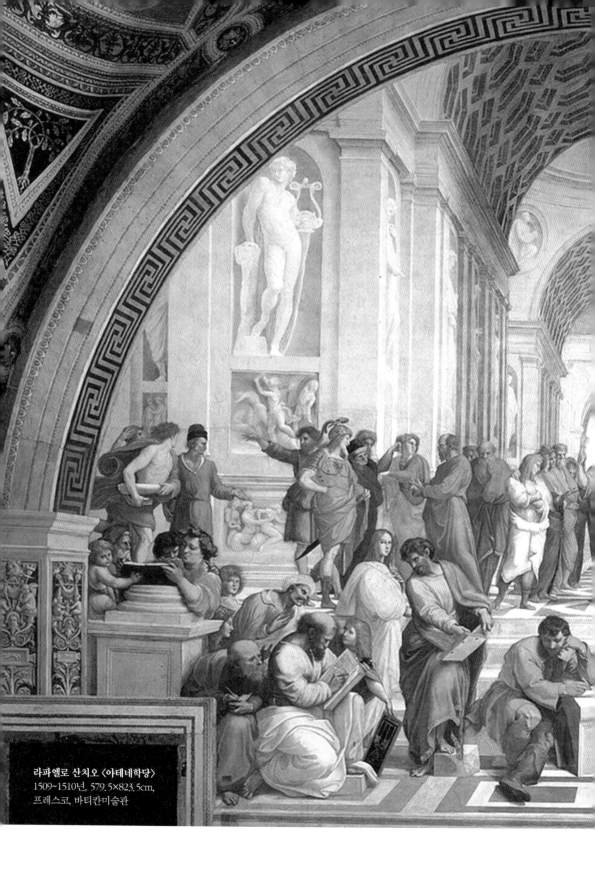

라파엘로 산치오 〈아테네학당〉
1509~1510년, 579.5×823.5cm,
프레스코, 바티칸미술관

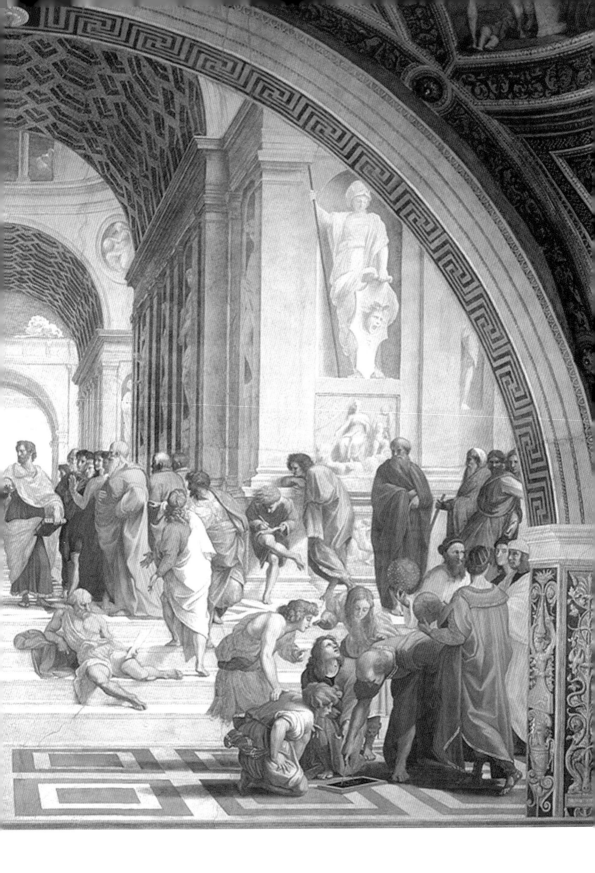

르네상스가 지향하는 것은 고대로의 복귀였다. 〈아테네 학당〉의 벽화는 고대 그리스 정신의 회귀를 주장하는 것에 대한 결과였다. 당시 3대 거장으로 불리는 레오나르도 다빈치의 스푸마토(색채관)기법과 미켈란젤로의 해부학적 구조의 영향으로 인체표현을 완벽하게 구사하면서도 라파엘로는 자기만의 화풍을 만들어내는데 성공한다.

그림 속 건축물은 하늘이 개방된 둥근 천장으로 표현되었다. 당시 성베드로 성당을 짓기 위해 설계된 도면의 영향을 받은 것이다. 많은 인물이 그림에 담겼음에도 불구하고 복잡해 보이지 않는 건 완벽한 원근법 덕분이다. 그림은 철두철미하게 좌우대칭 형식으로 그렸으며, 시선은 가운데 두 철학자에게 집중된다.

고대의 유명한 학자들

하늘이 개방된 둥근 천장 아래 서 있는 현인들의 양옆으로 아폴론과 미네르바 조각상이 서 있다. 그리스신화 속 아폴론은 태양, 음악, 시, 예언을 하던 신이다. 메두사의 방패를 든 아테나(미네르바)는 지혜와 기술을 주관하던 신이다. 그 사이로 서 있는 사람들은 르네상스 시대보다 무려 1500~2000년 이전의 학자들 54명이다. 가운데 두 명을 기준으로 공통적으로 포함해서 28명씩 배치했다.

원근법에 의해 한눈에 시선이 가는 가운데 두 사람은 철학계의 거장인 플라톤과 아리스토텔레스다. 플라톤은 손가락을 위로 뻗어 하늘을 가리키고 자신의 저서 《타마이오스》를 들고 있다. 이데아를 향한 관념세계를 중요시했던 플라톤을 표현한 것이다. 아리스토텔레스는 자신들이 서 있는 땅을 향해 손바닥을 펼치는 동작으로 그의 사상을 표현하고 있다. 그는 자

• • •

연세계를 탐구했다. 쉽게 말해 현실을 중요시했던 철학자다.

여기서 재미있는 사실이 하나 있는데 플라톤 얼굴은 레오나르도 다빈치의 얼굴이다. 그렇다면 3대 천재예술가들의 얼굴을 다 그려 넣지 않았을까? 그렇다. 그림 가장 앞쪽에 앉아 턱을 괴고 있는 사람이 있다. '만물은 유전한다'는 주장을 펼쳤던 헤라클레이토스다. 헤라클레이토스의 얼굴은 미켈란젤로 얼굴로 표현했다. 당시 성격이 워낙에 괴팍하다고 소문났던 미켈란젤로의 얼굴을 그릴까말까를 망설이다 작업 마지막에 그려 넣었다는 설도 있다. 그럼, 이제 라파엘로를 찾지 않을 수 없다. 오른쪽 아치 기둥이 시작되는 부분에 검은색 모자를 쓴 측면의 남자다. 숨은그림찾기 놀이와도 같은 그림이다. 고대의 학자들을 동시대 예술가들의 얼굴로 표현했다는 것은 자신들이 살고 있는 시대에 대한 자부심 덕분일 것이다.

나훈아의 '테스형' 노래 주인공도 등장한다. 고대 그리스 철학자 소크라테스다. 계단 위 좌측에 있다. 카키색 옷을 입고 있고 좌측방향을 보고 서 있다. 우리의 테스형은 여기서도 무언가를 설파하고 있는 모습이다.

피타고라스는 하단 좌측에 사람들에 둘러싸인 채 책에 몰두하고 있다. 맞은편에 허리를 굽혀 컴퍼스를 돌리고 있는 기하학자 유클리드의 모습도 보인다.

무엇이든 다 버리려 했던 '거지 철학자' 디오게네스도 찾아볼까. 계단에 가장 편한 자세로 기대어 있는 사람이다. 그의 유명한 일화가 있다. 알렉산더 대왕이 인도원정길에서 디오게네스를 만나 무엇이든 다 들어줄 테니 필요한 것을 말하라 했더니 다 필요 없고 "내 햇볕이나 가리지 말고 비키기나 하시오" 라고 했던 학자다.

계단 아래쪽 그룹에 하얀색 옷을 입고 서 있는 여성 수학자 히파테아의 모습도 보인다. 철학자이기도 했던 히파테아는 편협한 종교의 공격으로 죽임을 당했다.

작품에 대한 궁금증이 생기네요

화가가 살았던 시대와 삶의 배경을 알고 나면 마치 퍼즐을 맞춰가듯 그림이 완전하게 이해될 때가 있다. 왜 르네상스 시대에 몇 천년 전의 인물들을 그리게 되었을까. 또 그들의 얼굴은 왜 동시대 예술가의 얼굴을 하고 있을까와 같은 궁금증이 생긴다. 그렇다 해서 감상자의 주관적 해석만으로 감상하는 것이 잘못되었다는 의미는 아니다. 모든 그림에 대한 배경을 다 알 필요도 없다. 모르고 보아도 상관없다. 단지 한 점의 그림에 호기심이 생기기 시작했다면 내가 그토록 끌리는 그 그림을 알아가는 여행을 시작하기 좋은 때라는 건 틀림없다. 이 글을 읽고 있는 당신도 한 점의 명화에 끌려 이곳에 있는 것이 아닐까.

작품에 대한 궁금증이 생기기 시작했다면 당신은 이미 그 그림에 매료되었다는 뜻일지도 모른다.

그로부터 지금까지

라파엘로가 살았던 시대는 후원자를 비롯한 권력과 교회의 힘이 작용했다. 그러나 서서히 예술가와 후원자의 관계가 독립적으로 변화되었다. 비록 당장은 아니었지만 더는 그림이 세습 귀족들의 전유물이 아니게 되고 예술의 경계가 모호해진 현대미술처럼 예술가가 주도적으로 활동하는 때가 오고 있었다. 그때는 이런 일을 상상이나 할 수 있었을까.

시간은 그때로부터 한참을 흘러왔지만 변하지 않은 것이 있다. 그것은 여전히 보이지 않는 거대한 존재가 우리를 지배하고 있다는 것이다.

우리는 이제 개인의 자율성이 중요해진 현대사회를 살아가고 있다. 그런

라파엘로 산치오 〈의자에 앉은 성모마리아〉
1512~1513년, 지름 7cm, 유채, 팔라티나 미술관

데 왜 여전히 거대한 힘에 휘둘리는 것일까. 그림 속 고대 학자들처럼 지금도 여전히 똑같은 이야기를 하고 듣는다.

라파엘로가 살았던 르네상스 시대와 내가 살고 있는 지금,
과연 무엇이 달라졌을까.
진짜 달라져야 하는 건 무엇일까.

2000년이 지나도 누군가가 나를 기억한다면
소름끼치는 일일세. 내가 뭘 했다고.
- 작가노트 -

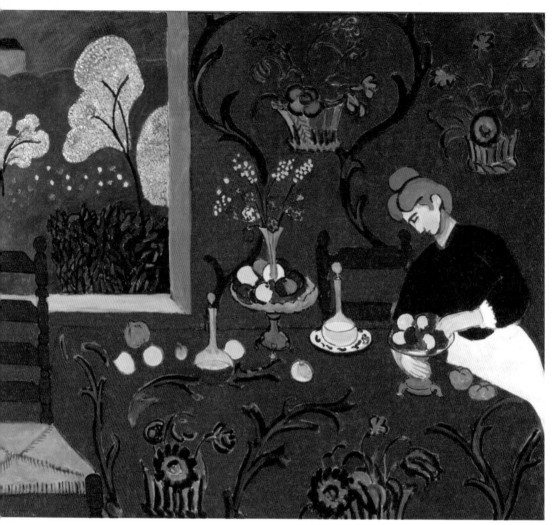

앙리 마티스 〈붉은색의 조화〉 1908년, 180×220cm, 유채, 에르미타슈 미술관

앙리 마티스

(1869~1945년, 프랑스)

:

〈붉은 식탁〉

때론 야수처럼, 때론 아이처럼

"야~! 내가 야수 가운데 서 있는 것 같군!"

1905년 살롱 도톤느에서 마티스의 그림을 보고 평론가가 말했다. 야수파라는 말은 이 감탄에서 유래된 말이다. 야수주의 창시자로 불리는 마티스는 피카소와 함께 20세기 현대미술의 대표적인 화가로 꼽힌다. 당시에는 피카소 추종자들과 마티스의 추종자들 간에 충돌이 자주 일어났다. 야수파와 입체파와의 대립은 제2차 세계대전이 발발하면서 잠식되었다.

당시 마티스 그림의 특징은 형태의 단순화와 원색적인 색채 그리고 평면적인 화면이었다. 외부의 모습을 묘사하지 않고 마치 아동이 그린 그림과 유사하다.

지난 시간을 돌이켜보면 그림을 잘 그리기 위해 배우기 시작하면서 창의성을 잃어갔다는 생각이 든다. 사실적으로 잘 그리게 되었고 어른들에게는 칭찬을 받았지만, 잘 그리는 사람과 못 그리는 사람으로 명확하게 구분되기 시작하면서 우리는 그리기에 대한 좌절을 맛보기 시작한다.

마티스의 그림은 그림을 배우기 전 아이들의 그림과 닮았다. 단순화된 솔직함이 아이의 순수성과 닮았다. 자신의 이야기를 아주 솔직하게 그리는 아이들을 보면 자연스레 미소가 지어진다. 아이가 원근법을 배우면 크고 작음과 멀고 가까운 것을 표현하기 시작하고, 보이는 대로가 아닌 배운 것을 그리기 시작한다. 하지만 야수파의 그림, 즉 마티스의 그림은 단지 아는 것을 그리는 아이처럼 지극히 자기중심적이다.

법학도, 화가가 되다

마티스의 아버지는 곡물상이었고 어머니는 아마추어 화가였다. 어머니의 영향을 받았던 것일까. 하지만 마티스는 그림공부와 거리가 있는 파리에서 법학공부를 했다. 그는 18세 되던 해 파리 법률 자격시험에 합격하게 된다. 첫 사회생활을 법률사무소에서 시작했다. 그는 어떻게 그림을 시작하게 되었을까.

특별한 일 없이 지내던 그가 21살에 맹장염으로 갑자기 입원을 하게 된다. 병실에서 가만히 있으려니 무척이나 따분한 날들이었다. 주위를 두리번거리던 마티스는 우연히 병실의 한 남자가 그림을 그리고 있는 모습을 보게 된다. 그를 한참 바라보다가 마티스는 어머니에게 물감과 종이를 가져다달라고 부탁했다. 어떤 감정이 들어서였을까. 병원에 입원하게 되어 그림 그리는 사람을 보더라도 문득 나도 그림을 그릴 테니 물감과 종이를 가져다달라고 말하는 일은 흔하게 일어나지 않을 거라 생각한다.

실제로 마티스는 그날 이후 그림을 시작했다. 그것이 그의 화가인생의 시작점이라 할 수 있다. 마티스는 퇴원 후에도 계속해서 그림을 그렸다. 출근 전에 아침 일찍 일어나 그림을 그렸고 퇴근 후에도 그림을 그렸다. 급

기야 직장을 그만두겠다고 가족들에게 선언한다. 마치 그가 화가의 길을 가기 위해 병원에 입원하게 된 것처럼 가족들에게는 그의 통보가 너무나도 당황스러운 일이었다. 아버지의 반대가 심했지만 그의 굳은 결심은 누구도 꺾지 못했다. 마티스는 색을 통해 새로운 표현기능을 창조했다. 그리고 훗날 20세기 현대미술의 야수파 창시자가 되었다.

그는 나무를 빨강, 사람얼굴을 초록으로 표현하면서 고정관념으로부터 색채를 해방시켰다. 이제부터 색채의 해방을 가져다준 사람으로 '색채의 마술사' 하면 마티스를 떠올리게 될 것이다.

오늘의 명화 〈붉은 식탁〉

〈붉은 식탁〉은 화가의 주관성이 강조되어 있다. 평소 자유로운 사고를 하던 마티스는 똑같이 사실적으로 표현하는 일보다 화가의 주관성이 들어간 그림을 그리길 즐겼다. 처음 그림의 제명은 〈붉은 식탁〉이 아닌 〈붉은색의 조화〉로, 화가에 의해 바뀌었다. 현대에는 화가가 자신의 작품에 제명을 붙이는 일이 자연스럽지만, 후원자에 의해 그려지던 시대에는 화가가 제목을 붙이지 않은 경우가 대부분이었다. 그림 소장자에 의해 그림의 제명이 바뀌기도 한다. 그래서 여러 개의 제명을 가지고 있는 작품들도 있다. 〈붉은 식탁〉은 식탁보와 벽지가 마치 붙어있는 것 같다. 진짜 식탁보와 벽지의 색이 이러하다면 마치 식육점의 붉은색 조명을 받고 있는 기분이 들지 않을까. 익은 고기라면 무척 맛없어 보일 것이다. 야채라면 마치 썩은 것 같이 보이겠지? 그러니 이것은 사실적인 묘사가 아니다. 지극히 개인적인, 색의 자율성을 가지고 강렬한 원색으로 채색했다. 전통적인 사실주의 색채가 완전히 파괴된 그림이다. 추상적인 무늬도 눈에 띈다. 마티

〈루마니아풍의 블라우스〉 1940년, 92×73cm

〈달팽이〉 1952년, 종이오리기, 286×287cm

스는 특히 아라비아에서 창안된 직선과 당초무늬를 융합한 무늬를 무척 좋아했다. 그는 어릴 적부터 텍스타일에 관심을 보였고 그것은 84세까지 일생에 걸쳐 등장한다. 아라베스크 그림, 꽃무늬 배경은 고향에서 발달한 텍스타일 산업과 방직공 선조들의 전통적인 뿌리에 대한 영향일 것이다.

행복한 그림

그는 말년에 건강 악화로 작품 활동이 어려웠다. 1941년 십이지장 수술로 쇠약해진 마티스는 병석에 누워 색종이를 오려 쓰는 기법으로 작업을 했다. 그의 말년에는 초현실주의와 추상주의가 유행했는데 그것에 영향을 받지 않기 위해 오직 자신의 방식으로 작업에 몰두했다. 그 방법이 '색종이 오려 붙이기' 작업이었다. 앉아서 할 수 있는 최소한의 작업인 종이(구아슈)를 칠해서 오리고 붙이고, 채색된 종이는 핀으로 고정시켰다. 그의 작품을 보고 있으면 그저 색채 그 자체에서 느껴지는 행복함이 있다. 대상이 단순화되고 그의 내면이 원하는 색을 통해 순수성이 드러난다. 마티스는 자신의 그림에는 걱정스러운 주제가 없다고 했다. 그래서 화가의 그림에서는 불안을 찾을 수 없다. 마치 안락의자에 앉아 어린 시절 행복했던 순간을 떠올리는 것처럼 기분 좋아진다.

한 점의 그림만으로 행복을 느낄 수 있다니,
나는 정말 행복한 사람.
- 작가노트 -

에필로그

그림을 그리고 싶을 때 그림을 그린다. 또 쏟아부을 말이 생기면 소리 대신 글로 쓴다. 지루한 것을 견디지 못하는 성질이라 항상 무언가를 하고 있다. 나는 애쓰지 않기 위해 공부를 시작했지만 여전히 때때로 애를 쓴다. 다행히 원고를 넘기고 나서 불면이 사라졌다. 그런데 나는 끝나자마자 또 새로운 무언가를 할까 생각하고 있다. 아무래도 두려움을 설렘으로 착각하거나 즐기고 있는 것 같다.

나란 존재… 나는 왜 살까? 뭐 이런 물음으로 시작한 일이 글쓰기였다. 그간 출간했던 책을 보니 마치 성장앨범을 보는 듯하다. 부끄럽기도 하고 이번 책은 더더욱 책임감을 느끼며 집필에 임했다. (물론 모든 책이 그 순간은 맹세코 최선을 다했음을…) 그림과 삶은 결코 무관하지 않다고 말하는 나의 이야기에 귀기울여주는 사람들이 많이 생겼다. 그래서 "우리의 삶이 그림처럼 아름답다"는 사실을 어떻게 전할까 고민을 많이 했다.

그림에 대해 글을 쓰기 시작하게 된 건 단순히 아름다운 그림에 반해서가 아니었다. 화가의 삶이 그려낸 그림들을 보며 우리는 똑같은 실수를 하고 똑같은 이유에서 아파하며 운다는 사실 때문이었다.

우리는 어릴 적부터 존재의 이유에 대해 생각해볼 겨를도 없이 마치 훌륭

한 삶이 있는 것처럼 정해놓은 틀에 따라 살도록 강요받는다. 하지만 매일 매일 너무나도 평범한 나를 보면서 자괴감을 느끼는 날이 더 많고 남들과 같은 실수를 똑같이 저지른다.

그러다 어느 날, 우연히 화가들이 남긴 그림을 통해 삶을 이해하기 시작했다. 결코 누구에게도 완벽한 삶은 없음을 그제야 알아차린 것이다.

'그냥 괜찮아' 라고 말하는 내면의 소리가 들리는 것 같았다. 나를 위해, 진짜 내가 하고 싶은 것을 해보며 살겠다고 다짐했다.

우리는 각자의 종이 위에 어떤 그림을 그리며 살고 있을까? 물론 생이 다하는 날까지 나는 완성된 그림을 볼 수 없을지도 모른다. 하지만 내가 무엇을 그리고 있는지는 알 수 있지 않을까.

나는 일상의 대부분을 책상 앞에서 보낸다. 그 위에는 책과 그림이 있다. 지금도 여전히 나는 묻는다. 나는 무엇을 위해 이러고 있을까? 솔직히 모른다. '끌림'에 의해서 지금 여기 있을 뿐이다. 그리고 내가 나를 들여다보듯 그림을 그려낸 화가가 되는 '몰입'을 경험하기 시작했다.

화가의 그림을 보면 삶이 그림에 오롯이 담겨있다.

나는 그들과 친구가 되었다.

앞으로도 영원한 친구로 남을 것 같다.

참고문헌

- 티머시 힐턴 《라파엘 전파》 나희원 옮김, 시공사, 2006

- 팀 베린저 《라파엘전파》 권행가 옮김, 예경, 2002

- 도널드 레인놀즈 《19세기의 미술》 전혜숙 옮김, 예경, 1998

- 모리스 세륄라즈 《인상주의》 최민 옮김, 열화당, 2000

- 크리스티나 하베를리크·이라 디아나 마초니 《여성예술가》
 정미희 옮김, 해냄, 2003

- 김복래 《프랑스 왕과 왕비》 북코리아, 2006

- 토마스 R. 호프만 《로코코》 안상원 옮김, 미술문화, 2008

- 이희순 《폴 세잔의 후기작품》 홍익대학원 석사논문, 2008

- 안휘준 《안견과 몽유도원도》 사회평론, 2009

- 안휘준 《한국회화사》 일지사, 1980

- 안휘준 《한국회화의 전통》 문예출판사, 1988

- 김원룡·안휘준 《한국미술의 역사》 시공사, 2003

- 이미애 《카라바조, 와토, 샤르뎅》 지경사, 2009

- 곰브리치, E.H, 《서양 미술사》 백승길 외 옮김, 예경, 2007

- 랑베르, 질 《카라바조》 문경자 옮김, 마로니에북스, 2003

- 김모래 《피터 파울 루벤스(1577-1640)의 《마리 드 메디치 연작》
 이화여자대학원 2013석사논문

- 제니스 톰린슨《스페인 회화》이순령 옮김, 예경, 2002

- 줄리아노 세라피니《고야: 혼란의 역사를 기록하다》정지윤 옮김,
 마로니에 북스, 2009

- 홍영주《Jean-Francois Millet의 회화에 나타난 농민상》
 홍익대학교 교육대학원 2005석사논문

- 하인리히 뵐플린《알브레히트 뒤러의 예술》이기숙 옮김, 한명, 2002

- 배양희《알브레히트 뒤러와 프로테스탄티즘》
 한국교원대학교 대학원 2007석사논문

- 임영방《바로크: 17세기 미술을 중심으로》한길아트, 2011

- 안대희《단원 풍속도첩》민음사, 2005

- 정병모《한국의 풍속화》한길아트, 2000

- 최선《회화에 나타난 정신적 표현으로서의 빛의 관한 고찰》조선대학교 석사논문

- 박선영《렘브란트 회화공간에 나타난 빛에 대한연구》대구대학교 2005석사논문

- 양승갑《르누아르 작품에 나타난 인상주의적 색채감과고전주의적 형태감의 관계》
 한서대학교 2017석사논문

- 이민경《에드가 드가(Edgar Degas)의 14살의 어린 무희》
 숙명여자대학교 2017석사논문

- 김정은《김홍도와 피터 브뤼겔의 풍속화 비교》충북대학교 2007석사논문

- 이가은《한스 홀바인의 초상화 연구》이화여자대학교 2001석사논문

- 티머시 힐턴《라파엘 전파》나희원 옮김, 시공사, 2006

- 셰익스피어《햄릿》민음사

- 이화진《C.D.프리드리히의 풍경화에 나타난 공간 구성》
 이화여자대학교 2003석사논문

Thanks to...

새삼 우리는 모두 연결된 존재라는 것을 느낍니다. 그 인연을 언제, 어디서, 어떻게 만나느냐에 따라 우리의 이야기는 다르게 펼쳐지죠. 어느 날 문득, 책장에 꽂혀있던 '목적 있는 독서모임'의 멤버 홍대길 화가의 그림이 담긴 책이 눈에 들어왔습니다. 더블엔 책이었고 메일주소를 찾아보았습니다. 인연은 오래 전부터 시작되고 있었다는 것을 직감했죠. 어렵고 까다로운 명화 책을 선택하고 무사히 출간해주신 더블엔 송현옥 대표님께 깊은 감사 드립니다. 매주 그림 이야기를 재미있게 듣고 질문의 케미를 더해주는 이관열 아나운서님과 진행자 이남미 씨 그리고 그림 이야기에 원동력이 되어주시는 '확 깨는 라디오' 청취자님 감사드립니다.

내안의 씨앗을 키워주신 은사님 정인숙 선생님 감사합니다. 저를 늘 빛나게 사진에 담아주는 찬란한시절 최희수님! 책이 출간되기 전부터 기뻐해주고 응원해주시는, 그래서 출간을 더 기뻐해주시는 김성환 대표님, 이진희 관장님께 깊은 감사를 드립니다. 책을 출간할 때마다 대박을 꿈꾸지는 않았지만, 하지만 이번에는 그럴 수도? 이런 희망은 한 번쯤은 가져보게 하는 유일한 두 분 나의 아버지 어머니! 저에 대한 걱정을 좀 덜어드릴 수 있도록 이 책이 많은 분들에게 사랑받았으면 좋겠습니다.

우리 오라버님! 올케언니 감사합니다. 무조건 내편 사랑하는 꾼! 내 사랑하는 송이와 은이, 바다 바람~ 모든 존재에 대한 사랑과 감사를 드립니다.